한국 소상팔경도 연구

한국 소상팔경도 연구

2024년 7월 11일 초판 1쇄 인쇄
2024년 7월 17일 초판 1쇄 발행

지은이 안휘준

편집 김천희 · 한소영
디자인 김진운

펴낸이 윤철호
펴낸곳 ㈜ 사회평론아카데미
등록번호 2013-000247(2013년 8월 23일)
전화 02-326-1545
팩스 02-326-1626
주소 03993 서울특별시 마포구 월드컵북로6길 56
홈페이지 www.sapyoung.com
이메일 academy@sapyoung.com
ISBN 979-11-6707-156-9 93650

한국 소상팔경도 연구

안휘준 지음

사회평론아카데미

머리말

조선시대에 산수화의 주제로 큰 인기를 끈 것은 사시팔경(四時八景)과 소상팔경(瀟湘八景)이었다. 그 결과 사시팔경도와 소상팔경도가 자주 그려졌다. 저자는 오랫동안 조선시대 산수화를 공부하면서 사시팔경도와 소상팔경도에 큰 관심을 두어왔다. 이 책은 그동안 저자가 쓴 소상팔경도의 제작 양상과 화풍적 특징을 다룬 네 편의 글을 엮은 것으로 소상팔경도의 기원, 한국으로의 전래 과정, 조선시대에 그려진 소상팔경도의 화풍적 특징과 양식적 변천, 한국의 소상팔경도가 지닌 미술사적 가치와 의의를 설명하는 데 초점을 맞추고 있다. 이 책의 부록으로 실린 「안견 전칭의 〈사시팔경도〉」는 계절의 변화를 반영한 산수화라는 측면에서 소상팔경도와도 관련이 깊은 사시팔경도의 화면 구성 및 화풍적 특징을 조명한 글이다.

소상팔경(瀟湘八景)은 중국의 호남성(湖南省)에 있는 동정호(洞庭湖) 근처에서 소수(瀟水)와 상수(湘水)가 만나 만들어낸 여덟 가지의 아름다운 경치(景致)를 지칭한다. 이 여덟 가지 장면은 산시청람(山市晴嵐), 연사모종(煙寺晚鐘), 어촌석조(漁村夕照), 원포귀범(遠浦歸帆), 소

상야우(瀟湘夜雨), 동정추월(洞庭秋月), 평사낙안(平沙落雁), 강천모설(江天暮雪)이다. 북송(北宋)시대의 문인인 송적(宋迪, 1015년경~1080년경)이 처음으로 소상팔경도(瀟湘八景圖)를 그렸다고 한다. 그러나 그가 그린 그림은 현재 전하지 않는다. 현존하는 가장 오래된 중국의 소상팔경도는 남송시대 초기에 활동한 왕홍(王洪)이 그린 〈소상팔경도〉(1150년경, 프린스턴대학교미술관(Princeton University Art Museum))이다. 중국에서는 남송이 멸망한 이후 어떤 이유인지는 모르지만 소상팔경도에 대한 인기가 급격히 떨어졌다. 원나라, 명나라, 청나라 때 그려진 소상팔경도는 매우 소수에 불과하다. 반면 소상팔경도는 한국과 일본에서 유행했다. 조선시대에는 전 시기에 걸쳐 소상팔경도가 그려졌다. 특히 조선 초·중기인 15-16세기에 소상팔경도가 많이 그려졌다. 이 시기에 그려진 상당수의 소상팔경도는 병풍(屛風)으로 제작되었다. 중국에서는 두루마리(手卷)로 된 소상팔경도가 유행하였다. 반면 한국의 경우 화첩(畵帖)과 병풍 형식의 소상팔경도가 인기를 끌었다. 일본의 경우 무로마치시대(室町時代, 1333~1573)에 소상팔경도가 다수 제작되었다.

「한국의 소상팔경도」는 소상팔경도가 언제 중국에서 한국으로 처음 전래되었으며 그 이후 어떻게 한국적 특징을 지닌 산수화로 변화, 발전되었으며 각 시대별로 나타난 화풍적 특징은 무엇인지를 상세하게 다룬 글이다. 중국의 소상팔경도가 언제 한국에 전해졌는지는 확실하지 않다. 그런데 고려의 명종(明宗, 재위 1171~1197) 연간에 소상팔경도를 제작했다는 기록이 남아 있어 주목된다. 명종은 소상팔경을 주제로 문신들에게 시를 짓게 하고 이광필(李光弼)에게 그림

을 그리게 하였다. 따라서 12세기 후반 이전에 이미 소상팔경도는 고려에 전해져 있었다고 할 수 있다.

고려시대의 회화적 전통을 계승하면서 조선시대에는 다수의 소상팔경도가 제작되었다. 조선 초기에는 주로 안견파화풍으로 소상팔경도가 그려졌다. 안견파는 조선 초기에 활동했던 산수화의 최고 대가였던 안견(安堅, 15세기 중반에 주로 활동)과 그의 화풍을 추종했던 화가들을 지칭한다. 15-16세기 전반에 제작된 소상팔경도는 모두 안견파화풍으로 그려졌다. 조선 중기에는 여전히 소상팔경도 제작에 안견파화풍이 사용되었다. 그러나 안견파화풍과 함께 당시 명나라에서 새롭게 들어온 절파(浙派)화풍으로도 소상팔경도가 그렸다. 따라서 조선 중기에 제작된 소상팔경도를 통해 안견파화풍, 절파화풍의 공존 양상을 살펴볼 수 있다. 조선 후기에는 남종화풍(南宗畫風)이 유행하였다. 그 결과 소상팔경도는 주로 남종화풍으로 그려졌다. 조선 초기, 중기에는 도화서 화원들만이 소상팔경도를 그렸으며 문인화가들이 남긴 작품은 남은 것이 없다. 반면에 조선 후기에는 문인화들뿐 아니라 김득신(金得臣, 1754~1822), 이재관(李在寬, 1783~1837) 등 화원 및 직업화가들도 남종화풍으로 소상팔경도를 그렸다. 조선 말기에도 김수철(金秀哲, 19세기 중반에 주로 활동)의 예에서 살펴볼 수 있듯이 남종화풍으로 소상팔경도가 그려졌다. 한편 19세기에는 소상팔경도가 저변화, 대중화되면서 청화백자의 산수문양으로도 그려졌다. 아울러 소상팔경을 그린 민화가 유행하였다. 그러나 청화백자의 산수문양과 민화는 소상팔경도 각 장면의 도상(圖像)적 특징과 화면 구성이 간략화, 인습화, 도식화된 양상을 보여주었다. 민화 중 일부는

어느 장면을 그린 것인지 확인하기 어려울 정도로 극도로 형식화되었다.

소상팔경도와 관련된 나머지 세 편의 글은 '소상팔경'을 주제로 한 그림이 어떻게 시대별로 각기 다른 양상을 보여주었는가를 다룬 사례(事例) 연구라고 할 수 있다. 「비해당 안평대군의 〈소상팔경도〉」는 1442년에 안평대군(安平大君)이 어떤 화가에게 의뢰해 그린 〈비해당소상팔경도(匪懈堂瀟湘八景)〉를 집중적으로 분석하여 이 화가는 다름 아닌 안견이라고 주장한 글이다. 어느 날 안평대군 이용(李瑢, 1418~1453)은 중국으로부터 들어온 『동서당고첩(東書堂古帖)』(1410년 판각) 속에 들어 있는 남송 황제 영종(寧宗, 재위 1195~1224)의 팔경시(八景詩)를 보았다. 이후 1442년에 그는 누군가를 시켜 영종의 시를 모사하게 하고 소상팔경의 경치를 어떤 화가에게 그리게 하였으며 그 두루마리를 〈팔경시〉라고 명명하였다. 안평대군은 누군가가 옮겨 적은 고려시대의 문인인 이인로(李仁老, 1152~1220)와 진화(陳澕, 13세기 초에 주로 활동)의 소상팔경시, 하연(河演, 1376~1453), 김종서(金宗瑞, 1390~1453) 등 당시 유명한 문사(文士)들 및 승려 만우(卍雨, 1357~?)의 찬시(讚詩)들, 이영서(李永瑞, ?~1450)의 서문(絞文)을 그림 뒤에 한데 모아 긴 두루마리를 만들었다. 그러나 현재 영종의 시와 소상팔경도는 일실(逸失)되어 전해지지 않고 있다. 아울러 남은 두루마리는 화첩으로 장황(裝潢, 표구)되어 현재 『비해당소상팔경시첩(匪懈堂瀟湘八景詩帖)』으로 불리고 있다. 현재 〈소상팔경도〉는 사라졌지만 이 그림을 그린 화가는 여러 상황을 고려해 볼 때 안견임에 틀림없다고 생각된다.

「국립중앙박물관 소장의 소상팔경도」는 안견 전칭으로 전해져 온 〈소상팔경도〉의 화풍적 특징을 조명한 글이다. 조선 초기에는 안견파화풍이 크게 유행했으며 현존하는 15-16세기 전반에 제작된 소상팔경도는 모두 이 화풍으로 그려졌다. 국립중앙박물관 소장의 〈소상팔경도〉는 편파이단구도(偏頗二段構圖), 단선점준(短線點皴) 등 조선 초기 안견파화풍의 전형을 보여주고 있다. 편파구도는 화면의 한쪽에 경물(景物)이 집중적으로 배치된 구도를 말한다. 단선점준은 산과 언덕을 표현하는 데 사용된 짧은 선과 점으로 이루어진 준법(皴法)을 지칭한다. 화면에 보이는 넓은 공간감, 편파구도, 단선점준은 안견파화풍의 주요 특징들이다.

「겸재 정선의 소상팔경도」는 정선이 남종화풍을 사용해 소상팔경도를 그리면서도 소상팔경의 순서를 의도적으로 바꾸는 등 창의적 실험을 시도했음을 규명한 글이다. 소상팔경은 본래 정해진 순서가 있지 않았다. 그러나 산시청람, 연사모종, 어촌석조, 원포귀범, 소상야우, 동정추월, 평사낙안, 강천모설이 일반적인 순서였다. 다른 장면들의 선후 관계가 바뀌는 경우는 있었지만 '동정추월'과 '평사낙안'이 바뀌는 경우는 거의 없었다. 그런데 정선은 '동정추월'과 '평사낙안' 장면을 바꾸는 등 소상팔경도 제작에 있어 끊임없이 변화를 시도하였다. 그는 중국의 화보를 참조하여 새로운 표현과 도상을 창출하는 등 자신만의 독자적인 소상팔경도를 그렸다. 따라서 정선의 소상팔경도는 그의 창의적인 실험 정신을 잘 보여주고 있다.

이 책을 내면서 편집 과정에서 이경화 박사로부터 많은 도움을

받았다. 이 자리를 빌려 고마운 마음을 전한다. 번다한 글들을 한 권의 책으로 정성스럽게 만들어준 사회평론아카데미 편집부에 깊이 감사드린다. 이 책이 한국의 소상팔경도에 대하여 심층적이고 폭넓은 이해를 얻는 데 좋은 계기가 되었으면 한다.

<div align="right">

2024. 6. 5.

안휘준

</div>

차례

II 비해당 안평대군의 〈소상팔경도〉

III 국립중앙박물관 소장의 〈소상팔경도〉

IV 겸재 정선의 〈소상팔경도〉 187

부록 안견 전칭의 〈사시팔경도〉 241

I

한국의 소상팔경도

1. 서언

우리나라에 있어서 시와 회화의 가장 인기 있던 주제 중의 하나로 '소상팔경(瀟湘八景)'을 빼놓을 수 없다. '소상팔경'은 중국 호남성 동정호의 남쪽 영릉(零陵) 부근, 즉 소수(瀟水)와 상수(湘水)가 합쳐지는 곳의 아름다운 경치를 소재로 하여 팔경으로 읊거나 그린 것을 의미한다. 소상의 아름다움은 일찍부터 시인 묵객들의 관심의 대상이 되어 빈번하게 시(詩)와 화(畵)로 표현되었다. 조식(曹植)이나 이백(李白) 같은 시인들이 소상을 노래하였던 것이 그 좋은 예이다.[1] 그러나 소상을 주제로 한 팔경도가 확립된 것은 뒤에 소개하듯이 북송대(北宋代)의 일로 믿어지고 있다.

'소상팔경'이 시와 화에서 자주 다루어졌던 것은 시화일률(詩畵

1 중국의 시화에서 소상은 조식의 시로 보아 늦어도 이미 3세기경부터 표현의 대상이 되었다고 믿어진다. 諸橋轍次, 『大漢和辭典』(東京: 大修館書店, 1968), 卷7, P. 339 참조. 조식의 시의 내용에 관해서는 본고의 주 21) 참조.

一律)의 사상적 동향과 밀접한 연관이 있다고 생각된다.[2] 이 때문인지 우리나라에서도 그것이 전래된 고려시대부터 조선시대에 걸쳐 빈번하게 시·화에서 다루어졌다. 따라서 이 주제는 중국문화의 동전(東傳)과 수용, 그리고 한국적 발전과 변천을 이해하는 데 좋은 참고가 된다고 볼 수 있다. 또한 비실용적이며 순수한 감상과 풍류를 위한 주제이므로 비록 화원의 손을 빌린 경우가 많을지라도 상층 사대부문화의 한 단면을 엿보게 해준다. 그렇지만 조선시대 말기에는 서민층의 민화에서도 자주 다루어졌던 점을 고려하면, 상층문화가 서민대중의 기층문화로 저변화하였던 과정을 보여준다고도 볼 수 있다. 이처럼 '소상팔경'을 주제로 한 그림은 우리나라 회화사 연구는 물론 문화의 한 가지 흐름을 파악하는 데에 있어서 대단히 큰 비중과 의의를 지니고 있다고 하겠다.

소상팔경도는 비단 중국과 우리나라에서만 유행하였던 것이 아니라, 우리나라 회화의 영향을 받았던 일본 무로마치시대(室町時代)의 수묵화에서도 자주 그려졌다.[3] 특히 일본에서는 팔경을 한 폭에 두 장면씩 네 폭으로 줄여서 그리기까지 하였다. 이처럼 소상팔경도는 한·중·일 삼국에서 다 같이 유행하면서 각기 독자적인 특징을 키웠으므로, 하나의 주제가 삼국에서 각기 어떻게 발전 또는 변화하였는지를 살펴보는 데에 있어서도 매우 흥미롭고 바람직하다고 볼 수 있다. 그러나 본고에서는 우리나라의 소상팔경도만을 고찰해 보기로 하겠다. 다만 중국의 소상팔경도에 관해서는 꼭 필요한 것만 언급하기로 하겠다.

우리나라 소상팔경도의 작례(作例)는 우리나라와 일본에 상당수가 전해지고 있는데, 특히 조선 초기의 것들이 대종을 이루고 있다.

이들에 관해서는 필자가 국립중앙박물관 소장의 필자미상(俗傳 安堅筆) 〈소상팔경도(瀟湘八景圖)〉(도 3a~3h)와 일본 이츠쿠시마(嚴島) 다이간지(大願寺) 소장의 작품을 간추려서 소개한 이외에 별달리 종합적으로 연구된 바 없다.[4] 그래서 필자는 본고에서 소상팔경도의 기원과 동전 및 수용 문제를 대강 살펴본 후, 그것이 조선시대의 초기부터 말

2 이 점은, 안평대군(安平大君) 이용(李瑢)이 남송(南宋) 영종(寧宗)(재위 1195~1224)의 소상팔경시를 구하여 문인들에게 시를 짓게 하고 화공에게 그림을 그리게 하여 팔경도시권(八景圖詩卷)을 만들었을 때 그것을 찬(讚)한 신숙주(申叔舟)나 류의손(柳義孫) 등의 시에서도 잘 드러난다. 신숙주는 그의 『보한재집(保閑齋集)』 권10에 실린 「제비해팔경도시권(題匪懈八景圖詩卷)」이라는 글에서 "詩爲有聲畵 畵是無聲詩"라고 읊었고, 류의손 역시 그의 『회헌선생일고(檜軒先生逸稿)』에 실은 「화비해당안평대군소상팔경시(和匪懈堂安平大君瀟湘八景詩)」에서 "天下奇畵中 亦有詩……詩中詠畵 畵中有詩 無畵詩偏淡 有畵無詩 畵亦孤嗟……"라고 주장하였다. 이 두 사람의 글들을 종합하여 보면 시는 소리 있는 그림이 되고, 그림은 소리 없는 시가 되며, 세상의 뛰어난 그림 중에는 역시 시가 있게 마련으로 그림 없는 시는 담(淡)에 치우치게 되고, 그림이 있으면서 시가 없게 되면 그림도 역시 외롭게 된다고 보았다. 이러한 의견들은 소식(蘇軾, 東坡)이 당대(唐代)의 삼절인 왕유(王維)의 시와 그림에 대하여 "味摩詰(王維)之詩 詩中有畵 觀摩詰之畵 畵中有詩"라고 찬한 것을 원용한 것이라 볼 수 있는 것으로, 조선 초기에 북송대의 화론이 전래되어 널리 수용되었음을 볼 수 있다. 이러한 시화일치론은 이미 고려시대에 수용되어 조선 초기로 계승된 것이라 하겠다. 『동문선(東文選)』 권102에 게재된 이인로(李仁老)의 「제이전해동기로도후(題李佺海東耆老圖後)」라는 글을 보면 "詩與畵妙處相資 號爲一律 古之人以畵爲無聲詩 以詩爲有韻畵……"라는 구절이 있어 시화일률사상이 이미 고려시대에 널리 알려져 있었음을 알 수 있다. 시화일률에 관하여는 權德周, 『中國美術思想에 對한 硏究』(숙명여자대학교 출판부, 1982), pp. 125~129 참조. 그리고 시화일치론을 포함한 조선 초기의 화론에 대한 종합적 고찰로는 鄭良謨, 「李朝 前期의 畵論」, 『韓國思想大系 I』(성균관대학교 대동문화연구원, 1973), pp. 744~778 참조.

3 渡辺明義, 「瀟湘八景圖」, 『日本の美術』 No. 124(東京: 至文堂, 1976); Richard Stanley-Baker, "Mid-Muromachi Paintings of the Eight Views of Hsiao and Hsiang"(Ph.D. dissertation, Princeton University, 1979); Barbara B. Ford, "The Eight Views of Hsiao and Hsiang in Muromachi Painting"(M. A. thesis, Columbia University, 1973) 참조.

4 安輝濬, 「國立中央博物館所藏 〈瀟湘八景圖〉」, 『考古美術』 第138號(1978. 9), pp. 136~142 및 "Two Korean Landscape Paintings of the First Half of the 16th Century," *Korea Journal*, Vol. 15, No. 2(February, 1975), pp. 31~41.

기에 이르기까지 장기간에 걸쳐 어떻게 변천되었는지를 대표적인 작품들을 중심으로 하여 고찰해 보고자 한다.

2. 소상팔경도의 기원과 동전(東傳)

1) 기원

중국에서 소상(瀟湘)의 아름다운 경치가 화가들의 관심의 대상이 된 것은 역사가 훨씬 오래일 것으로 믿어지지만, 현재 우리가 알고 있는 바와 같은 형식과 특징을 갖춘 소상팔경도가 생겨난 것은 대체로 북송대일 것으로 추측된다.[5] 이와 관련하여 주목되는 인물은 11세기 북송의 문인화가 송적(宋迪)이다. 즉, 송적이 소상팔경도를 그리기 시작했던 장본인일 가능성이 높다고 생각된다. 이 점은 심괄(沈括)이 찬(撰)한 『몽계필담(夢溪筆談)』의 「서화편(書畫篇)」에 적혀 있는 다음과 같은 내용의 기록에 의하여 뒷받침되고 있다.[6]

> 탁지원외랑(度支員外郞)인 송적(宋迪)은 그림을 잘 그렸는데, 더욱 평원산수(平遠山水)를 잘하였다. 그 득의작(得意作)으로 평사낙안(平沙落雁)·원포귀범(遠浦歸帆)·산시청람(山市晴嵐)·강천모설(江天暮雪)·동정추월(洞庭秋月)·소상야우(瀟湘夜雨)·연사만종(煙寺晚鐘)·어촌석조(漁村夕照)가 있는데 이를 팔경이라고 하였다. 호사가들이 이를 많이 전하였다.

이 기록으로 보면 설령 송적이 소상팔경도를 창안한 최초의 인물

이라고 확정적으로 단정할 수는 없으나 적어도 11세기 송적이 활동하던 당시에는 이미 소상팔경도의 형식이나 정형, 또는 특징들이 형성되어 있었음이 짐작된다.[7]

　그리고 소상팔경의 순서는 사계의 변화와 무관하게 배열되어 있었을지도 모른다는 생각이 든다. 소상에 있어서의 가을이나 겨울의 한 장면인 '평사낙안'이 첫 번째이고, 여름이나 가을의 장면을 다루었다고 생각되는 '소상야우'가 여섯 번째인 점은 이를 단적으로 보여준다.[8] 다른 장면들도 마찬가지임은 물론이다. 그런데 이것이 송적의 그림에 나타났던 순서인지, 아니면 심괄이 기록할 때 순서에 상관없이 적었던 때문인지는 불확실하다. 소상팔경의 순서는 항상 일정한 것은 아니지만, 우리나라에서는 뒤에 살펴보듯이 대체로 '산시청람'을 맨 앞에, '강천모설'을 맨 끝에 두고 나머지 여섯 장면은 계절을 고려하여 배치하는 것이 보편적이었다.

5　島田修二郎, 「宋迪と瀟湘八景圖」, 『南畫鑑賞』 第104號(1941), pp. 6~13 참조. 8폭이 갖추어진 북송대의 소상팔경도는 필자가 과문한 탓인지는 몰라도 알려진 것이 없는 듯하다. 그러나 북송대 범관(范寬)의 화풍을 계승하여 그린 12세기 남송대 왕홍(王洪)의 완전한 작품이 전해지고 있어서 많은 참고가 된다. Alfreda Murck, "Eight Views of the Hsiao and Hsiang Rivers by Wang Hung," Wen Fong et al., *Images of the Mind*(Princeton, New Jersey: The Art Museum, Princeton University, 1974), pp. 213~235 참조. 이 왕홍의 작품은 소상팔경의 특징들을 비교적 충실하게 반영하고 있어서 그러한 특징들이 이미 북송대에 확립되었을 가능성이 높다고 생각된다.

6　"度支員外郎宋迪 工畫 尤善爲平遠山水 其得意者 有平沙落雁·遠浦歸帆·山市晴嵐·江天 暮雪·洞庭秋月·瀟湘夜雨·煙寺晩鐘·漁村夕照 謂之八景 好事者多傳之"

7　뒤에서 구체적으로 소개하듯이 소상팔경도의 여덟 폭은 각기 그 장면의 특징을 지니고 있다. 예를 들면 연사만종에서는 멀리 안개에 싸인 절의 모습이 보이고 근경에는 여행에서 돌아오는 사람의 모습이 나타나 있다든지, 동정추월에서는 하늘에 달이 떠 있고 이를 감상하는 사람들이 그려져 있다든지, 특정한 장면을 표현하고 확인시켜 주는 특징들이 하나의 시각적인 약속으로서 묘사된다.

8　주 6) 참조.

소상팔경도는 중국의 소상 지역의 경치, 즉 실경(實景)을 그리기 시작함으로써 또는 실경을 바탕으로 함으로써 발전하기 시작하였다. 그러나 시대가 흐름에 따라 중국에서조차도 점차 이념화, 이상화, 관념화되게 되었다. 말하자면 소상은 아름다운 경치의 대표적인 예로 간주되고 승경(勝景)의 상징적인 존재로 대두되었던 것이다. 이에 따라 본래의 실경적인 성격은 점차 잃어가게 되었다.

또한 우리나라에서는 양식적인 면에서 인습화, 형식화하는 경향도 나타났다. 어쩌면 이러한 변화는 지금은 전혀 남아 있지 않은 송적의 〈소상팔경도〉에서부터 이미 시작되었을지도 모른다. 그가 사실성을 지중(至重)하게 여기는 직업적인 화원이 아니라 자유로운 표현을 지향하던 문인화가였기 때문이다.

어쨌든 소상팔경도는 팔경을 각기 구분할 수 있는 일정한 특징들을 일종의 시각적인 약속어로서 유지하면서 변화를 거듭하게 되었다. 이러한 변화들은 중국이나 앞으로 논의하게 될 우리나라의 대표적인 작품들을 통하여 분명하게 확인된다. 소상팔경도의 각 폭(幅)이 지니는 일정한 특징들에 관하여는 다음 장에서 논하겠다.

2) 동전과 수용

'소상팔경'의 소재가 언제 우리나라에 처음으로 전래되었는지는 불확실하다. 그러나 고려의 명종 연간(1171~1197)에는 이미 전해져 있었음이 분명하다. 명종은 문신들에게 소상팔경을 주제로 글을 짓게 하고, 고려시대 최대의 거장이었던 이녕(李寧)의 아들인 이광필(李光弼)에게 그림을 그리게 하였던 것이다.[9] 이것은 소상팔경을 주제로 하

여 시와 화로 표현한 우리나라의 사례로는 이제까지 밝혀진 것 중에
서 제일 오래된 예이다.

　이것을 계기로 소상팔경은 고려시대의 문인들 사이에서 시제
(詩題)로 보편화되었던 듯하다. 이인로(李仁老, 1152~1220), 진화(陳
澕, 1200 문과등제), 이규보(李奎報, 1168~1241), 이제현(李齊賢, 1287~
1367) 등 고려 후반기의 대표적 문인들이 소상팔경시를 남겼던 점으
로도 이를 쉽게 엿볼 수 있다.[10] 고려시대의 이러한 전통은 조선시대에
계승되었다.

　소상팔경은 시문학에서만이 아니라 그림에서도 적극 다루어져
시화일률을 이루었던 것은 이미 지적하였다. 특히 그림에서는 중국
의 경우 북송대에 그려지기 시작하여 남송대의 목계(牧溪), 옥간(玉澗)
등의 선종화가(禪宗畫家)들 사이에서도 널리 그려졌던 것이다.[11] 그러
나 우리나라에는 어느 중국화가의 작품이 언제 어떻게 전래되고 수
용되었는지 분명치 않다. 다만 안평대군의 소장품 중에 북송의 거장
이었던 곽희(郭熙)의 작품 〈평사낙안도〉와 〈강천모설도〉가 각각 한
폭씩 들어 있었음을 보아 이곽파(李郭派) 또는 곽희파(郭熙派) 계의
〈소상팔경도〉가 전래되었을 가능성이 높다고 생각된다.[12] 안평대군의
소장품 속에는 원대(元代)의 일명(逸名)화가인 이필(李弼)의 〈소상팔

9　『高麗史』卷122, 列傳 第35 「方技」에 "……(李寧)子光弼 亦以畫見寵於明宗 王命文臣賦瀟
　　湘八景 仍寫爲圖……"의 기록을 통해 알 수 있다.

10　『東文選』卷1(慶熙出版社, 1966), pp. 63~64, 231~232, 248; 陳澕, 『梅湖先生遺稿』卷1,
　　19a~21b, 13b; 『麗季名賢集』(성균관대학교 대동문화연구원, 1959), pp. 25~26. 108~109;
　　李齊賢, 『益齋亂藁』卷3, 8b~9b, 卷10, 7a~10a 각각 참조.

11　Osvald Sirén, *Chinese Painting: Leading Masters and Principles*(New York: The Ronald
　　Press Co., 1956), Vol. Ill, pls. 340~341, 345, 346, 348~349 참조.

12　申叔舟, 『保閑齋集』, 卷14의 「畫記」; 安輝濬, 『韓國繪畫史』(一志社, 1980), p. 94 참조.

경도)도 들어 있었음을 고려하면 고려 말~조선 초기의 기간에는 중국의 북송, 남송, 원대의 여러 가지 소상팔경도가 전래되어 있었을 가능성이 높다.

또한 이미 살펴본 바와 같이 고려의 명종대에 이광필이 소상팔경도를 왕명에 따라 그렸음을 염두에 두면, 이미 12세기 후반에 소상팔경도의 어떤 형식이나 화풍이 고려에서 자리 잡히기 시작했다고 짐작된다. 그러나 작품이 전해지지 않고 있어서 고려시대 소상팔경도의 진면목을 알 길이 없고, 또 조선시대의 작품들이 같은 주제의 고려시대 회화로부터 무엇을 얼마나 영향받았는지 확단할 수 없다.

이와 관련하여 유념하고 참조할 필요가 있는 작품 하나는 일본 교토 상국사(相國寺) 소장의 〈동경산수도(冬景山水圖)〉이다(참고도판 1).[13] 이 작품에는 일본 선승 셋카이 츄신(絶海中津, 1336~1405)의 찬이 적혀 있으며, 일본에서는 고려시대 우리나라의 작품으로 전해지기도 하고 또 일설에는 원대 장원(張遠)의 작품으로 전칭되기도 하여 그 국적에 관하여는 논란의 여지가 있다.[14]

그러나 이 작품이 화풍에 있어서 일반적으로 중국회화보다는 우리나라 회화일 가능성이 더 높다고 보는 경향이 많다.[15] 지금까지 알려진 중국회화의 상식에서 볼 때 이 작품의 화풍은 이곽파적인 요소가 있으면서도 중국의 회화로서는 대단히 예외적인 것이 사실이며, 반면에 고려시대의 화적(畫跡)은 워낙 드물어서 고려회화인지의 여부를 결정짓기 어렵다. 그러나 길, 다리, 여행객, 고목(枯木) 등 같은 모티브를 반복하는 경향과 필묵법 등에서 어딘지 한국적인 성향을 엿보게 된다. 그리고 폭포와 여울물, 고목, 토파(土坡), 기러기떼의 표현에서는 고려시대 회화의 전통을 계승했을 조선 초기 산수화와의 연관성

참고도판 1 필자미상, 〈동경산수도〉, 고려 14세기경, 일본승 쇤카이 츄신(絕海中津) 찬(贊), 지본수묵,
34.5×94.7cm, 일본 상국사(相國寺) 소장

이 느껴진다. 일례로 눈 덮인 고목의 표현은, 고려시대의 작품으로 전
해지는(傳 高然暉 筆) 일본 금지원(金地院) 소장의 〈동경산수도〉(참고도
판 2), 이제현(1287~1367)의 〈기마도강도(騎馬渡江圖)〉(참고도판 3), 일본
승 손카이(尊海)가 1539년 우리나라에 왔다가 얻어 간 〈소상팔경도〉
중의 〈강천모설〉(도 5i), 윤의립(尹毅立, 1568~1643)의 〈동경산수도〉 등
고려~조선시대의 여러 작품들에 나타나는 고목과 대단히 유사한 친
연성을 보여준다.[16] 이러한 점들로 미루어 볼 때, 이 문제의 〈동경산수
도〉는 고려시대의 작품으로 단정할 수도 없지만 그렇다고 간단히 부
정해 버리기도 어렵다.

13 『山水: 思想と美術』(京都國立博物館, 1983), p. 119, 圖 96 참조.
14 같은 곳.
15 앞에서 지적했듯이 일본에서는 고려 말기의 작품으로 보고 있다. 이 점에 대하여는 이
 동주 박사도 비슷한 생각을 가지고 있다고 믿어진다. 『日本 속의 韓畫』(瑞文堂, 1974),
 pp. 78~91(「相國寺의 墨山水」) 참조.
16 安輝濬, 『山水畫(上)』, 韓國의 美⑪(中央日報·季刊美術, 1980), 參考圖版 4~5; 圖 3, 39, 89
 각각 참조.

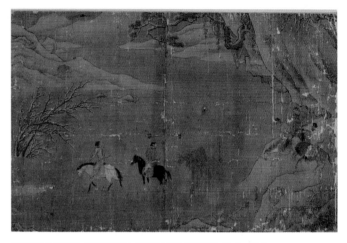

참고도판 2 전 고연휘, 〈동경산수도〉, 14세기경, 견본수묵, 124.1×50.8cm, 일본 교토 금지원(金地院) 소장

참고도판 3 이제현, 〈기마도강도〉, 고려 14세기, 견본채색, 28.8×43.9cm, 국립중앙박물관 소장

어쨌든 이 〈동경산수도〉는 우반부(右半部)에는 '평사낙안'을, 그리고 좌반부(左半部)에는 '강천모설'을 합쳐서 묘사한 것으로,[17] 아마도 네 폭으로 된 〈소상팔경도〉 중의 끝 폭이 아니었을까 추측된다. 그러므로 이 작품이 만약 일본에서 전해지는 대로 고려시대 말기의 작품이라면, 소상팔경도가 고려에서 그 시대 말기까지 실제로 그려졌을 뿐만 아니라, 두 장면을 한 폭의 그림에 합쳐서 표현하는 경향도 있었을 가능성이 많음을 시사하는 것으로 볼 수 있을 것이다.

고려시대에 있어서 소상팔경도의 전개와 관련지어 또 한 가지 관심을 끄는 것은 '송도팔경(松都八景)'의 형성이다. 즉, 고려시대의 후

반기에는 소상팔경도가 유행함에 따라 이에 영향을 받아 '송도팔경'을 비롯한 각종 팔경도들이 읊어지고 그려지게 되었던 모양이다. 이 '송도팔경'은 고려 말기 이제현의 『익재난고(益齋亂藁)』와 세종실록의 "地理誌" 등의 기록에 남아 있어서 고려 말부터 조선 초기에 걸쳐 유행했음이 확인된다.[18] '송도팔경'은 ① 자동심승(紫洞尋僧), ② 청교송객(靑郊送客), ③ 북산연우(北山烟雨), ④ 서강풍설(西江風雪), ⑤ 백악청운(白嶽晴雲), ⑥ 황교만조(黃郊晩照), ⑦ 장단석벽(長湍石壁), ⑧ 박연폭포(朴淵瀑布) 등의 여덟 장면으로 이루어져 있었다.

그런데 이 여덟 장면은 소상팔경도를 수용하여 우리나라의 송도팔경으로 발전시켰음이 분명하다고 믿어진다. 예를 들면 '송도팔경' 중에서 자동심승, 북산연우, 서강풍설, 황교만조는 각기 소상팔경도 중의 연사모종, 소상야우, 강천모설, 어촌석조 등과 서로 상통하는 요소들을 지니고 있었다고 생각된다. 즉, 이 두 가지 팔경도들은 각기 승려와 사찰, 비, 눈, 저녁노을 등의 요소들을 공유하고 있어서 그 둘 사이의 상호 연관성을 엿볼 수 있다. 이러한 점은 결국 〈송도팔경도〉가 〈소상팔경도〉를 바탕으로 한국적으로 발전 또는 변화한 것임을 말해준다고 하겠다.

'송도팔경'은 앞에 소개한 여덟 가지의 장면과는 달리 ① 곡령춘청(鵠嶺春晴), ② 용산추만(龍山秋晩), ③ 자동심승(紫洞尋僧), ④ 청교송객(靑郊送客), ⑤ 웅천계음(熊川禊飮), ⑥ 용야심춘(龍野尋春), ⑦ 남포연

17 『特別展 李朝の繪畫: 坤月軒コレクション』(富山美術館, 1985), p. 27 참조.
18 李齊賢, 『益齋亂藁』 卷10, 7a~13b; 『麗季名賢集』, pp. 109-111; 『東文選』, Vol. 1, pp. 247~248; 「世宗實錄」 卷148, 地理志, 京畿 舊都開城留後司(『朝鮮王朝實錄』, Vol. 5, 國史編纂委員會, 1973, p. 614 上左) 각각 참조.

사(南浦烟莎), ⑧ 서강월정(西江月艇)으로 구성되기도 하였다.[19] 앞에 소개한 '송도팔경'과는 '자동심승'과 '청교송객'만이 겹치고 나머지 여섯 장면은 다름을 알 수 있다.

또한 '송도팔경'의 전통은 조선시대에 들어서면서 '신도(한양)팔경(新都(漢陽)八景)'을 낳게 되었다고 생각된다. 이 '신도팔경'은 ① 기전산하(畿甸山河), ② 도성궁원(都城宮苑), ③ 열서성공(列署星供), ④ 제방기시(諸坊碁市), ⑤ 동문교장(東門敎場), ⑥ 서강조박(西江漕泊), ⑦ 남도행인(南渡行人), ⑧ 북교목마(北郊牧馬)로 구성되어 있었다.[20] 이 여덟 장면에는 계절이나 시간을 시사하는 말이 없어 실제로 소상팔경도와 무슨 관계가 얼마나 있었는지 알 길이 없다. 더구나 작품이 전하지 않고 있어 더욱 그러하다.

이처럼 고려시대부터 조선 초기에 걸쳐 '송도팔경'과 '신도팔경'이 형성되었음은 우리나라 고유의 팔경의 전통이 확립되었음을 분명하게 밝혀준다고 하겠다. 다만 그 작품들이 남아 있지 않아 구체적인 양상을 살펴볼 수 없음이 아쉽다.

3. 소상팔경도의 특징

우리나라의 소상팔경도는 병풍, 축, 화첩 등으로 되어 있으나 한결같이 순수한 감상을 목적으로 제작된 것임에는 이론의 여지가 없다. 이밖에 18세기경부터는 청화백자에 산수문양으로 표현되기도 했지만 이것 역시 실용성을 띤 도자기를 통한 감상의 목적을 지니고 있음을 부인할 수 없다. 아무튼 어떠한 형태로 그려졌든 우리나라의 소상팔

경도는 각 시대마다의 화풍과 양식적 특징을 지니고 있으며, 또한 시대의 변천에 따른 변화를 보여준다.

소상팔경도 여덟 폭을 각각 구분지어 주는 특징이나 모티브 역시 앞으로 살펴보듯이 시대의 흐름에 따라 변화를 드러낸다. 대체로 조선 초기의 작품들이 비교적 뚜렷한 일관된 특징들을 충실하게 지니고 있는 반면에 조선 중기의 청화백자나 조선 후기 및 말기의 민화 등에 이르면 그 특징들의 표현이 애매해져서 때로는 어느 장면을 묘사한 것인지 확인하기 어려운 경우가 많다. 이것은 소상팔경도의 역사가 오래 이어지면서 인습화되고 형식화됨에 따라 본래의 특징을 잃어간 데에 원인이 있다고 생각된다. 이 때문에 소상팔경도의 특징이 언제나 일정하다고 보기는 어려운 측면이 있다.

소상팔경도는 계절이나 때의 표현과도 밀접한 관계를 지니고 있다. 소상의 여덟 장면은 대개가 봄·가을·겨울을 표현하며, 여름을 대상으로 표현한 장면은 없다. 소상야우가 비바람을 그리고 있어 여름 장면을 표현한 것으로 볼 수도 있으나 실제로는 가을을 대상으로 한 것이다. 시들이 한결같이 소상야우를 가을로 노래하고 있고, 또 우리나라 그림에서 대개 동정추월 앞에 배치되어 있는 점도 이를 말해 준다고 하겠다. 산시청람이나 연사모종은 우리나라 그림에서는 대개 봄 경치로 간주되었던 듯하다. 항상 산시청람이 첫 번째, 연사모종이 두 번째에 배치되고, 그림의 내용도 대개 봄 경치에 합당하게 묘사되었다. 그러나 이 두 장면들조차도 시문학에서는 봄으로만이 아니라

19 李齊賢, 『益齋亂藁』 卷3, 3a~4a 「憶松都八詠」 참조.
20 權近, 『陽村集』 卷8, la~2b(「新都八景次三峰鄭公道傳韻」) 참조.

가을로도 노래되었다.

이 밖에 원포귀범, 어촌석조, 동정추월, 평사낙안 등은 모두 가을 장면으로 시문이나 회화에서 간주되었다. 그리고 강천모설은 시에서는 초춘(初春)으로 읊어지기도 했지만 우리나라 그림에서는 항상 눈 덮인 겨울로 그려졌고 맨 끝에 배치되었다. 이처럼 소상의 여덟 장면 대부분은 가을 경치를 위주로 하고 봄이나 겨울 장면을 약간 곁들이는 경향을 띠었다고 할 수 있다. 왜 가을을 이처럼 중시했으며, 여름 장면을 배제했는지 단정하기는 어렵다. 아마도 가을이 계절의 변화를 가장 민감하게 드러내며 스산한 시심이나 화심(畵心)을 제일 강하게 자극하기 때문이 아닐까 추측된다. 이러한 입장에서 보면 무덥고 푸르기만 한 여름은 자연히 관심의 대상에서 멀 수밖에 없었을 것이다.

소상팔경을 시간 또는 하루 중의 때와 연관지어서 보면 아침이나 점심때보다는 저녁때나 밤이 절대적인 비중을 차지하고 있음을 알 수 있다. 아지랑이가 걷히고 있는 봄철의 아침나절의 산시(山市)를 표현했다고 생각되는 산시청람을 제외한 연사모종, 원포귀범, 어촌석조, 소상야우, 동정추월, 평사낙안, 강천모설의 일곱 장면은 모두 저녁때나 밤의 경치를 표현하고 있다. 자연의 모습은 햇빛이 밝은 아침이나 낮보다는 노을지는 저녁때나 달 밝은 밤에 보다 운치가 있고 시적인 분위기를 자아낼 뿐 아니라 화가에게는 보다 델리키트한 표현을 요하기 때문이 아니었을까 생각된다. 어쨌든 이와 같이 소상의 저녁 경치를 특히 중요시했던 것은 조식의 시에도 나타나고 있어 그 전통이 3세기경으로[21] 올라감을 알 수 있다.

이처럼 소상팔경이 계절과 시간의 변화에 깊은 관심을 반영하고 있는 것은 북송대까지의 산수에 대한 중국인들의 화론을 투영하고

있는 데 연유한다고 보지 않을 수 없다. 이와 관련하여 우리나라 회화 발달에 큰 자극을 주었던 북송대 곽희의 화론이 상기된다.[22] 즉, 곽희는 그의 『임천고치(林泉高致)』의 「산수훈(山水訓)」 중에서 산수, 즉 자연은 그것을 보는 거리와 위치만이 아니라 계절, 시간에 따라 끊임없이 달리 보인다고 피력하였다. 11세기까지의 중국화론을 집성하여 정리했다고도 볼 수 있는 곽희의 이러한 화론에 반영된 생각은 송적에 의해서도 공유되었을 가능성이 짙다. 또한 곽희파의 화풍을 토대로 하여 한국적 화풍으로 발전시킨 안견파(安堅派)의 화가들이 조선 초기에 소상팔경도를 적극적으로 그렸고, 계절과 때의 표현을 섬세하게 하였던 점도 이러한 화론과 무관하지 않다고 생각된다.

우리나라의 소상팔경도를 통관해서 보면, 조선 초기의 안견파화풍으로 그려진 작품들은 이러한 계절과 시간의 변화를 잘 반영하고 있는 데 비하여 시대가 조선 중기에서 후기로 이어져 내려가면서 점차 그러한 표현이 약화되어 갔음을 알 수 있다.

그러면 소상의 팔경이 지니고 있는 특징이나 모티브 등을 비교적 충실하게 지니고 있고 계절과 시간의 변화를 착실하게 표현한 조선 초기의 작품들을 중심으로 하여 각 폭이 지니고 있는 특색들을 간단히 정리해 보기로 하겠다.

① 산시청람(山市晴嵐): 산시에 걷히고 있는 아지랑이 또는 맑은

21 조식(曹植)은 그의 잡시(雜詩)에서 "아침에는 강 북쪽 언덕에서 놀고, 저녁에는 소상의 물가에서 자네(朝遊江北岸 夕宿瀟湘沚)"라고 노래하였다. 諸橋轍次, 『大漢和辭典』卷7, p.
22 곽희의 산수화론에 관한 종합적 고찰로는 智順任, 「郭熙의 山水畫論硏究」(홍익대학교 미학·미술사학과 박사논문, 1985. 11)가 있다.339 참조.

아지랑이에 싸여 있는 산시를 표현하는 장면으로, 대개 중경(中景)에 산시나 성벽 또는 산시가 아지랑이 속에 모습을 드러내는 상태를 나타낸다. 때로는 산시나 성문을 향하는 인물이 함께 그려지기도 한다. 원경에는 물론 배경을 이루는 산이 표현된다.

이 장면은 쾌청하고 아지랑이가 일 정도로 따뜻한 봄철 아침 나절의 낮 시간을 무대로 한다. 대체로 아지랑이는 봄에 두드러지게 일므로 산시청람은 계절적으로는 봄을 나타낸다고 볼 수 있다. 우리나라 소상팔경도들이 북송대 송적과는 달리 산시청람을 첫 번째에 그리는 이유도 사계를 염두에 두고 이 장면을 봄의 장면으로 간주했던 때문이라고 믿어진다.

② 연사모종(煙寺暮鐘): '원사만종(遠寺晚鐘)'이라고도 부르는데, 멀리 연무에 싸인 산속에 자태를 드러내는 절에서 들려오는 저녁 종소리를 묘사한다. 대체로 원경의 산속에 절의 목조건축물과 탑파가 안개 속에 보이고 근경에는 여행에서 귀가하는 선비와 동자가 다리를 지나는 모습이 표현된다. 다리를 지나 동네를 향하는 인물은 때로는 선비와 시동 대신에 석장(錫杖)을 짚은 노승으로 대체되기도 한다.

시간적으로는 저녁때를 나타내지만 계절은 어느 때를 의미하는지 확실치 않다. 다만 연무를 중요시하고, 또 우리나라 소상팔경도에서는 산시청람에 이어 두 번째 배치되는 것이 상례임을 보아 봄의 장면일 가능성이 높다고 볼 수 있다.

③ 원포귀범(遠浦歸帆): 먼 바다로부터 돌아오는 돛단배들을 묘사한다. 넓은 바다에 떠 있는 돛단배들의 모습이 멀리 보인다. 근경에 정박해 있는 배들과 접근해 오는 배가 그려지기도 한다. 시간은 저녁때를 나타내고 계절은 대개 가을 장면으로 나타난다.

④ 어촌석조(漁村夕照): '어촌낙조(漁村落照)'라고도 부르는데, 어촌에 찾아드는 저녁놀을 묘사한다. 근경에 그물을 쳐놓은 장면과 고기잡이하는 모습이 보이고, 땅거미에 싸인 마을의 정경이 중경에 나타난다. 때로는 원경의 산등성이로 넘어가는 해의 모습이 보이기도 한다. 저녁때의 장면을 나타내지만 계절은 분명치 않다. 대개 활엽수들이 잎이 없는 경우도 있고, 아직은 잎이 떨어지지 않은 채로 서 있는 경우가 많은 것을 보면 가을을 나타내는 장면일 가능성이 많다.

⑤ 소상야우(瀟湘夜雨): 소상에 내리는 밤비를 표현한 장면으로 비바람이 몰아치고 나무들이 바람결에 따라 날리고 있는 모습을 하고 있다. 비바람이 공중에서 사선대(斜線帶)를 이루며 몰아치는 모습을 띤다. 모든 것이 비에 젖어 습윤하게 보인다. 비내리는 밤 시간을 나타낸다. 계절은 여름이라고 생각될 소지도 있지만 사실은 초가을로 간주되며, '동정추월' 바로 앞에 배치되는 사례가 많다.

⑥ 동정추월(洞庭秋月): 동정호에 비치는 가을 달을 표현한다. 하늘에는 둥근 달이 떠 있고 호반에는 달을 감상하는 사람들의 모습이 보인다. 때로는 달빛 아래 뱃놀이를 하는 서정적인 장면이 묘사되기도 한다. 대체로 밖에서 달을 완상할 수 있을 만한 춥지 않은 날씨의 가을을 나타낸다.

⑦ 평사낙안(平沙落雁): 평평한 모래펄에 내려 앉는 기러기떼를 표현한다. 사구(沙丘)와 기러기떼가 중경과 원경에 보인다. 나무는 잎을 잃어 앙상하고, 자연은 거칠고 메말라 보인다. 시간은 저녁때, 계절은 늦가을을 나타낸다.

⑧ 강천모설(江天暮雪): 강과 하늘에 내리는 저녁 눈을 묘사한다. 눈에 덮인 산과 강, 어둠이 깃든 하늘, 냉기가 감도는 분위기 등을 돋

보이게 그린다. 겨울철의 눈 오는 저녁 장면을 묘사한다.

지금까지 대강 지적한 바와 같이 소상팔경도는 소상 지역의 여덟 가지 장면을 특징 있게 묘사하고 있음을 알 수 있다. 계절은 봄, 특히 가을과 겨울을 주로 나타내며, 하루 중에서는 저녁 장면을 특히 중요 시했음이 엿보인다. 이 점은 앞에서도 언급했듯이 자연은 시간과 계절의 변화에 따라 항상 달리 보인다는 동양의 전통적인 화론과 불가분의 관계가 있음을 보여준다. 그리고 무엇보다도 아지랑이, 연하(煙霞), 석조, 야우, 추월, 모설 등을 즐겨 그린 것을 보면, 자연의 독특한 분위기의 포착과 묘사에 옛날 시인이나 화가들이 지대한 관심을 가지고 있었음을 보여준다. 이것은 결국 대단히 섬세한 표현을 항상 전제하고 있었음을 나타낸다.

그리고 위에서 지적한 여러 가지 특징들은 앞에서 언급한 바와 같이 시대에 따라 변하기도 하고 화가에 따라 변화되기도 하였다. 그러므로 한 장면에 나타나야 할 여러 가지 특징 중에서 생략이 되는 것도 앞으로 살펴보듯이 종종 있었던 것이다. 즉, 각 장면이 지니고 있는 특징들이 반드시 항상 같거나 모두 갖추어지는 것은 아니었다.

4. 조선 초기의 소상팔경도

소상팔경도는 고려시대에 수용된 이래 조선 초기(1392~약 1550)에 가장 유행하였고 활발하게 제작되었다. 이 점은 현재까지 남아 있는 작품들에 의하여 자명해진다.

이처럼 소상팔경도가 조선 초기에 크게 유행하게 된 것은 고전주의적 경향이 두드러지게 자리 잡혔던 세종연간과 관계가 깊었다고 믿어진다.[23] 앞에서 언급했듯이 세종대왕의 셋째아들로서 시서화에 뛰어났고 당시의 예단(藝壇)을 이끌던 안평대군이 중국의 소상팔경도들을 소장하고 있었음이 유념된다.

그 밖에도 안평대군은 남송 영종(寧宗, 재위 1195~1224)의 소상팔경시 친필을 구하여 진장(珍藏)하고 그 경치를 상상하여 그림으로 그리게 하였으며, 그 두루마리를 '팔경시(八景詩)'라고 불렀다. 또한 고려시대에 시에 능했던 진·이(진화와 이인로) 두 사람의 시를 포함시키고 안평대군 당시의 시문에 뛰어났던 인사들에게 청하여 오언, 육언, 칠언시를 지어 읊게 하였는데 이때 불교계에서 시로 이름을 날리던 만우(卍雨, 千峰)도 참여하였다. 이렇게 하여 시서화 삼절을 형성하였는데, 이 경위를 1442년 중추에 집현전부수찬 이영서(李永瑞)로 하여금 기록하게 하였다.[24]

이때의 그림은 '극기묘(極其妙)'하였다고 이영서가 적었으나 그것을 그렸던 화가가 누구였는지는 밝히지 않았다. 그러나 당시의 여러 가지 정황으로 보아 안평대군을 항상 배유(陪遊)하던 당대 최고의 산수화가 안견(安堅)이었을 가능성이 높다. 이 작품이 이루어진 1442년

23 세종연간의 고전주의적 경향에 관하여는 安輝濬·李炳漢, 『夢遊桃源圖』(예경산업사, 1987), pp. 42~44 참조.

24 柳義孫, 『檜軒逸稿』의 「和匪懈堂安平大君瀟湘八景詩」, "按集賢殿副修撰李永瑞序 匪懈堂 嘗於東書堂古帖 得宋寧宗八景詩 寶其宸翰 楬其詩 畫其圖 以名其卷曰瀟湘八景詩 仍取麗代之能於詩者陳澕·李仁老二子之作系焉 又於當世之善詩者 請賦五六七言以諷之 學佛卍雨 千峰亦詩之 千峰盖亦以詩鳴於釋苑者也……天下奇畫中亦有詩……詩中詠畫 畫中事有詩 無畫詩偏淡 有畫無詩 畫亦孤嗟……"

에는 이미 안견이 안평대군을 배유하기 시작하여 〈비해당이십오세진(匪懈堂二十五歲眞)〉을 그렸음을 염두에 두면 이러한 추측이 결코 잘못된 것이 아님을 짐작하게 된다.[25] 특히 이때의 〈소상팔경도〉를 단순히 '팔경시'라고 명명하였던 점과 안평대군이 소장하고 있던 안견의 작품들 중에 〈팔경도(八景圖)〉가 포함되어 있었던 사실을 연관시켜서 생각해 보면 이 〈팔경도〉가 바로 그 〈소상팔경도〉였을 공산이 크다. 또한 조선 초기의 소상팔경도들이 한결같이 안견파화풍의 작품들임을 고려하면 이 가능성은 더욱 뚜렷해 보인다.

이렇게 본다면 조선 초기 소상팔경도의 전통은 안평대군과 안견에 의해 형성되어 후대로 계승되었다고 간주해야 할 것 같다. 또한 안평대군이 송 영종 시를 구하여 시를 짓고 그림을 그리게 한 것은 그가 자아낸 〈몽유도원도(夢遊桃源圖)〉, 〈임강완월도(臨江翫月圖)〉, 〈이사마산수도(李司馬山水圖)〉의 경우와 마찬가지로 시·서·화의 혼연일치와 풍류를 반영하고 있음도 부인할 수 없다.[26]

현재 전해지고 있는 조선 초기의 대표적인 소상팔경도 작례로는 ① 국립중앙박물관 소장의 작품(도 3a~3h), ② 일본 콘게츠겐(坤月軒) 소장의 작품(도 4a~4h), ③ 일본 이츠쿠시마(嚴島) 다이간지(大願寺) 소장의 작품(도 5a~5i), ④ 재일 사천자(泗川子) 소장의 작품을 들 수 있다(도 6a~6h). 이 밖에 8폭이 완전히 갖추어져 있지는 않지만 소상팔경도의 일부였음이 확실한 작품들이 여기저기에 전해지고 있다. 그중에 대표적인 것은 문청(文淸)의 〈연사모종도(煙寺暮鐘圖)〉(도 1)와 〈동정추월도(洞庭秋月圖)〉(도 2), 일본 야마토분카칸(大和文華館) 소장의 〈연사모종도(煙寺暮鐘圖)〉(도 7), 호암미술관 소장의 〈산시청람도(山市晴嵐圖)〉(도 8) 등이다.

이 작품들은 하나의 예외도 없이 모두 안견파화풍을 지니고 있으며, 조선 초기 산수화의 여러 가지 특징을 충실하게 갖추고 있다. 문청의 작품을 예외로 하면, 대부분 15세기보다는 15세기의 화풍을 계승한 16세기 전반기의 작품들임이 주목된다.

이 소상팔경도들 중에서 연대가 가장 올라가는 것은 문청의 〈연사모종도〉와 〈동정추월도〉이다. 이 작품들은 문청이 일본에 건너가기 전에 안견파화풍을 따라서 그린 것으로 15세기 후반기에 속한다고 판단된다. 문청과 이 작품들에 관하여는 별고에서 고찰한 바 있으므로 이곳에서는 자세한 논의를 피하고자 한다.[27] 다만 소상팔경과 관계된 내용만 약간 언급하기로 하겠다.

문청의 〈연사모종도〉(도 1)는 화풍으로 보아 안견파의 작품임이 분명한데, 근경에 여행에서 돌아오는 인물과 동자가 묘사되어 있고 원경에는 저녁놀에 싸인 사찰의 건물들이 표현되어 있어 소상팔경도 중의 '연사모종'을 나타낸 것이 확실하다. 문청이 일본에서 교토(京都)의 다이토구지(大德寺)를 중심으로 15세기 후반에 활약하였던 사실과 이 작품의 양식으로 볼 때 그 제작 연대는 15세기 후반으로 보지 않을 수 없다. 비교적 안정되고 균형 잡힌 구도도 앞으로 살펴볼 작품들에 비하여 고식에 속한다고 하겠다.

이 작품과 쌍폭을 이루고 있는 것이 〈동정추월도〉(도 2)이다. 이 작품도 대체로 균형이 잡힌 안정된 구도를 지니고 있으며, 근경·중

25 申叔舟, 『保閑齋集』 卷16, 6a~6b 참조.
26 安輝濬·李炳漢, 앞의 책, pp. 43~44 참조.
27 安輝濬, 「朝鮮王朝 初期의 繪畫와 日本室町時代의 水墨畫」, 『韓國學報』 第3輯(1976, 여름), pp. 15~21 참조.

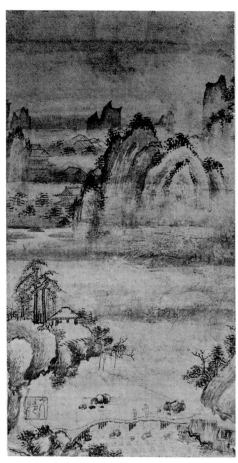 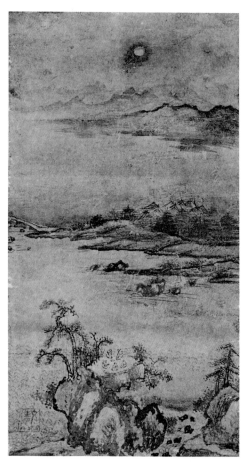

도 1 문청, 〈연사모종도〉, 조선 초기 15세기 후반, 지본수묵,
109.7×33.6cm, 일본 高野時次 소장

도 2 문청, 〈동정추월도〉, 조선 초기 15세기 후반, 지본수묵,
109.7×33.6cm, 일본 高野時次 소장

경·원경의 삼단으로 이루어져 있다. 하늘에 달이 떠 있고 근경의 언
덕 위에는 둥그렇게 둘러앉아 달을 감상하는 인물들의 모습이 보여,
일견하여 '동정추월'을 표현했음을 알 수 있다. 이 작품에 보이는 삼
단구도는 뒤에 살펴보는 16세기 전반기의 편파삼단구도(偏頗三段構

圖)의 형성에 하나의 토대가 되었다고 믿어진다.

이 쌍폭의 작품들 이외에 여섯 폭이 더 있었을 것으로 생각되지만 그 행방이 밝혀져 있지 않다. 그런데 이 쌍폭의 작품들은 산과 언덕의 묘사에 있어서 16세기 전반기에 유행하였던 이른바 단선점준(短線點皴)[28]의 전조를 보여주고 있어서 구도상의 특징과 함께 다음 세기에 전개될 화풍의 양상을 예시해 준다고 하겠다.

15세기를 벗어나 16세기에 접어들자 구도나 공간처리, 필묵법 등 여러 가지 면에서 큰 변화가 이루어지게 되었다. 특히 구도 면에서의 변화는 더욱 현저한 양상을 띠게 되었다. 이러한 변화가 앞에 열거한 16세기 전반기의 소상팔경도들에 현저하게 나타남은 물론이다.

위에서 언급한 대표적인 소상팔경도 작품들은 구도나 구성 면에서 보면 각 폭이 한쪽 종반부에 무게가 치우친 이른바 편파구도(偏頗構圖)를 지니고 있다. 따라서 두 폭을 함께 보아야 오른쪽 폭은 오른쪽에, 왼쪽 폭은 왼쪽에 무게가 쏠려 좌우 양 폭이 균형 잡히고 대칭을 이루게 되어 있다. 그런데 이러한 편파구도는 다시 두 가지로 분류될 수 있다. 그 하나는 국립중앙박물관 소장의 작품에서 보듯이 무게가 한쪽 종반부에 치우쳐 있으면서 무거운 쪽에 근경과 원경의 주산(主山)이 이단을 이루는 편파이단구도(도 3a~3h)이고 또 다른 하나는 일본 다이간지 소장의 작품에서처럼 무거운 쪽에 근경, 중경, 원경이 삼단을 형성하는 편파삼단구도이다(도 5a~5i). 물론 편파이단구도가

28 산이나 언덕의 표면을 묘사하고 질감이나 괴량감을 나타내기 위하여 짧은 선이나 점으로 표현하는 일종의 준법(皴法)으로서 16세기 전반기의 우리나라 산수화에서 유행하였다. 安輝濬,「16世紀 朝鮮王朝의 繪畫와 短線點皴」,『震檀學報』第46·47號(1979. 6), pp. 217~233 참조.

지배적인 경우에도 국립중앙박물관 소장의 〈소상팔경도〉 중의 제5폭인 〈평사낙안〉에서 보듯이 삼단을 이룬 작품이 전혀 없는 것은 아니다(도 3e). 그러나 여덟 폭 중에서 지배적인 경향의 구도에 따라서 분류하면 결국 편파이단구도와 편파삼단구도로 대별해 볼 수 있다.

이러한 구도상의 특징은 16세기 전반기에 있어서의 안견파화풍의 한 가지 변모이기도 하다. 그러면 조선 초기의 소상팔경도들을 편의상 이 두 가지 구도상의 특징에 의거하여 분류해서 살펴보기로 하겠다.

1) 편파이단구도계의 작품

① 국립중앙박물관 소장 〈소상팔경도〉

편파이단구도계의 소상팔경도로서 대표적인 작품은 국립중앙박물관 소장의 것을 들 수 있다(도 3a~3h). 화첩으로 된 이 소상팔경도는 안견의 작품으로 잘못 전칭되고 있으나 실제로는 16세기 초의 것으로 판단된다. 이 작품에 관해서는 이미 비교적 구체적으로 소개한 바 있으므로[29] 여기에서는 논지의 전개에 꼭 필요한 정도로만 간략하게 언급을 하고자 한다.

이 화첩의 현재의 순서는 ① 산시청람, ② 연사모종, ③ 소상야우, ④ 원포귀범, ⑤ 평사낙안, ⑥ 동정추월, ⑦ 어촌석조, ⑧ 강천모설로 되어 있다. 그러나 이 순서가 본래대로의 순서라고는 보기 어렵고, 근대에 들어와서 표구하는 과정에서 약간의 오류가 생겼을 가능성이 높다. 이 점은 ①~⑥이 하나의 화첩으로 되어 있는 반면에, ⑦과 ⑧은 전 안견 필(傳 安堅 筆) 〈사시팔경도(四時八景圖)〉(도 23a~h)와 함께 잘못

표구되어 있는 사실에서도 쉽게 짐작해 볼 수 있다.[30] 위에서 소개한 현재의 순서 중에서 〈소상야우〉, 〈원포귀범〉, 〈평사낙안〉, 〈어촌석조〉의 배열은 매우 어색하다. 특히 〈평사낙안〉과 〈어촌석조〉는 더욱 잘못되었다고 생각된다.

이 화첩의 여덟 폭을 다시 조정하여 배열할 수 있다면, 산시청람 → 연사모종 → 어촌석조 → 원포귀범 → 소상야우 → 동정추월 → 평사낙안 → 강천모설의 순서를 따라야 할 것으로 본다. 이 점은 그림의 내용이나 표현된 계절은 물론, 앞으로 소개할 다른 소상팔경도들과 대비하여 보아도 가장 합리적이라고 판단된다. 그러나 혼란을 피하기 위하여 편의상 현재 장황(裝潢)되어 있는 순서에 따라서 소개하고자 한다.

그런데 국립중앙박물관 소장의 이 화첩 그림은 역시 그곳 소장의 〈사시팔경도〉에 보이는 화풍상의 특징을 많이 계승했음을 보여준다(도 23a, 23b).[31] 편파이단계의 구도와 공간 처리가 그 단적인 근거라 하겠다. 다만 이 〈소상팔경도〉가 〈사시팔경도〉에 비하여 공간이 보다 확대되고 거리감과 깊이감의 표현이 좀더 분명하며, 16세기 특유의 단선점준을 적극적으로 구사한 점들이 두드러진 차이라 하겠다. 이러한 차이는 결국 〈사시팔경도〉에 보이는 15세기 안견파의 화풍이 16세기에 이르러 많이 새롭게 변화하였으며, 그러한 변화가 소상팔경도의 묘사에 있어서도 그대로 반영되었음을 입증하는 것이라고 볼 수 있다. 또한 이와 같은 현상은 조선 초기의 회화에 있어서, 가장 중

29 본고의 주 4) 국문논문 참조.
30 安輝濬, 「傳安堅筆 〈四時八景圖〉」, 『考古美術』 第136·137號(1978. 3), p. 78, 주 2) 참조.
31 본고의 주 4) 국문논문 참조.

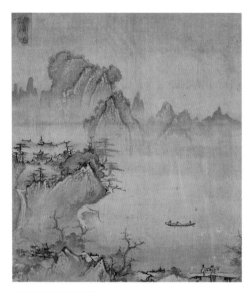

도 3b 제2엽 〈연사모종〉

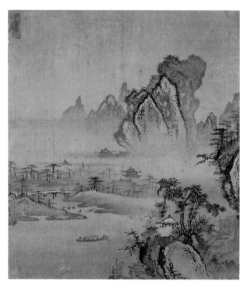

도 3a 제1엽 〈산시청람〉

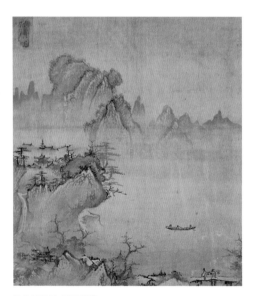

도 3d 제4엽 〈원포귀범〉

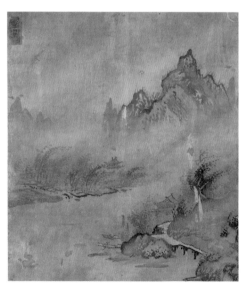

도 3c 제3엽 〈소상야우〉

도 3a~3h 필자미상(傳 安堅), 〈소상팔경도〉 화첩, 조선 초기 16세기 초, 견본수묵, 각 35.4×31.1cm, 국립중앙박물관 소장

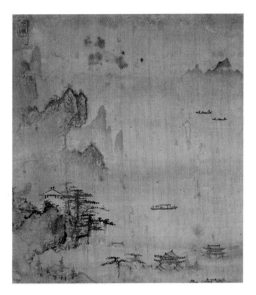

도 3f 제6엽 〈동정추월〉

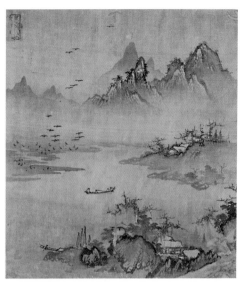

도 3e 제5엽 〈평사낙안〉

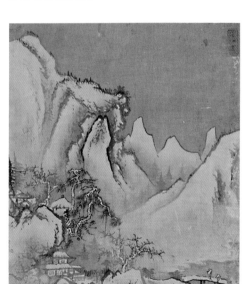

도 3h 제8엽 〈강천모설〉

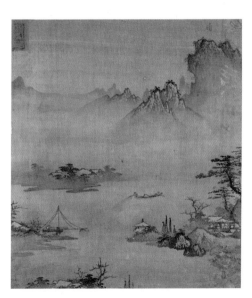

도 3g 제7엽 〈어촌석조〉

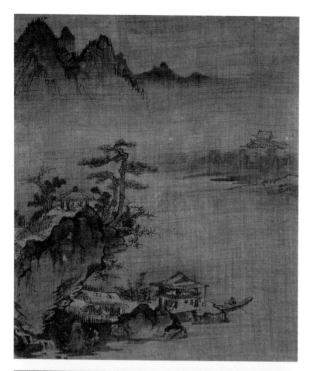

도 23a
전 안견 〈사시팔경도〉 화첩 중 제2엽 〈만춘〉
조선 초기 15세기, 견본수묵, 35.2×28.5cm,
국립중앙박물관 소장

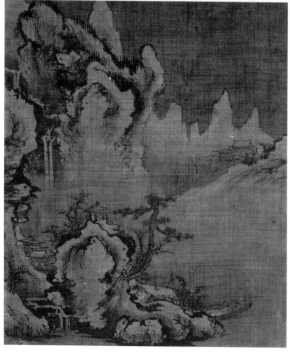

도 23b
제8엽 〈만동〉

국적이라고 볼 수 있는 '소상팔경'을 비롯한 주제의 그림들이 철저하게 한국화되었음을 분명하게 해준다.

② 일본 콘게츠겐(坤月軒) 소장 〈소상팔경도〉

국립중앙박물관 소장의 〈소상팔경도〉와 마찬가지로 편파이단구도를 기조로 하면서 보다 변화된 양상을 보여주는 작품이 일본 콘게츠겐 소장의 〈소상팔경도〉(도 4a~4h)이다. 이 작품은 길쭉한 직사각형의 화면에 그려진 다른 소상팔경도들과는 달리 거의 정사각형에 가까운 화면(각 폭 28.5×29.8cm)을 지니고 있는 것이 특이하다. 이러한 화면의 특성 때문에 경물들이 보다 압축되고 결집된 느낌을 준다.

이 콘게츠겐 소장 〈소상팔경도〉의 순서가 본래 어떻게 되었었는지 불확실하지만 우리나라 소상팔경도들의 관례적인 배열, 각 폭이 지니고 있는 구도, 각 폭에 묘사된 수목과 기후 등을 참고하여 조절해 보면 대체로 다음과 같다. ① 산시청람, ② 원사만종, ③ 어촌석조, ④ 원포귀범, ⑤ 동정추월, ⑥ 평사낙안, ⑦ 소상야우, ⑧ 강천모설의 순서가 합리적일 듯하다. 물론 이 순서는 전문가에 따라 달리 볼 수 있는 가능성도 없지 않다. 예를 들어 '평사낙안' 다음에 '소상야우'가 오는 점 같은 것이 그 하나이다. 그러나 구도나 나무 및 기후의 표현으로 보아 이들의 순서를 뒤바꿀 수는 없다. '소상야우'는 아마도 소상팔경에서 한우(寒雨), 즉 늦가을의 비를 표현하고자 했던 것이 아닐까 생각된다. ② 원사만종 이외의 나머지 일곱 폭에는 우측 상단에 그림의 제목이 작은 글씨로 적혀 있는데, ④ 원포귀범을 원포범귀(遠浦帆歸)로 ⑥ 평사낙안을 평사안락(平沙雁落)으로 우리나라 식의 표기를 하고 있음이 흥미롭다.[32] 그리고 각 폭마다 후날(後捺)일 것으로 믿어

지는 '安忠'이라는 주문방인(朱文方印)이 찍혀 있으나 화가 자신의 것으로는 보기 어렵다. 아마도 남송대의 화가였던 이안충(李安忠)의 작품으로 행세시키기 위한 것이 아닐까 추측된다.[33] 그러나 이 작품은 화풍으로 보아 틀림없는 우리나라 조선 초기의 것임을 부인할 수 없다. 그러면 이 〈소상팔경도〉의 각 폭을 순서에 따라 간단하게 살펴보기로 하겠다.

① 〈산시청람〉: 경물들이 좌반부에 치우쳐 있으면서도 화면을 대각선에 따라 둘로 나누듯이 배치되어 있는 것이 가장 두드러진 특징을 이룬다(도4a). 중거(中距)에 위치한 산시도 주변의 산들과 마찬가지로 대각선을 따라 평행하듯이 전개되어 있다. 이와 같이 대각선을 따라 조화되게 주요 경물들이 배치되어 있으므로 깊이감, 거리감이 두드러지게 나타나 있다. 이처럼 강한 인상을 주는 사선운동을 다소 완화시키기라도 할 듯이 왼편 상단부에 위치한 산골짜기로부터 출발한 폭포가 근경의 다리 건너편까지 흘러내려 작으나마 하나의 세를 이루고 있다. 구도, 공간개념, 필묵법, 수지법 이 외에도 근경의 다리 뒤편에 쌍송(雙松)과 정자가 서 있는 언덕이 솟아 있어 안견파화풍의 특징을 충실하게 반영하고 있다. 그리고 깊이감과 거리감이 강조된 구도와 단선점준의 존재는 이 작품이 16세기 초의 것임을 말해 준다.

② 〈원사만종〉: ① 〈산시청람〉과 짝을 이루며, 함께 나란히 놓고 보면 좌우가 균형 잡히고 안정감을 형성하게 된다(도4b). 그렇지만 이 작품의 구도는 앞의 것에 비하여 보다 통상적이고 전형적이다. 그러나 〈원사만종〉의 특징은 원경에 사찰의 건물과 탑만 그려 넣었을 뿐, 근경에 다리와 귀가하는 사람의 모습을 배제시킴으로써 같은 제목의

다른 소상팔경도들과 차이를 드러낸다. 즉, 전형적인 〈연사모종(원사만종)〉이 지녀야 할 도상적인 특징 중의 하나를 생략하였다. 아마도 짝을 이루는 ① 〈산시청람〉에 다리와 인물을 이미 그려 넣었기 때문에 반복을 피하기 위하여 생략한 것이 아닐까 추측된다.

③ 〈어촌석조〉: 근경에 고기잡이하고 돌아오는 어부들과 쳐놓은 그물들을 묘사하고 있는데 전체적인 구도는 ① 〈산시청람〉의 그것을 자유롭게 변화시킨 듯한 모습이다(도4c).

④ 〈원포귀범〉: ① 〈산시청람〉의 구도를 뒤집어서 변형시킨 듯한 느낌이 들 정도로, 오른쪽 하단의 구석과 왼쪽 상단의 구석이 대각선 상에서 서로 이어져 있다. 멀리 바다 위에 배들이 상대를 이루는 사선을 그으며 마을로 돌아오고 있다(도4d).

⑤ 〈동정추월〉: 근경에 선유완월(船遊翫月)하는 장면과, 좌측 상단의 하늘에 둥근 달이 떠 있는 모습이 보인다(도4e). 근경·중경·원경이 평행하는 사선을 이루며 삼단을 형성하고 있는 것이 무엇보다도 두드러진 특징이다. 이러한 구성은 다른 작품들에서 찾아보기 어렵다. 사선구성을 유별나게 좋아했던 이 작품의 화가가 이루어낸 특징이라 보지 않을 수 없다.

⑥ 〈평사낙안〉: 중거에 오른쪽으로 움직이는 기러기떼가, 하늘에는 반대로 중거의 사구를 향하여 날아오는 기러기떼가 묘사되어 있다(도4f). 근경에는 〈연사모종〉에 흔히 나타나는 다리와 귀가하는 여행객의 모티브가 그려져 있다. 이 모티브는 ② 〈원사만종〉에는 빠져

32 『特別展 李朝の繪畫: 坤月軒コレクション』, p. 28 참조.
33 위 카탈로그 p. 29 참조.

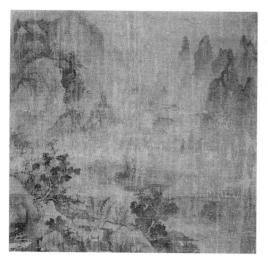

도 4b 제2폭 〈원사만종〉

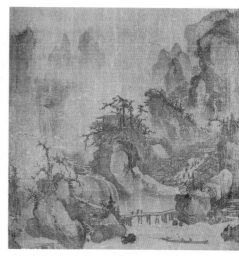

도 4a 제1폭 〈산시청람〉

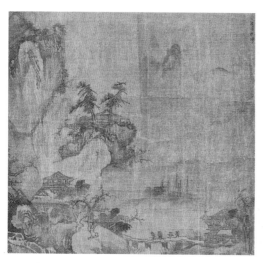

도 4d 제4폭 〈원포귀범〉

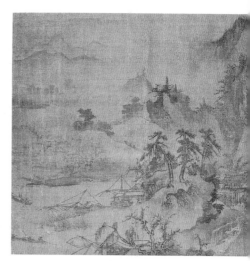

도 4c 제3폭 〈어촌석조〉

도 4a~4h 필자미상, 〈소상팔경도〉, 조선 초기 16세기 전반, 각 28.5×29.8cm, 일본 콘게츠겐(坤月軒) 소장

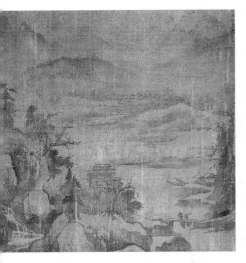

f 제6폭 〈평사낙안〉

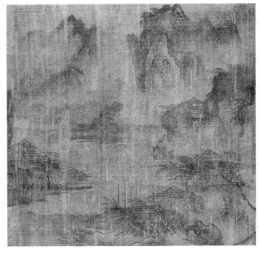

도 4e 제5폭 〈동정추월〉

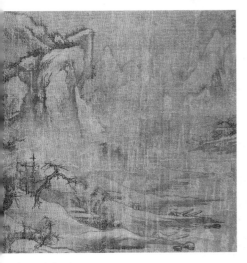

h 제8폭 〈강천모설〉

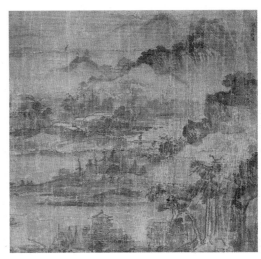

도 4g 제7폭 〈소상야우〉

있는 반면에, 이곳과 ④ 〈원포귀범〉에 나타나 있어 흥미롭다. 이 점은 16세기 전반기에 우리나라 화가들이 〈소상팔경도〉의 도상적인 특징을 자유롭게 변용하고 구사했음을 말해 준다고 하겠다.

⑦ 〈소상야우〉: 늦가을의 비바람에 쏠리고 있는 나무들과 비에 젖어 습윤한 분위기에 의해 잘 표현되어 있다(도4g). 오른편 종반부에 중경을 삽입하여 근경 및 원경의 주산과 함께 삼단을 이루고 있는 점이 다른 폭과 다른 점이라 하겠다. 이 작품의 구도는 국립중앙박물관 소장 〈소상팔경도〉 중의 제5폭인 〈평사낙안〉(도3e)의 구도와 많이 상통한다고 볼 수 있다

⑧ 〈강천모설〉: 눈 덮인 산천의 모습을 잘 묘사하고 있다(도4h). 길게 뻗은 토파(土坡)들과 그 가장자리에 정박해 있는 배들이 특히 눈길을 끈다. 또한 근경의 마을도 한국적인 정취를 짙게 풍겨준다.

이상 간단하게 살펴본 바와 같이 이 〈소상팔경도〉의 화가는 편파이단구도를 위주로 하면서도 대각선 또는 사선구성을 적극적으로 활용하는 등 다양한 변화를 시도하였으며, 소상팔경도의 각 폭이 갖추어야 할 특징이나 모티브 등을 자유롭게 구사하였음을 알 수 있다. 또한 필법과 묵법을 유연하게 구사했음도 엿보게 된다. 이처럼 이 작품을 그린 16세기 전반기의 어느 일명화가(逸名畫家)는 상당한 실력의 소유자였다고 생각된다. 그리고 이러한 유능한 화가들에 의하여 16세기 전반기에 소상팔경도는 더욱 한국적인 면모를 띠게 되었다고 볼 수 있다.

그런데 이 〈소상팔경도〉를 그린 화가가 누구이며 그 연대는 어떻게 되는지에 관하여 정확하게 알 길은 없다. 다만 이 작품이 양식적

특징으로 보아 16세기 전반기에 해당됨은 분명하다고 하겠다. 이 작품의 연원을 어느 정도 살펴보는 데 참고가 될 만한 작품이 존재하고 있어서 주목된다. 그것은 간송미술관 소장의 전 석경 필(傳 石敬 筆)의 〈산수도(山水圖)〉(참고도판4)이다.[34]

이 〈소상팔경도〉 중의 ① 〈산시청람〉(도 4a)과 석경의 작품으로 전칭되는 이 〈산수도〉를 비교해 보면 구도와 구성에 있어서 상당한 유사점이 있음을 알 수 있다. 편파이단구도이면서 대각선 또는 사선 운동이 뚜렷한 구성, 근경의 다리, 쌍송과 정자가 서 있는 중거의 언덕 모티브, 원산 골짜기에 박힌 집들에 이르기까지 크고 작은 여러 가지 요소들이 두 작품 사이의 유사성을 말해 준다. 그러나 석경의 작품으로 전해지는 〈산수도〉가 〈산시청람〉보다는 좀더 섬세하고 유약한 느낌을 준다. 이러한 유사성과 차이는 두 작품이 서로 밀접한 연관을 지니고 있고, 비슷한 시기에 제작되었을 가능성이 높으면서도, 화가는 동일인이 아닌 각기 다른 사람들이었음을 의미한다고 볼 수 있다.

석경은 오세창(吳世昌)에 의해 안견의 제자로 전해지고 있으나 근거가 확실치 않다.[35] 안견의 영향을 받았던 화가들을 폭넓게 언급한 윤두서(尹斗緖)의 『기졸(記拙)』에도 석경이 안견의 제자였다는 언급은 되어 있지 않다.[36] 그러나 그가 안견의 제자는 아니었다 하더라도 안견의 화풍을 따랐을 가능성은 매우 높다. 그런데 석경은 1549년에 이

34 Ministry of Foreign Affairs, Republic of Korea, *Korean Arts* Vol. I (Painting and Sculpture, 1956) 참조.

35 吳世昌, 『槿域書畫徵』, p. 60에 '安堅弟子'라고만 적혀 있을 뿐이다.

36 윤두서의 『記拙』에는 석경에 관하여, "용의 머리는 험하고 새의 깃은 나부껴 동할 듯하니 자못 사생법을 얻었다(龍首巉岩 鳥羽飄動 頗得寫生法)"라고만 적혀 있다. 이영숙 번역, 「尹斗緖의 『記拙』 '畫評'」, 『미술사연구』 창간호(홍익미술사연구회, 1987. 6), p. 90 참조.

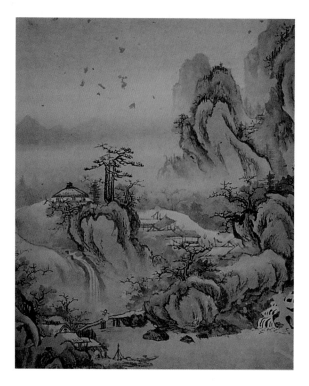

상좌(李上佐)와 함께 중종(中宗) 영정을 그렸던 석경(石璟)과 동일인일
것으로 믿어져[37] 석경은 16세기 전반기에 활약하였던 화원으로 생각
된다. 현재 논의중인 〈소상팔경도〉와 〈산수도〉가 화풍으로 보아 16세
기 전반기인 점과 石璟 또는 石敬의 연대가 잘 부합된다. 이렇게 본다
면 이 작품들은 안견파화풍을 추종한 16세기 전반기 석경 계통의 그
림들이라고 추정해도 좋을 듯하다.

　　이 편파이단구도계의 작품들은 전 안견 필 〈사시팔경도〉(도 23a,
23b)로 대표되는 15세기 안견파의 화풍을 계승하여 16세기 전반기의
특색을 키운 것으로, 다음에 살펴볼 편파삼단구도계의 작품들보다

더 전통적이라 할 수 있을 것이다.

2) 편파삼단구도계의 작품

편파삼단구도를 지닌 소상팔경도는 모두 직사각형의 긴 화면에 그려져 있다. 대개가 팔첩병풍으로 꾸며져 있던 것이 상례이다. 현대에 이르러 8폭의 축으로 꾸며진 경우도 많지만 본래는 병풍그림이었을 가능성이 높다. 즉, 이러한 그림들은, 접어 놓았다 보고 싶을 때 펼쳐 보는 화첩의 그림들과는 달리 병풍으로 꾸며 선비의 방에 놓고 항상 볼 수 있게 하였던 것이다. 말하자면 실용과 감상을 겸했던 것이라 하겠다. 어쨌든 화면이 아래 위로 긴 관계로 그 화면을 채우기 위하여 이단구도보다는 삼단구도가 더 요구되었을 가능성이 높다. 아마도 이러한 연유로 이단구도의 그림이 자연스럽게 삼단구도로 변화했을 것으로 믿어진다. 그러면 편파삼단구도를 지닌 대표적인 소상팔경도들을 대충 살펴보기로 하겠다.

① 일본 다이간지 소장 〈소상팔경도〉

편파삼단구도를 지닌 가장 대표적인 소상팔경도는 일본 히로시마(廣島)의 이츠쿠시마(嚴島) 다이간지에 소장되어 있는 작품이다(도 5a~5i).

37 「明宗實錄」 卷9, 4年己酉(1549) 9月 庚辰條(『朝鮮王朝實錄』 Vol. 19, p. 667)에는, 화사(畵師) 상좌(上佐)와 석경(石璟)이 그린 중종의 익선관영정(翼善冠影幀)이 방불하지 않아 그것을 감조(監造)했던 이성군(利城君) 이관(李慣)이 치죄를 청했던 일이 적혀 있다. 이 기록으로 미루어 보면 石璟이 石敬의 오기일 가능성이 높고, 그의 활동 연대도 이상좌와 마찬가지로 16세기 전반이었을 것으로 믿어진다.

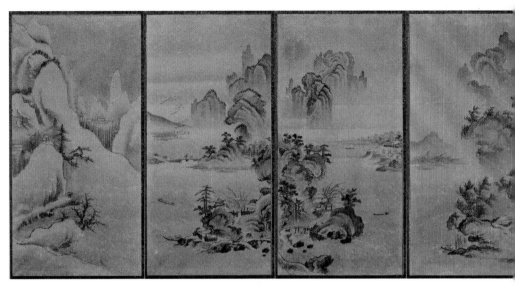

도 5a 필자미상, 〈소상팔경도〉, 조선 초기 1539년 이전, 지본수묵, 병풍 전체 99×494.4cm, 일본 이츠쿠시마(嚴島) 다이간지(大願寺) 소장

이 작품은 1539년에 일본의 사신으로 우리나라에 왔다가 돌아간 승려 손카이(尊海)가 얻어 간 병풍그림으로서 이 병풍의 뒷면에는 귀국길의 손카이가 적은 일기가 남아 있어 일본에서는 '尊海渡海屛風'이라고도 부른다.[38] 비록 화가의 이름은 밝혀져 있지 않지만, 이처럼 하한 연대가 알려져 있어 많은 참고가 된다. 이 작품은 양식적으로 볼 때 1539년이나 그 조금 전에 제작된 것으로 믿어진다. 즉, 손카이가 오랜 세월 전해 내려오던 고화를 얻어간 것이 아니라 당시로서는 현대화였던 작품을 구해 간 것이라고 판단된다. 이 점은 뒤에서도 언급하겠지만 구도, 공간처리, 필묵법, 단선점준 등 여러 가지 화풍상의 특징에서도 확실하다.

이 밖에 이 작품은 16세기 당시 우리나라 장황(표구)을 그대로

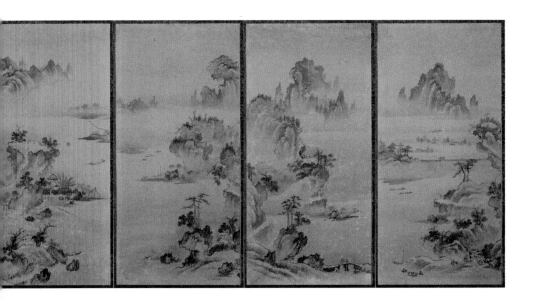

지니고 있어서 8폭의 순서를 확인할 수 있는 등 이 분야의 연구에 있어서 크게 참고가 된다. 그러면 이 작품의 8폭을 하나씩 간략하게나마 살펴보기로 하겠다.

① 〈산시청람〉: 본질적으로는 편파삼단구도이면서 후경의 주산을 화면 중앙에 그려 넣어 변화를 주고 있다(도 5b). 후경에 일직선의 수평을 이루는 성벽과 그 뒤편의 아지랑이에 싸인 산시가 보인다. 수면과 연운(煙雲)을 따라 공간이 넓게 확대되어 있으면서도 동시에 근

38 武田恒夫,「大願寺藏贅海渡海日記屛風」,『佛敎藝術』第52號(1963. 11), pp. 127~130; 中村榮孝,「贅海渡海日記について」,『田山方南華甲記念論文集』, 1963, pp. 177~197 참조.

경 → 중경 → 후경을 따라 깊이감과 거리감이 두드러지게 나타난다. 또한 언덕과 산의 표현에 단선점준들이 구사되어 있다. 이러한 모든 점들은 16세기 전반기의 특징들이다.

② 〈연사모종〉: 근경에 다리와 귀가하는 여행객의 모습이 보이고, 원경의 산골짜기에 안개에 싸인 사찰이 그려져 있어 이 화제의 특징을 살리고 있다(도5c). ① 〈산시청람〉과 대칭을 이루도록 왼편 종반부에 무게가 주어져 있고, 근경·중경·원경의 삼단의 경물들이 오행감(奧行感)을 두드러지게 자아낸다. 특히 근경과 중경의 산허리에 길이 나 있어 더 먼 곳으로 시선을 유도하면서 깊이감과 거리감을 강조하고, '之'자형의 후퇴와 고조감을 상승시킨다. 이러한 점들이 앞에서 고찰한 편파이단구도계의 작품들과 비교하여 두드러지게 나타나는 특징이라 하겠다.

③ 〈원포귀범〉: 멀리 물 위에 귀가하는 배들의 모습이 보인다(도5d). 구도는 ② 〈연사모종〉의 것을 뒤집어 변화시킨 듯한 느낌을 준다. 산과 언덕의 형태들은 보다 도식화되어 있다. 이것도 안견파화풍의 전통이 계승된 지 1세기가 된 16세기 전반기의 양상이라고 하겠다.

④ 〈어촌석조〉: 원경에 그물이 쳐져 있고 주산 주변에 석조가 현저하게 표현되어 있다(도5e). 근경·중경·원경이 모두 'U'자형의 경물들로 구성되어 있어 매너리즘이 두드러지게 나타난다. 즉, 경물들의 형태가 매우 형식화되고 도식화되어 있어 16세기 전반기에 있어서의 안견파화풍의 변모를 보여준다. 그리고 중경의 널찍한 언덕 위에 사람들이 모여 앉은 모습은 문청의 〈동정추월도(洞庭秋月圖)〉(도2), 양팽손(梁彭孫)의 〈산수도〉(참고도판5), 이 시대의 계회도(契會圖)들에서 볼 수 있듯이 조선 초기 우리나라의 산수화, 특히 안견파 산수화의 특징

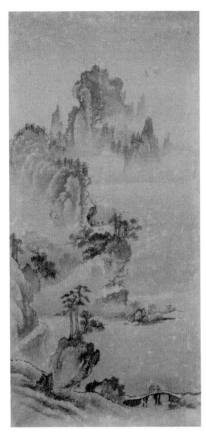 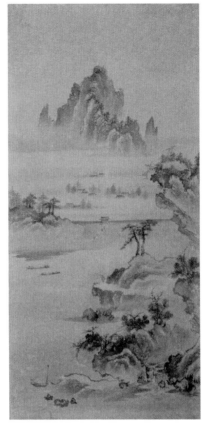

도 5c 제2폭 〈연사모종〉　　　　도 5b 제1폭 〈산시청람〉

을 나타낸다.[39]

39　〈미원계회도(薇垣契會圖)〉, 〈하관계회도(夏官契會圖)〉, 〈연방동년일시조사계회도(蓮
　　榜同年一時曹司契會圖)〉 등 16세기 전반기의 대표적인 계회도들은 거의 예외 없이 둘
　　러 앉은 계꾼들의 모습을 담고 있다. 安輝濬, 『東洋의 名畫 1: 韓國 I』(三省出版社, 1985),
　　도 54~56; 安輝濬, 「〈蓮榜同年一時曹司契會圖〉 小考」, 『歷史學報』 제65집(1975. 3), pp.
　　117~123 참조.

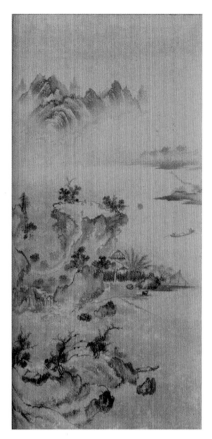

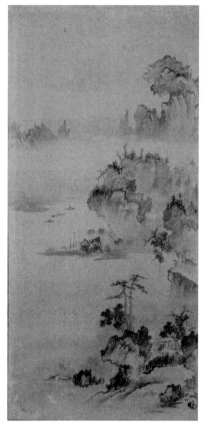

도 5e 제4폭 〈어촌석조〉 도 5d 제3폭 〈원포귀범〉

　　⑤ 〈소상야우〉: 오른편으로 사선의 줄기를 이루며 몰아치는 비바
람과 이에 따라 흔들리는 나무들의 움직임이 잘 표현되어 있다(도 5f).
편파삼단구도가 뚜렷하고, 경물 간의 유기적인 연결은 보다 분명하
게 무시되어 있다.

　　⑥ 〈동정추월〉: 하늘에 달이 떠 있고, 오른편 중거에 달을 완상하
는 사람들이 앉아 있다(도 5g). 근경의 소라 껍질 같은 언덕이나 그 위

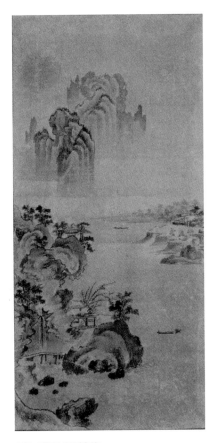

도 5g 제6폭 〈동정추월〉　　　　　**도 5f** 제5폭 〈소상야우〉

에 불안정하게 드리워 있는 산의 형태는 특히 도식화된 모습을 띠고 있다. 그러나 공간은 보다 광활하게 확대되어 있다.

　⑦ 〈평사낙안〉: 까슬하고 차갑고 쓸쓸한 분위기의 묘사가 특히 두드러져 보인다(도 5h). 멀리 원경에 기러기떼들이 혹은 내려앉고 혹은 날아들고 있다. 삼단구도를 지니고 있으면서도 고원적(高遠的)인 다른 화면들에 비하여 약간은 좀더 평원적(平遠的)인 느낌을 준다.

도 5i 제8폭 〈강천모설〉 도 5h 제7폭 〈평사낙안〉

⑧〈강천모설〉: 주산의 줄기가 왼편 위쪽으로부터 오른쪽으로 사
선을 그으며 뻗어 화면을 갈라 놓고, 그 앞과 뒤에 각각 근경과 후경
을 표현하였다(도 5i). 이 산줄기의 뒤쪽에 약간의 거리를 두고 후퇴하
는 산들이 공간을 차단하고 있어 확대된 공간을 중시하는 다른 화면
들과 큰 대조를 보여준다. 아마도 이 화폭이 그림의 마지막 폭이기 때
문에 일종의 마무리를 짓기 위한 것이 아닐까 생각된다. 비단 소상팔

경도만이 아니라 다른 팔경도 등에서도 마지막 작품은 항상 공간을 확대시키기보다는 폐쇄시키는 점을 고려하면, 이것이 일종의 마무리 작업이라고 보지 않을 수 없다.[40] 근경의 산허리에 나 있는 길은 약간의 깊이감을 나타내면서 시선을 중거로 유도하기 위한 수단으로 해석된다. 그리고 길가에 서 있는 눈 덮인 앙상한 나무들은 고려시대의 작품인 이제현의 〈기마도강도〉(참고도판 3)와 필자미상(전 고연휘 필)의 산수화 쌍폭 중 〈동경산수도〉(참고도판 2)에도 나타나 있어 그 전통이 오랜 것임을 알 수 있다.[41]

전반적으로 이 〈소상팔경도〉는 16세기 전반기의 편파삼단구도를 충실하게 보여준다. 구성이 다소 반복적이고, 형태의 표현에 형식화와 도식화의 경향이 두드러져 있어 문인의 작품이기보다는 화원의 작품이라고 믿어진다. 이 작품이 양팽손의 것이 아닐까 하는 추측이 일찍이 세키노 다다시(關野貞)에 의해 제기된 바 있으나[42] 국립중앙박물관 소장의 양팽손 필 〈산수도〉(참고도판 5) 와 자세히 비교해 보면 차이가 많아 양팽손이 아닌 다른 화가의 작품으로 확인된다.

그러나 이 〈소상팔경도〉는 일반적인 구도나 공간의 처리에 있어서는 양팽손의 잘 알려져 있는 〈산수도〉와 상통하는 점이 많다.[43] 양팽손의 이 작품은 그 위에 적힌 은둔생활을 노래한 2편의 시문으로

40 이 점은 안견의 작품으로 전해지는 〈사시팔경도〉의 마지막 폭인 '만동(晚冬)'을 비롯해서 이곳에 소개하는 소상팔경도들의 '강천모설'의 장면에서 항상 간취된다. 〈사시팔경도〉에 관하여는 본고의 주 30) 참조.

41 본고의 주 16) 참조.

42 關野貞, 『朝鮮美術史』, 1932, pp. 257~258 참조.

43 두 작품 사이의 양식적 비교는 본고 주 4)의 영문논문 참조.

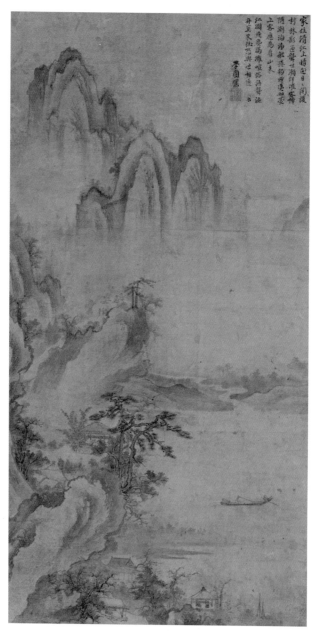

참고도판 5 양팽손, 〈산수도〉, 조선 초기 16세기 전반, 지본수묵, 88.2×46.5cm, 국립중앙박물관 소장

미루어 보아 그가 조광조(趙光祖)의 기묘사화에 연루되어 고향인 능성현에 학포당(學圃堂)을 짓고 칩거하던 시절(1521~1545)에 그려진 것으로 믿어진다.[44] 그런데 논의 중인 〈소상팔경도〉와 양팽손의 〈산수도〉는 편파삼단구도, 뒤로 물러나면서 높아지는 구성, 확대된 공간, 도식화된 산의 형태 등에서 서로 유사하다. 이러한 유사점은 16세기 전반기에 있어서의 안견파화풍의 '시대양식'을 반영하는 것이다. 그러나 세부 묘사에 있어서는 앞에서 지적했듯이 현저하게 다른데 이것은 결국 '개인양식'의 차이를 드러내는 것이라 하겠다.

② 사천자(泗川子) 소장의 〈소상팔경도〉

앞에서 살펴본 일본 다이간지 소장의 작품과 대단히 유사하면서 16세기 전반기에 있어서의 편파삼단구도의 전형을 보여주는 것이 바로 재일 교포 사천자(泗川子)의 소장품인 〈소상팔경도〉이다(도 6a~6h). 편파적이며 삼단을 이룬 구도, 넓은 공간 처리, 어느 정도 도식화된 산과 언덕의 형태, 단선점준의 적극적인 사용 등에 있어서 이 두 〈소상팔경도〉는 서로 비슷하다. 그러나 두 작품들은 비슷하면서도 세부 묘사에 있어서 많은 차이를 드러내고 있어서 동일 화가의 것으로는 전혀 볼 수 없다. 사천자 소장의 작품이 전반적으로 좀더 부드럽고 다듬어진 솜씨를 보여준다. 비슷한 시기에 활동했던 두 화원의 작품들이라고 판단된다. 즉, 시대양식은 같으나 개인양식은 다른 것이다. 사천자 소장의 이 작품은 앞에서 살펴본 일본 다이간지 소장의 작품과 이처럼 대동소이하므로 되도록 간단하게 소개하기로 하겠다.

44 위의 논문 참조.

도 6h 제8폭 〈강천모설〉　　　　　　도 6g 제7폭, 〈평사낙안〉　　　　　　도 6f 제6폭 〈동정추월〉　　　　　　도 6e 제5폭 〈소상야

도 6a~6h 필자미상, 〈소상팔경도〉, 조선 초기 16세기 전반, 지본수묵, 각 91×47.7cm, 일본 사천자 소장

　　　이 작품은 현재 여덟 폭의 개개의 축으로 되어 있어 그 순서가 고정되어 있지 않다. 그러나 일본 다이간지 소장의 작품과 대비하여 그 순서를 생각해 본 결과 대체로 비슷함을 알 수 있다. 즉, 그 순서는 ① 산시청람, ② 연사모종, ③ 어촌석조, ④ 원포귀범, ⑤ 소상야우, ⑥ 동정추월, ⑦ 평사낙안, ⑧ 강천모설로 된다. 이 순서대로 맞추어 보면 편파적인 각 폭이 둘씩 둘씩 잘 맞으며 훌륭한 조화를 이룬다. 또 이 순서를 일본 다이간지의 병풍과 대비시켜 보면 ③ 어촌석조와 ④ 원포귀범의 순서만 서로 맞바뀔 뿐 나머지 화폭의 순서는 서로 일치한다. 그러면 각 폭을 간단히 고찰해 보기로 하겠다.

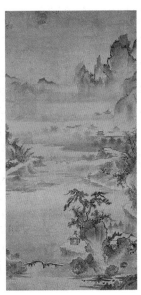

6d 제4폭 〈원포귀범〉　　　도 6c 제3폭 〈어촌석조〉　　　도 6b 제2폭 〈연사모종〉　　　도 6a 제1폭 〈산시청람〉

　　① 〈산시청람〉: 원경에는 성과 산시의 모습이 아지랑이 속에 보인다(도 6a). 전반적으로 넓으면서도 거리감이 두드러져 평원적인 느낌을 강하게 준다.

　　② 〈연사모종〉: 중거에 사찰 건물들이 서 있으나, 근경에는 여행에서 돌아오는 사람들과 다리의 모습이 보이지 않는다(도 6b). 이 점은 이미 앞에서 살펴본 콘게츠겐 소장 〈소상팔경도〉의 〈원사만종〉(도 4b)과 상통한다. 중거의 폭포가 흘러내리는 곳에서부터 산등성이가 원경의 주산 봉우리까지 유기적으로 이어지면서 후퇴하고 있다. 거의 모든 경물들이 따로따로 떨어져 있으면서 조화를 이루는 조선 초기 안견파화풍의 작품들에서는 오히려 예외적이라 하겠다.

③〈어촌석조〉: 물가에 쳐놓은 그물과 배를 타고 고기잡이하는 어부들의 모습이 넓은 수면에 보이고, 가장 먼 산 너머로 지고 있는 해가 운치를 더해 준다(도6c). 중경에는 가라앉을 듯 지붕만 보이는 집들이 옹기종기 모여 있어 우리나라의 전통적인 옥우법(屋宇法)을 보여준다. 땅거미에 잠긴 시적인 분위기의 묘사가 특히 돋보인다.

④〈원포귀범〉: 근경에서 원경의 산 건너편까지 무한히 이어지는 광활한 수면에 멀리 귀가하는 배들이 조그맣게 떠 있고, 근경에는 기이한 형태의 언덕 위에 쌍송이 서 있다(도6d).

⑤〈소상야우〉: 오른쪽 밑으로 빗겨서 몰아치는 비바람, 같은 방향으로 비바람에 쏠리는 나무와 갈대들, 습윤한 분위기 등이 두드러져 있다(도6e).

⑥〈동정추월〉: 하늘에 뜬 둥근 달과 달빛을 받으며 동정호의 물 위에 떠 있는 일엽편주, 근경의 텅 빈 정자 등이 가을의 정취를 자아낸다(도6f). 비스듬히 솟아오른 언덕과 산들이 뒤로 가면서 첩첩이 겹쳐지고 높아진다. 전체적으로 가을 장면답지 않게 부드러운 분위기를 띠고 있어 이채롭다.

⑦〈평사낙안〉: 뚜렷한 삼단구도, 까슬한 분위기, 사구에 날아드는 불규칙한 모습의 기러기들이 눈길을 끈다(도6g).

⑧〈강천모설〉: 화면을 횡으로 가로질러 양분하는 주산의 줄기, 차단된 공간, 눈 덮인 자연 경관, 웅장한 자연과 도롱이를 입은 근경의 작은 인물들의 대조 등이 인상적이다(도6h).

이제까지 대강 알아보았듯이 사천자 소장의 〈소상팔경도〉도 일본 다이간지 소장의 작품과 마찬가지로 편파삼단의 전형적인 구도,

넓은 공간, 해조묘(蟹爪描)의 수지법, 단선점준 등을 공유하고 있으면서 좀더 부드럽고 세련되고 다양한 양상을 보여준다. 또한 자연은 웅장하게, 인물은 지극히 작게 표현하는 경향도 뚜렷하게 나타낸다. 아무튼 16세기 전반기 편파삼단구도의 전형을 지닌 대표적인 〈소상팔경도〉라고 볼 수 있다.

이와 같은 편파삼단구도계의 〈소상팔경도〉가 16세기 전반기에 크게 유행했음은 이 밖에도 일본 야마토분카칸(大和文華館) 소장의 〈연사모종도〉(도 7), 호암미술관 소장의 〈산시청람도〉(도 8)을 비롯한 비슷비슷한 화풍의 많은 작품들에 의하여 재확인된다.[45] 야마토분카칸 소장의 〈연사모종도〉와 호암미술관 소장의 〈산시청람도〉는 모두 편파삼단구도를 지니고 있어 구도나 구성 면에서 대단히 유사하다. 그러나 전자의 산이나 언덕들은 각이 많이 져 있는 데 반하여 후자의 것들은 둥글둥글하고 부드러운 느낌을 주어 차이를 드러낸다. 또한 후자의 중경에 그려진 산시의 모습은 일본 콘게츠겐 소장의 〈소상팔경도〉 중의 〈산시청람〉에 그려진 산시와 매우 비슷하여 상호 연관성을 시사해 준다. 이 점은 16세기 전반기에 있어서 편파삼단구도의 작품들과 편파이단구도의 작품들이 구도 면에서는 큰 차이를 보이지만 안견파의 기본적인 시대적 양식을 공유했음을 다른 여러 가지 요소들과 함께 확인시켜 준다. 그리고 이 두 작품은 앞에서 논의한 다른

45 이러한 편파삼단구도계의 작품들은 이 밖에도 꽤 있어, 16세기 전반기에 있어서의 큰 유행을 엿볼 수 있다. 그리고 야마토분카칸 소장의 〈연사모종도〉의 연대를 15세기로 보는 견해도 있으나 양식적인 면에서 그보다 다소 늦은 16세기 전반기로 보는 것이 합리적이라고 믿는다. 15세기설로는 金貞教, 「大和文華館藏〈煙寺暮鐘圖〉について」, 『大和文華』 第19號(1988. 2), pp. 1~14 참조.

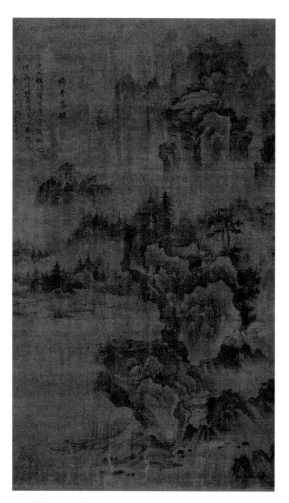
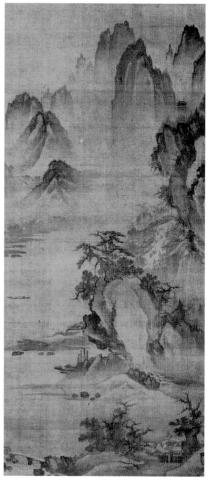

도 7 필자미상(전 안견), 〈연사모종도〉, 조선 초기 16세기 전반, 견본수묵, 79×47.8cm, 일본 야마토분카칸(大和文華館) 소장

도 8 필자미상, 〈산시청람도〉, 조선 초기 16세기 전반, 견본수묵, 96×42.6cm, 호암미술관 소장

여러 작품들과 더불어 소상팔경도가 조선 초기에 있어서 얼마나 빈번하게 제작되었는지를 분명하게 드러낸다.

　이러한 편파삼단구도의 〈소상팔경도〉들은 보다 전통적인 편파

이단구도에서 좀더 변화한 것이고, 연대가 일반적으로는 같은 16세기 전반기 중에서도 약간은 뒤질 가능성이 높다고 믿어진다. 또한 편파삼단구도가 병풍 그림에서 많이 구사되었음을 고려하면 〈소상팔경도〉가 16세기 전반기에는 철저하게 감상만을 위한 화첩으로서만이 아니라 병풍에 그려져 선비들의 생활에 깊이 파고들어 감상 및 실용적 기능을 함께 지니게 되었던 것으로 믿어진다. 그리고 이처럼 16세기 전반기에 〈소상팔경도〉가 크게 유행했던 것은 세종조 이래의 고전적 경향의 문화가 깊이 뿌리내리고 폭넓게 퍼졌음을 시사한다고 볼 수 있다. 조선 초기에 있어서의 〈소상팔경도〉의 유행은 다소 위축되기는 했지만 조선 중기로 그 전통이 이어져 또 다른 시대적 변화를 겪게 되었다.

5. 조선 중기의 소상팔경도

조선 중기(약 1550~약 1700)에도 앞 시대에 이어 소상팔경도가 계속해서 유행하였다. 그러나 초기에 비하면 다소 수그러진 느낌이 든다. 그 대신 이 시대에는 소상팔경도에서 자주 그려지던 각 폭의 고유한 특징이나 모티브 같은 것들이 일반 산수화나 사시팔경도 같은 산수화들에 폭넓게 수용되고 보편화되는 경향을 띠게 되었다. 그래서 얼핏 보면 소상팔경도 같으면서도 자세히 보면 소상팔경도의 영향을 받은 일반 산수화인 경우가 적지 않다.

예를 들면 이흥효(李興孝, 1537~1593)의 작품으로 전해지는 산수화첩의 6폭이 그러한 경우에 속한다. 본래는 8폭이었다고 믿어지는

이 화첩 중에서 현재의 제5폭인 〈추경산수도(秋景山水圖)〉(참고도판 6a)를 보면 하늘에 달이 떠 있고, 중거의 사구에 기러기떼가 몰려들고 있어서 꼭 소상팔경도의 '동정추월'과 '평사낙안'을 합쳐 놓은 듯이 보인다. 그러나 같은 화첩의 제1폭인 〈산수도〉(참고도판 6b)를 살펴보면 〈소상팔경도〉 중의 어느 특정한 장면으로 볼 만한 고유한 특징이나 모티브가 전혀 나타나 있지 않다. 따라서 이 화첩의 그림들은 비록 소상팔경도와 긴밀한 관계를 보여주고는 있지만 소상팔경도 그 자체를 표현한 작품으로 보기는 어렵다.

그런데 이 화첩의 그림들은 안견파의 화풍을 계승했으면서도 산들의 묘사에는 절파계화풍(浙派系畵風)이 가미되어 있어서 조선 중기 산수화의 경향을 잘 반영하고 있다. 작아진 경물들의 형태, 깊이감을 나타내면서도 평원적이고 가까워진 거리감 등도 조선 초기의 회화와는 달라진 점들이라 하겠다.

이러한 보편적인 현상과 특징들은 그 밖의 조선 중기의 많은 작품들에서 다소간을 막론하고 간취된다. 이처럼 소상팔경도의 특징들이 일반 산수화에 폭넓게 수용되면서 경우에 따라서는 소상팔경도와 일반 산수화를 구분 짓기 어렵게 되었다고 볼 수 있다.

또한 소상팔경도 자체의 순수한 고유의 특징들과 모티브들이 본래의 성격을 부분적으로 잃거나 많은 변화를 겪게 되었던 것으로 믿어진다. 이러한 경향은 소상팔경도의 긴 역사를 통해서 자연스럽게 일어난 현상이라고 생각된다. 사실상 이와 같은 현상의 기미는 앞에서도 보았듯이 조선 초기(16세기 전반)에 벌써 나타나고 있었음을 부인하기 어렵다. 예를 들어 콘게츠겐 소장 〈소상팔경도〉의 〈원사만종〉(도 4b)과 사천자 소장 〈소상팔경도〉의 〈연사모종〉(도 6b)은 근경에 으

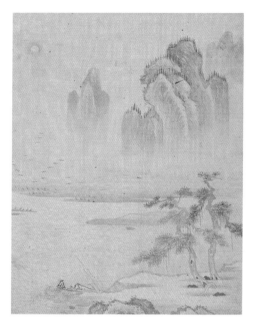

참고도판 6a 전 이흥효, 〈추경산수도〉, 산수화첩 6폭 중, 조선 중기 16세기 후반, 견본수묵, 29.3×24.9cm, 국립중앙박물관 소장

참고도판 6b 전 이흥효, 〈산수도〉, 산수화첩 6폭 중

레 있어야 할 '다리를 건너 귀가하는 여행길의 나그네와 동자' 같은 모티브가 빠지거나 생략된 것과 같은 사례는 그 좋은 예이다. 말하자면 각 폭의 고유한 특징이나 모티브를 꼭 모두 일정하게 그려 넣고 준수해야 한다는 생각에 대한 변화가 16세기 전반에 이미 나타나고 있었으며, 이러한 경향이 조선 중기에 이르러 좀더 보편화되기에 이르렀던 듯하다. 그러나 그렇다고 해서 조선 중기의 소상팔경도들이 모두 그러했던 것은 물론 아니다. 도상적인 특징과 모티브를 충실하게 구현한 작품들도 있지만 그렇지 않은 경우도 많다는 얘기이다.

이와 관련하여 또 한 가지 주목되는 점은, 조선 중기에는 절파계

화풍을 구사한 화가들의 작품들 중에 그들이 좋아했던 화제들과 함께 소상팔경도의 한두 장면이 함께 그려져 하나의 화첩을 형성하였다는 사실이다. 예를 들어 고려대학교 박물관 소장의 전 이경윤(李慶胤) 필 〈산수인물화첩(山水人物畫帖)〉을 보면, ① 류하조어(柳下釣漁), ② 수하수면(樹下睡眠), ③ 탁족(濯足), ④ 주상취적(舟上吹笛), ⑤ 월하탄금(月下彈琴), ⑥ 송하대기(松下對碁), ⑦ 기려도교(騎驢渡橋), ⑧ 강천모설(江天暮雪), ⑨ 관폭(觀瀑), ⑩ 지안문답(指雁問答) 등으로 이루어져 있는데 이 중에서 제8폭인 '강천모설'이 소상팔경도의 마지막 장면의 화제를 택하고 있다.[46] 이 '강천모설'도 절파계화풍으로 그려지긴 했지만 주제 면에서는 분명히 소상팔경도의 영향을 받은 것이다. 그러나 다른 작품들은 절파계화풍의 화가들이 즐겨 다루던 전형적인 인물 중심의 그림들임은 물론이다. 그렇지만 그 나머지 중에서도 ⑩ 지안문답 같은 것은 소상팔경도 중의 '평사낙안'으로 자칫 오해될 소지가 있다.

이와 유사한 사례는 개인 소장의 이정(李楨, 1578~1607)의 작품으로 전해지는 화첩에서도 엿보인다. 허목(許穆)의 화기(畫記)가 적혀 있는 이 화첩은 산수팔경을 그린 것인데, 그 내용은 ① 춘강해빙(春江解氷)(초춘), ② 녹수청산(綠水靑山)(만춘), ③ 운담오천(雲淡午天)(초하), ④ 황혼귀목(黃昏歸牧)(만하), ⑤ 추수여경(秋水如鏡)(초추), ⑥ 산홍야황(山紅野黃)(만추), ⑦ 평사낙안(平沙落雁)(초동), ⑧ 심산적설(深山積雪)(심동)로 되어 있다.[47] 이 중에서 ⑦ 평사낙안이 소상팔경도에서 나온 것은 말할 것도 없다. 또한 ⑧ 심산적설도 '강천모설'로 오인될 수 있다. 이처럼 조선 중기의 산수화 중에는 소상팔경도와 직접, 간접으로 연관되는 작품들이 많이 포함되어 있어, 소상팔경도의 저변화와 변모를 엿보게 한다.

조선 중기의 소상팔경도들은 다른 일반 산수화의 경우와 마찬가지로 크게 보아 안견파화풍을 계승하여 변화시킨 것과 절파계화풍을 수용하여 한국적으로 발전시킨 것으로 대별된다. 그리고 이 두 가지 화풍을 절충한 것도 있을 수 있으나 이 경우에도 안견파화풍을 위주로 하고 절파계화풍을 부분적으로 수용한 것이기 때문에 크게 보면 안견파화풍으로 묶어서 볼 수 있으리라 본다. 소상팔경도가 철저하게 오직 안견파화풍으로만 그려졌던 조선 초기에 비하면 절파계화풍을 수용함으로써 이 시대에 변화가 이루어졌다 하겠다.

그런데 조선 중기의 소상팔경도는 여덟 폭이 함께 구전(具傳)되는 경우가 드물고, 각기 분리되어 흩어져서 그 중의 일부만이 알려진 경우가 많다. 또한 제대로 여덟 폭이 갖추어져 있다고 해도 그 중에서 한두 폭만 세상에 소개되고 나머지는 비장(秘藏)된 채 공개가 되지 않는 경우도 있다. 이러한 연유로, 조선 중기의 경우 소상팔경이 모두 갖추어진 완전한 작품의 예를 다양하게 고찰하고 소개하는 일이 사실상 매우 어렵다. 그래서 본고에서는 부득이 8경이 완전히 갖추어진 작품 두 예만을 다루어서 조선 중기에 있어서의 소상팔경도의 변화를 고찰해 보기로 하겠다.

1) 안견파화풍의 소상팔경도

조선 중기에 있어서의 소상팔경도로서 먼저 주목이 되는 것은 국립

46 이 화첩의 작품들은 安輝濬, 『山水畫(上)』, 도 78~85 참조. '강천모설'은 도 81 참조.
47 李源福, 「李楨의 두 傳稱畫帖에 대한 試考(下)—關西名區帖과 許文正公記李楨畫帖—」, 『美術資料』 제35호(1984. 12), pp. 43~53 참조.

중앙박물관 소장의 이징(李澄, 1581~1645 이후) 필 작품이다(도9a~9h). 이 작품의 끝 폭인 '강천모설'(도9h)에는 의심의 여지가 없는 '完山李澄'의 주문방인과 '虛舟'의 정형인(鼎形印)이 찍혀 있고, 화풍이나 화격으로 보아 이징의 진필임을 알 수 있다. 나머지 일곱 폭에도 '完山李澄'의 주문방인이 찍혀 있으나 이 도장들은 '강천모설'의 것과는 달리 후날된 것일 가능성이 없지 않다. 그러나 이 일곱 폭도 '강천모설'과 마찬가지로 이징의 진필임이 분명하다.

그런데 이 여덟 폭 중에서 ②~⑧폭은 소상팔경의 특징과 모티브를 분명하게 지니고 있으나, '산시청람'을 그린 것으로 믿어지는 첫째 폭에는 산시의 모습이 생략되어 있어 논란의 여지를 지니고 있다(도9a). 그러나 여덟 폭 중에서 일곱 폭이 분명히 소상팔경 중 일곱 장면을 표현하고 있으므로 일단 소상팔경도로 보지 않을 수 없을 듯하다.

이 여덟 폭의 작품들은 모두 안견파화풍을 위주로 하면서 절파계의 화풍을 약간 곁들이고 있다. 산들은 규모가 작아지고 여러 개로 분산되어 있으며, 언덕들은 대개가 평평해져 있다. 경물들은 조선 초기 안견파화풍의 것들에 비하여 좀더 가까이 다가선 느낌을 준다. 경물들의 형태도, 필묵법도 모두 곡선적이며 부드럽게 느껴진다. 그리고 산이나 언덕들에는 들떠 보이는 작은 일종의 호초점(胡椒點)들이 많이 가해져 있다. 이러한 모든 특징들은 이징의 화풍을 잘 반영하고 있다. 그러면 이 여덟 폭을 하나씩 살펴보기로 하겠다.

① 〈산시청람〉: 위에서 벌써 지적하였듯이 '산시청람'을 표현했다고 믿어지지만, 산시가 표현되어 있지 않다(도9a). 오직 중경에 짙은 연운(煙雲)이 깃들어 있어 산시가 안개나 아지랑이 속에 잠겨 있음

을 시사하는 것이 아닐까 추측될 뿐이다. 일부 모티브들을 생략하는 경향은 이미 조선 초기부터 나타나기 시작했음은 앞에서 보았으므로, 이러한 추측이 반드시 지나치다고만 보기는 어려울 듯하다. 특히 나머지 일곱 폭이 모두 소상팔경도의 모티브들을 갖추고 있음을 보아 그러한 추측을 해볼 수도 있을 것이다. 물론, 나머지 일곱 폭이 모두 소상팔경도의 모티브들을 갖추고 있다면 첫째 폭도 마땅히 그 특징이나 모티브를 갖추어야 타당하다고 볼 수 있다. 그러나 예외가 있을 수 있으며, 또 그 예외가 조선 중기의 소상팔경도 중에 종종 보이는 점도 유념할 필요가 있을 듯하다.

② 〈연사모종〉: 쌍송이 서 있는 근경의 언덕이 안견파의 모티브를 보여준다(도9b). 그러나 이 언덕과 주산이 모두 화면의 중앙에 표현된 점이 큰 변화라 하겠다. 근경에는 다리를 건너 귀가하는 지팡이를 짚은 노인의 모습이 보이고, 원경의 왼편에는 범종이 매달려 있는 종각이 그려져 있어 만종(晚鐘)을 시사해 준다. 조선 초기의 '연사모종'에서는 멀리 안개에 싸인 사찰의 건물과 탑의 모습만을 표현했으나 이제는 종소리를 내는 종과 종각의 모습을 직접 그려 넣은 점이 큰 차이라 하겠다.

③ 〈어촌석조〉: 물가에 배들이 매여 있고 그물이 쳐져 있다(도9c). 근경의 언덕은 중거를 향하여 뻗어 있고, 후경의 산들은 마치 찰흙 덩어리를 길게 겹쳐 쌓아 놓은 것과 비슷한 모습을 하고 있다. 전혀 웅장한 느낌을 주지 않는다. 그리고 수면은 '乙'자형으로 펼쳐져 있다. 활엽수들이 무성한 잎을 지니고 있고 버드나무들이 보여, 계절적으로는 늦은 봄이나 여름이 아닐까 느껴진다.

④ 〈소상야우〉: 폭풍우가 공중에서 빗겨 불고 모든 나무와 갈대

도 9a 이징, 〈소상팔경도〉 제1폭
〈산시청람〉

도 9b 이징, 〈소상팔경도〉 제2폭
〈연사모종〉

도 9a~9h 이징, 〈소상팔경도〉, 조선 중기 17세기 전반, 견본담채, 각 37.8×40.5cm, 국립중앙박물관 소장

도 9c 이징, 〈소상팔경도〉 제3폭
〈어촌석조〉

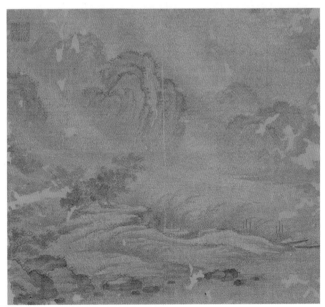

도 9d 이징, 〈소상팔경도〉 제4폭
〈소상야우〉

도 9e 이징, 〈소상팔경도〉 제5폭
〈원포귀범〉

도 9f 이징, 〈소상팔경도〉 제6폭
〈동정추월〉

도 9g 이징, 〈소상팔경도〉 제7폭
〈평사낙안〉

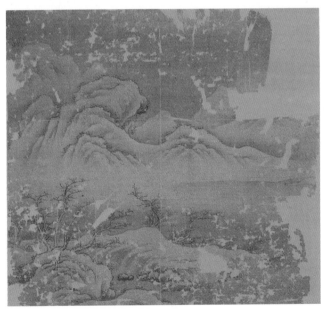

도 9h 이징, 〈소상팔경도〉 제8폭
〈강천모설〉

들이 비바람에 쓸려 휘어져 있다(도9d). 활엽수들의 잎이 많이 남아 있고, 물가에는 빈 배들이 정박되어 있다. 편파이단구도의 잔흔이 도드라져 보인다.

⑤ 〈원포귀범〉: 근경의 언덕과 원경의 산들이 모두 낮고 횡장(橫長)하게 뻗어 있어 중앙의 수면이 더욱 넓어 보인다(도9e). 물 위에 돛단배가 두 척 떠 있으나 돛이 바람을 받고 있는 방향을 보면 내륙 쪽으로 오는 것이기보다는 떠나가는 모습인 듯한 느낌을 준다.

⑥ 〈동정추월〉: 근경에 나지막한 언덕과 이층 누각이 보이고, 하늘에는 비교적 큼직한 반달이 떠 있으며, 광활한 수면이 끝없이 펼쳐져 있다(도9f). 근경의 물가에 정박된 배 한 척이 달빛에 비쳐진 잔잔한 수면과 함께 스산하고 정적인 분위기를 고조시켜 준다. 왼편 하단부에 치우친 구도, 간소한 형태의 경물, 무한의 수면, 만월을 바라보는 반달의 형태 등은 이전까지의 그림들에서는 기대할 수 없었던 모습들이다. 이 점은 조선 중기에 비록 안견파의 전통을 계승했지만 중기 특유의 새로운 면모가 창출되었음을 가시적으로 입증하는 것으로 풀이할 수 있다.

⑦ 〈평사낙안〉: 가까워 보이는 원경의 사구에 기러기떼가 날아들고 있다(도9g). 근경의 쌍송과 사구에 나 있는 갈대들이 바람에 날리고 있다. 특히, 쌍송이 서 있는 위치나 모습은 전 이흥효의 〈추경산수도〉와 유사하여 조선 중기의 화풍을 엿보게 한다(참고도판6a). 근경의 중앙에 무게 있는 언덕을 그려 넣어 중심을 잡은 구도와, 낮고 길게 뻗은 산줄기들이 안정된 균형을 이루고 있다.

⑧ 〈강천모설〉: 눈이 모든 것을 하얗게 덮고 있고, 하늘과 얼어붙은 빙판은 검은 빛을 띠고 있다(도9h). 편파이단구도이면서도 언덕

과 산줄기가 횡장하게 뻗어 있어 초기의 안견파 작품들과 차이를 드러낸다. 그러나 근경의 왼편 언덕에 서 있는 눈 덮인 앙상한 나무들은 앞에서 이미 2~3차례 언급한 바와 같이 고려시대부터 조선 초기에 걸쳐 우리나라의 산수화에서 종종 표현된 모티브이다. 이징의 이 작품과 연대적으로 제일 가까우면서도 같은 모티브를 보여주는 것으로는 일본 다이간지 소장의 〈소상팔경도〉 중 〈강천모설〉을 들 수 있겠다(도 5i).

이처럼 이징의 이 〈소상팔경도〉는 기본적으로 안견파의 전통을 계승하고 있지만 또한 조선 초기에 볼 수 없었던 새로운 양상을 많이 담고 있다. 이것은 이징의 업적인 동시에 조선 중기의 두드러진 변화를 반영하는 것이라고 보아야 할 것이다.

이징은 위에서 본 것처럼 안견파화풍을 많이 계승했지만 또한 절파계화풍을 적극 수용하여 그리기도 하였다.[48] 이를 말해주는 대표작으로 〈연사모종도(煙寺暮鐘圖)〉와 〈동정추월도(洞庭秋月圖)〉가 있다. 이 작품들도 본래는 여덟 폭 중의 일부였다고 믿어지지만 반드시 소상팔경도였다고만 보기 어려운 측면도 있다.[49] 그러나 설령 이 작품들이 소상팔경도가 아니라 해도 그것과 전혀 무관할 수 없음은 자명하다. 즉, 최소한 소상팔경도의 영향을 받은 작품으로 볼 수는 있을 것이다.

48 安輝濬, 「韓國浙派畫風의 研究」, 『美術資料』 제20호(1977. 6), pp. 51~54 참조.
49 국립중앙박물관에 화풍과 크기가 비슷한 작품이 있는데 소상팔경도의 하나라고 판정하기 어렵다. 그러나 이 작품이 〈연사모종도〉 및 〈동정추월도〉와 같은 짝을 이루었던 것인지 아니면 또 다른 세트에 속했던 것인지 분명히 알 수가 없다.

먼저 〈연사모종도〉(도10a)를 보면, 원경의 왼편에 종이 매달려 있는 종각의 모습이 눈에 띈다. 이 종각의 모습은 앞에 소개한 〈소상팔경도〉의 '연사모종'(도9b)에서도 이미 보았다. 이것은 이징이 '연사모종'을 그릴 때 즐겨서 표현하던 모티브로 생각된다. 근경의 다리 위에는 한 노승이 석장을 짚고 아직도 먼 거리에 있는 절로 향하고 있다. 종래에는 여행에서 돌아오는 선비와 동자가 그려지던 것이 노승으로 바뀐 점이 흥미롭다. 편파삼단구도를 지니고 있으면서 안견파의 전통을 계승하고 있음이 분명하지만 산과 언덕들의 표현에는 절파화풍의 영향이 뚜렷하다.

〈평사낙안도〉(도10b)에서는 근경의 경물이 우측에 치우쳐 있고, 평원을 이룬 수면과 토파들을 지나 멀리 산들의 모습이 안개의 바다 위에 떠 있는 듯 서 있다. 작아지고 분산된 산들, 평원을 이루며 넓어지고 깊어진 공간 등이 돋보인다. 흑면과 백면이 강한 대조를 이룬 산의 표현에는 부인할 수 없는 절파화풍의 수용이 드러나 보인다. 종래의 '평사낙안'과는 달리 중거와 원경의 사구에 보다 많은 기러기떼가 날아들고 있고, 이것을 근경의 누각 안에 앉아 있는 선비가 바라다보고 있다. 이 장면은 〈왕희지관아도(王羲之觀鵝圖)〉를 연상시켜 주기도 하는데,[50] 종래의 다른 작품들에서는 볼 수 없었던 새로운 요소이다.

이처럼 이징은 〈소상팔경도〉를 그림에 있어서 안견파화풍과 절파화풍을 함께 구사했으며, 남이 그리지 않았던 새로운 요소나 모티브들을 창안하였던 것이다. 그러나 그가 이 두 가지 화풍을 같은 시기에 동시적으로 구사했는지 아니면 선후관계가 있는 것인지의 여부는 현재로서는 단정하기 어렵다. 아마도 절파화풍의 그림이 안견파화풍의 것보다 시대가 뒤지지 않을까 추측될 뿐이다.

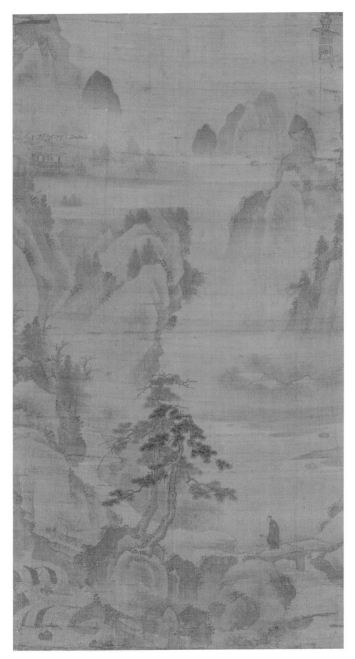

도 10a 이징, 〈연사모종도〉, 조선 중기 17세기 전반, 견본담채, 103.9×55.1cm,
국립중앙박물관 소장

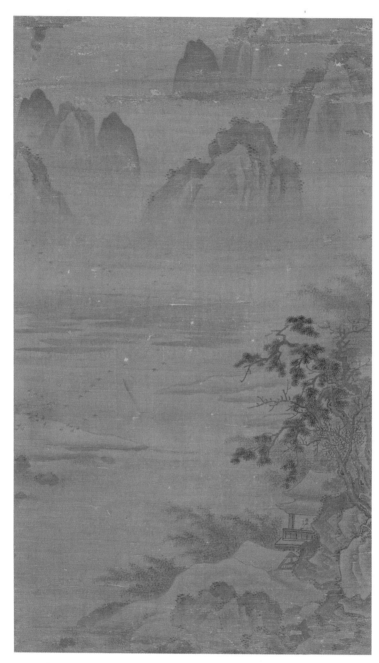

도 10b 이징, 〈평사낙안도〉, 조선 중기 17세기 전반, 견본담채, 97.9×56.5cm, 국립중앙박물관 소장

2) 김명국의 작품

조선 중기의 화가들 중에서 김시(金禔), 이경윤, 이징에 이어 화단에 군림하였던 인물은 김명국(金明國, 1600~1662 이후)이라 하겠다. 이들 중에서 김시와 이경윤이 소상팔경도를 그렸다는 사실은 밝혀져 있지 않다. 그러나 김명국은 이징과 마찬가지로 소상팔경도를 그렸거나 적어도 그 영향을 수용하여 그렸던 것이 확실하다. 그가 산수와 인물에 함께 뛰어났고 통신사를 따라 일본에 두 차례나 가서 필명을 날렸음은 너무나 잘 알려져 있는 사실이다.[51] 그런데 그가 인물화에 있어서는 선종화도 그렸으며, 산수화에 있어서는 안견파화풍은 물론 절파화풍도 구사했음이 주목된다. 특히 절파계화풍 중에서도 광태사학파(狂態邪學派)화풍을 주로 수용했던 점이 그의 선배 화가들과 다른 점이라 하겠다. 이러한 점들은 소상팔경도를 수용하여 그렸다고 믿어지는 그의 작품들에 의해서도 확인된다.

소상팔경도의 전통을 수용한 김명국의 산수화들은 앞에서 언급한 것처럼 안견파 계통과 절파 계통의 화풍으로 대별되는데, 특히 절파계화풍을 구사한 작품들이 관심을 끈다. 〈동정추월도(洞庭秋月圖)〉와 〈평사낙안도(平沙落雁圖)〉가 그 대표적인 예들이다. 그런데 이 작품들이 꼭 소상팔경도의 일부였는지는 불확실하다. 〈동정추월도〉(도11a)

50 James Cahill, *Chinese Painting*(Skira, 1960), p. 102의 도판 참조. 이 작품은 청록산수 인물화이고 또 인물이 근경에 부각되어 있어 이징의 작품과 차이가 있으나 '새를 바라보고 있는 인물'을 주제로 한 모티브만은 서로 유관하다고 생각된다.

51 洪善杓, 「17·18世紀의 韓日間 繪畫交涉」, 『考古美術』 제143·144호(1979. 12), pp. 16~39; 吉田宏志, 「李朝の畫員金明國について」, 『日本のなかの朝鮮文化』 第35號(1977. 9), pp. 44~54 참조.

는 '월하계음도(月下禊飲圖)'로, 〈평사낙안도〉(도 11b)는 '지안문답도(指雁問答圖)'로 각각 제목을 붙일 수도 있을 정도로 소상팔경도가 아닐 가능성이 없지 않다. 혹은 본래부터 현재처럼 두 폭으로만 되어 있었는지, 아니면 여덟 폭으로 되어 있었는지도 알 수가 없다. 따라서 〈동정추월도〉와 〈평사낙안도〉라는 제목이 반드시 적합하다고 보거나 소상팔경도의 일부라고 단정할 수가 없다. 그러나 이 작품들이 소상팔경도의 특징들을 수용하였고, 또 그것과 관계가 있음은 사실이라고 볼 수 있다. 이러한 의미에서 이 작품들을 참고로 소개하고자 한다.

〈동정추월도〉(도 11a)는 기본적으로 편파삼단구도계에 속하여 안견파화풍의 흔적을 담고 있지만, 우측 상단에 돌출한 절벽의 형태나 산과 언덕의 표면 처리에 절파화풍이 역연하다. 심하게 각이 진 형태와 강렬한 필묵법이 광태적(狂態的) 경향을 잘 보여준다. 왼편 하늘에 떠 있는 둥근 달과 잎이 떨어진 활엽수들이 가을의 장면을 잘 나타낸다.

그러나 이 작품에서 무엇보다도 관심을 끄는 것은, 중경의 평평한 언덕에서 네 사람의 선비들과 한 명의 동자가 달을 감상하고 있는 장면이다. 이들 옆에는 술동이들이 탁자 위에 놓여 있다. 이러한 장면 자체는 조선 초기 안견파의 계회도들에서도 볼 수 있다.[52] 그러나 인물들이 겨우 알아볼 수 있을 정도로 작게 표현된 안견파의 작품들과는 달리 이 작품에서는 인물들이 크게 묘사되어 있어, 그림 전체에서의 비중이 두드러지게 부각되었다는 점이 괄목할 만하다. 긴 허리, 홀렁하고 바람에 날리는 듯한 옷자락 등이 김명국의 인물들을 돋보이게 한다. 이러한 인물 표현은 산수와 함께 종래의 다른 소상팔경도들과 현저하게 달라진 것이다.

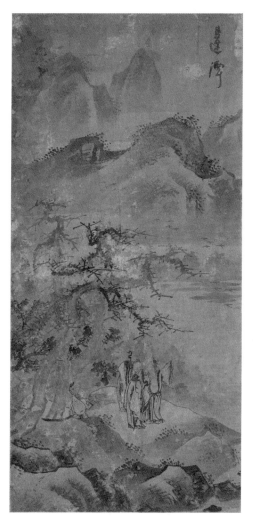

도 11b 김명국, 〈평사낙안도〉(이명 〈指雁問答圖〉)　　　　11a 김명국, 〈동정추월도〉(이명 〈臨江翫月圖〉)

조선 중기 17세기 중엽, 지본수묵, 각 119.7×56.6cm, 국립중앙박물관 소장

이 〈동정추월도〉에서 간취되는 모든 특징들은 〈평사낙안도〉(도 11b)에서도 예외 없이 간취된다. 중경에는 제트기처럼 나는 기러기들이 보인다. 근경에서는 이 기러기떼를 가리키며 세 사람의 고사(高士)들이 한담을 나누고 있고 비파를 걸머진 동자의 모습이 보인다. 이 두 작품들의 산과 언덕에는 이징의 작품들에서 흔히 볼 수 있는 들뜬 점들이 많이 가해져 있어 이징과 김명국 사이의 관계를 짐작케 한다.

이미 지적했듯이 〈동정추월도〉와 〈평사낙안도〉는 비록 소상팔경도인가의 여부는 불확실하지만, 이것들이 조선 중기에 있어서 소상팔경도 수용의 일면을 보여줌과 동시에 김명국의 산수인물화의 특징을 잘 밝혀주고 있음은 부인할 수 없다. 또한 17세기 중엽에 이르면 소상팔경도를 비롯한 산수화에서 절파화풍의 세력이 더욱 두드러지게 되었음이 분명하다.

3) 전(傳) 이덕익(李德益) 필(筆) 〈소상팔경도〉

조선 중기의 소상팔경도로서 빼놓을 수 없는 예는 전 이덕익(李德益) 필의 작품이다(도12a~12h). 이덕익은 생졸년이 밝혀져 있지 않으나 김명국과 병칭되었고, 김명국과 마찬가지로 인조조(1623~1649)에 활동했던 화원이었다.[53] 그러나 그의 화풍은 구체적으로 알려진 바가 없다. 그런데 글씨를 잘 썼던 인물로 같은 이름의 이덕익(李德益)이 알려져 있으나, 그림을 잘 그렸던 인물과 동명이인이었을 가능성이 높다. 글씨를 잘 썼던 이덕익은 1604년생이고, 본관이 전주이며, 자는 계윤(季潤), 호는 석천(石川)이라 했는데 인조 17년(1639)에 진사에 급제하였다.[54]

이덕익의 작품으로 전칭되는 이 〈소상팔경도〉에는 각 폭마다 '李德益印'이라는 주문방인이 찍혀 있는데 후날일 가능성도 없지 않으나 화풍만은 17세기의 것임에 틀림이 없다고 판단된다. 김명국, 이징 등의 절파계화풍과 비슷한 점을 많이 지니고 있다. 각 폭을 하나씩 살펴보기로 하겠다.

① 〈산시청람〉: 중경과 원경에 아지랑이에 싸인 건물들이 보여 산시를 시사해 주고 있으며 근경에는 그곳을 향하는 인물들의 모습이 나타나 있다(도 12a). 편파구도를 지니고 있고, 산과 언덕의 형태, 필묵법 등에 절파적인 요소들이 두드러져 있다.

② 〈연사모종〉: 왼편 종반부에 무게가 주어져 있는 편파구도를 지니고 있지만 ① 산시청람과 대칭을 이룬다(도 12b). 원경의 산골짜기에 절의 건물들이 보이고, 하늘에는 일그러진 형태의 초저녁달이 달무리를 헤집고 비치고 있다. 근경에는 이 달빛을 받으며 석장을 짚고 삿갓을 눌러 쓴 인물이 다리를 건너고 있다. 화면 전체에 초저녁의 서정적인 분위기가 충만해 있어 시적인 느낌을 자아낸다.

52 본고의 주 39) 참조.

53 李夏坤, 『頭陀草』 卷12, 28b(「題李德益山水帖」에 "내가 이덕익의 그림을 보니 훌륭한 작품이 많았다. 연운이 낀 어두운 숲을 잘 그렸으며, 농담이 장하고 필법이 뛰어나 거짓되고 달콤한 태가 없다. 이 화첩은 또 일종의 담백한 풍치가 있어 득의한 작품이며, 더욱 가히 기쁘다……덕익은 장릉(인조) 때 사람이며 김명국과 더불어 이름이 있었다"라는 내용이 기록되어 있다. 李仙玉, 「澹軒 李夏坤의 繪畫觀」(서울대학교 고고미술사학과 석사논문, 1987. 2), p. 50 참조. 이 기록에서 "농담이 장하다"거나 "일종의 담백한 풍치가 있다"거나 하는 언급들은 논의 중의 전 이덕익의 〈소상팔경도〉 화풍과도 잘 부합하여 관심을 끈다.

54 吳世昌, 『槿域書畫徵』, p. 139 참조. 오세창은 그림을 잘 그렸던 이덕익을 동명이인으로 간주하여 별도로 게재하였다. 같은 책, p. 230 참조.

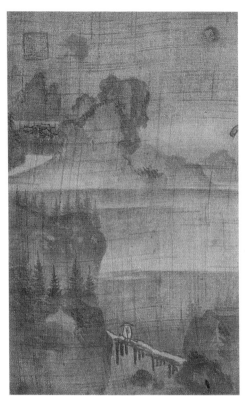

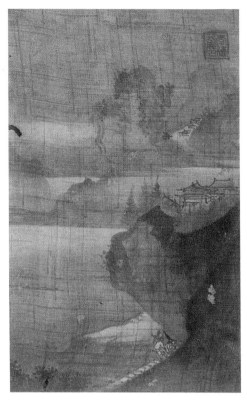

도 12b 제2폭 〈연사모종〉　　　　　　　　　　**도 12a** 제1폭 〈산시청람〉

도 12a~도 12h 전 이덕익, 〈소상팔경도〉, 조선 중기 17세기 중엽, 저본수묵, 개인 소장

　　③ 〈원포귀범〉: 원경의 물 위에 바람을 받고 항해 중인 두 척의
배들이 보인다(도 12c). 바람을 받은 돛의 모습을 보면 이징의 작품에
서와 마찬가지로 도착하는 배들이기보다는 떠나는 배들처럼 보여 모
순이 느껴진다. 관찰에 의한 배 그림이 아니고 으레 인습적으로 그려
진 것이라고 판단된다. 반면에 근경의 언덕 위에 서 있는 나목들의 가
지들은 잎들이 진 가을철을 나타내며 바람이 내륙 쪽으로 불고 있음

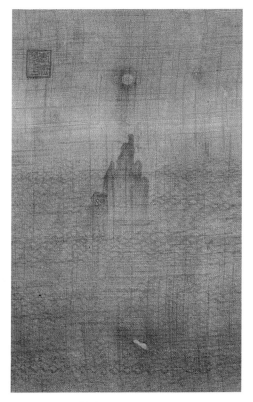

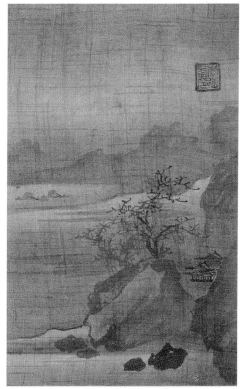

도 12d 제4폭 〈동정추월〉　　　　　　　**도 12c** 제3폭 〈원포귀범〉

을 시사해 준다.

④ 〈동정추월〉: 이 〈소상팔경도〉의 다른 폭들은 말할 것도 없고 다른 어떤 작품에서도 볼 수 없는 파격을 이루었다(도 12d). 끝이 보이지 않는 광활한 동정호의 물결들과 그 한복판에 솟아오른 암산, 그리고 그 곧바로 위에 떠 있는 둥근 달만을 요점적으로 표현하였다. 조금도 군더더기가 없어서 참신한 느낌을 준다. 17세기에 이르러 '동정추

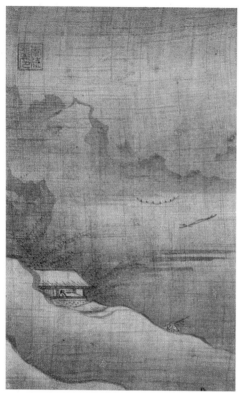

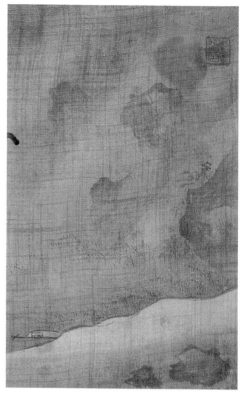

도 12f 제6폭 〈어촌석조〉 　　　　　　　　　　도 12e 제5폭 〈소상야우〉

월'의 전통적인 틀이 이 작품에서 요체만을 남긴 채 무너져버린 듯이 느껴진다.

⑤ 〈소상야우〉: 비바람 속에 모습을 드러낸 원경의 산들은 사선을 따라 분산된 듯 이어져 있어(도 12e) 이징의 〈이금산수도(泥金山水圖)〉(참고도판7)의 화풍을 연상시켜 준다.[55] 이러한 점들로 보면 이 그림의 작가는 이징의 영향을 많이 받았던 인물로 여겨진다.

⑥ 〈어촌석조〉: 멀리 강가에 둥글게 그물이 처져 있고 배 한 척이

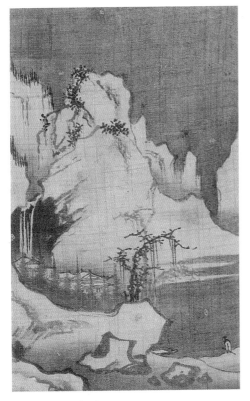

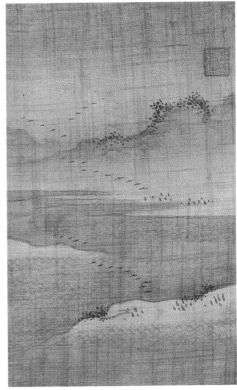

도 12h 제8폭 〈강천모설〉 **도 12g** 제7폭 〈평사낙안〉

돌아오고 있다(도 12f). 근경의 모옥(茅屋)에는 선비가 앉아서 바깥의 강을 내다보고 있어 이징의 〈평사낙안도〉의 근경을 연상시켜 준다(도 10b). 또한 근경의 파상(波狀)을 이룬 언덕들의 모습이 종래의 작품들과 달라 이채롭다.

　⑦ 〈평사낙안〉: 근경부터 원경까지의 사구에 기러기떼들이 몰려

55　安輝濬, 『韓國繪畫史』, p. 175, 그림 75 참조.

드는 장면을 강조하여 표현하였다(도 12g). 흔히 원경의 모래언덕에만 기러기떼를 표현하는 것이 상례였던 초기의 작품들과는 달리, 원경은 물론 근경에까지 기러기떼를 묘사하여 주제를 보다 부각시킨 점이 큰 차이를 드러낸다. 주제를 집중적으로 부각시키는 데 주력한 점에 있어서는 앞의 〈동정추월〉과 어느 정도 상통한다고 볼 수 있다. 이처럼 주제중심적인 표현이 새로운 특징이라 하겠다. 산과 언덕들의 능선에 들떠 있는 점들을 가한 것은 앞에서 소개한 이징 화풍의 특징을 수용한 것을 시사해 준다.

⑧ 〈강천모설〉: 산과 언덕은 흰색, 하늘과 강은 검은색으로 되어 있어 강한 흑과 백의 대조를 이룬다(도 12h). 또한 산과 언덕은 예리하게 각이 져 있어서 눈 덮인 모습이기보다는 마치 빙산과 같은 인상을 준다. 폭포의 묘사도 특이하다. 주변을 농묵으로 칠하고 물줄기의 중앙에 세 개의 먹선을 그어 내려서 겨울철 폭포의 효과를 잘 표현하였다. 그리고 이 폭포가 마치 집들이 들어찬 마을에 직접 쏟아지는 것처럼 묘사된 것도 재미있다.

이제까지 대강 훑어보았듯이 이 〈소상팔경도〉는 부분적으로는 조선 초기 이래의 안견파의 전통을 잇고 있으면서도 조선 중기의 절파계화풍을 적극적으로 구사하였다. 소상팔경도의 각 폭이 지녀야 하는 특징이나 모티브의 표현에 있어서도 대담한 생략이나 변형을 시도하고 또 주제의 부각에 역점을 두어 종래의 소상팔경도들과 많은 차이를 드러내었다. 이처럼 조선 중기의 소상팔경도는, 오직 안견파화풍으로만 그려졌던 조선 초기와는 달리 그 전통을 이으면서도 이 시대 화단에서 가장 유행하였던 절파계화풍을 적극 받아들여 표

참고도판 7 이징, 〈이금산수도〉, 조선 중기 17세기 전반, 견본니금, 87.9×63.6cm, 국립중앙박물관 소장

현하였음을 알 수 있다. 그리고 〈강천모설〉만이 아니라 〈소상야우〉, 〈어촌석조〉, 〈평사낙안〉도 모두 눈이 덮인 겨울 장면으로 묘사한 듯 하여 종래의 작품들과 차이를 드러내고 있고, 또 부분적인 도상적 특 징과 모티브의 표현에 있어서도 큰 변화를 이룩했음이 주목된다.

6. 조선 후기 및 말기의 소상팔경도

소상팔경도는 조선 후기(약 1700~약 1850)에도 여전히 자주 그려졌 다. 윤두서(尹斗緒, 1668~1715), 정선(鄭敾, 1676~1759), 심사정(沈師正, 1707~1769), 최북(崔北, 18세기), 김득신(金得臣, 1754~1822), 이재관(李 在寬, 1783~1837) 등 대표적인 화가들이 소상팔경을 주제로 한 작품 들을 남기고 있음을 보아 그것이 정도의 차이는 있지만 여전히 주요 화가들에게 관심의 대상이 되고 있었음을 알 수 있다.

소상팔경도는 조선 후기에 문인화가 및 화원들 사이에서 다 같이 그려졌다. 조선 초기와 중기에는 소상팔경도가 주로 화원들 사이에 서 그려졌고, 이상하게도 문인 출신의 화가들은 그 주제의 작품들을 남긴 것이 없어 대조를 이룬다. 그러나 조선 초기와 중기의 문인들은 소상팔경에 대한 시문은 꽤 남겼음이 유념된다.

조선 말기(약 1850~1910)에도 김수철(金秀哲, 19세기), 이한철(李漢 喆, 1808~1880 이후) 등의 일부 화가들이 소상팔경도를 그렸다. 그러 나 조선 후기에 비하면 소상팔경도의 인기는 정통 화단에서는 많이 줄어든 것이 역연하다. 아마도 새로운 남종화(南宗畵)가 보편화됨에 따라서 종래의 전통적인 주제들이 덜 다루어지게 되었기 때문인지도

모른다.[56] 그러나 조선 말기에는 정통 회화에서보다는 민화에서 소상팔경도가 빈번하게 다루어졌다.

조선 후기와 말기의 소상팔경도는 그 작례가 많지 않고 그나마 파첩(破帖)으로 인하여 여덟 폭이 모두 갖추어져 있는 경우가 극히 드물므로 편의상 두 시대의 작품들을 묶어서 이 장에서 함께 다루기로 하겠다.

그런데 조선 후기와 말기의 소상팔경도는 조선 초기나 중기의 작품들과는 달리 남종화풍을 수용하여 그렸다는 점에서 큰 차이를 드러낸다. 이러한 점은 결국 전통성이 강한 소상팔경이라고 하는 화제도 다른 소재와 마찬가지로 그것이 그려지는 시대의 화풍의 영향을 받을 수밖에 없다는 지극히 평범한 사실을 재확인시켜 준다. 이 사실은 이미 검토한 조선 초기와 중기의 회화에서도 분명하게 확인되었다.

소상팔경을 주제로 한 조선 후기의 작품 중에서 연대적으로 제일 먼저 관심의 대상이 되는 것은 윤두서의 〈평사낙안도〉이다(도 13). 윤두서가 산수, 인물, 말 등을 잘 그렸고, 특히 산수화에서는 절파계화풍을 주로 구사하였으면서도 남종화를 수용하기 시작하였음은 이제 잘 알려져 있다.[57] 이 〈평사낙안도〉는 윤두서의 이러한 경향을 잘 반영하고 있다. 즉, 윤두서는 이 작품에서 원말사대가(元末四大家)의 한 사람인 예찬(倪瓚)과 그의 추종자들이 즐겨 구사하던 남종화 구도법

56 安輝濬, 「韓國 南宗山水畵風의 變遷」, 『三佛金元龍敎授停年退任紀念論叢 II』, 1987, pp. 6~48; 「朝鮮王朝 末期(약 1850~1910)의 繪畵」, 國立中央博物館編, 『韓國近代繪畵百年』 (三和書籍株式會社, 1987), pp. 191~209 참조.

57 윤두서와 그의 회화에 대한 종합적 고찰은 李泰浩, 「恭齋 尹斗緒―그의 繪畵論에 대한 研究―」, 『全南(湖南)地方人物史研究』(全南地域開發協議會研究諮問委員會, 1983), pp. 71~121; 李英淑, 「尹斗緒의 繪畵世界」, 『미술사연구』 창간호(1987), pp. 65~89 참조.

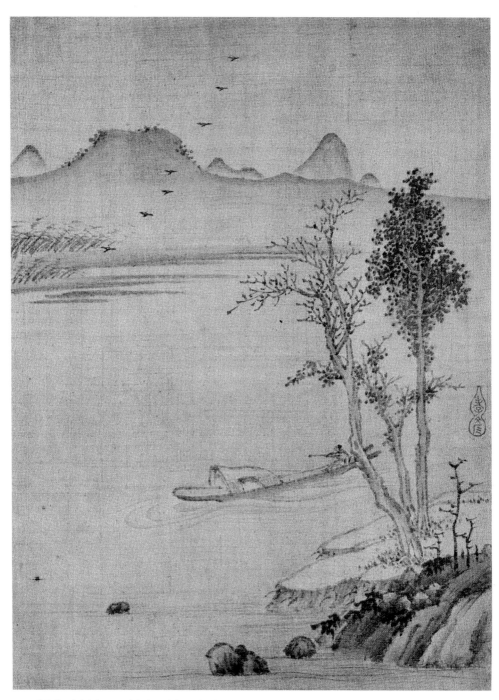

도 13 윤두서, 〈평사낙안도〉, 조선 후기 18세기 초, 견본담채, 26.5×19cm, 개인 소장

과 수지법을 수용하였으면서도 산과 언덕의 묘사에서는 남종화 계통의 준법(피마준, 절대준, 하엽준 등)을 따르지 않고, 조선 중기의 절파계 화가들처럼 선염법(渲染法)을 사용하였다. 다시 말해 절충적인 화풍이라 하겠다. 이처럼 윤두서는 조선 중기 화풍의 경향을 계승하면서 앞으로 크게 유행하게 될 남종화의 세계를 예시했던 과도기적인 화가였다고 평가할 수 있을 것이다. 이 작품의 구도도 그가 소장하고 있던『고씨역대명인화보(顧氏歷代名人畫譜)』등의 화보를 통하여 수용했을 가능성이 높다.[58]

그런데 이 작품이 본래부터 여덟 폭으로 이루어진 소상팔경도 화첩에서 떨어져 나온 것인지, 아니면 그저 하나의 추경산수화인지는 분명치 않다. 그러나 원경의 모래언덕으로 기러기떼가 날아들고 있어서 일단 소상팔경도의 한 폭인 '평사낙안'이거나 최소한 그 영향을 강하게 받은 작품으로 간주해 볼 수 있을 것이다. 원경만을 보면 조선 중기의 전통이 뚜렷하다. 선염으로만 처리된 후 들뜬 점들이 가해진 주산의 묘사, 담청으로 실루엣처럼 표현된 먼 산 등이 그것을 말해 준다. 반면에 낮은 언덕에 서 있는 종류가 다른 세 그루의 나무는 이 그림 전체의 구도와 함께 남종화의 영향을 명시하고 있다. 이처럼 이 작품은 18세기 초에 있어서의 산수화 및 소상팔경도의 과도기적 변모를 반영하고 있다고 하겠다.

58 顧炳,『顧氏歷代名人畫譜』(日本 圖本叢刊會本), 90a(장숭의 산수도), 99a(문가의 산수화), 103a(동기창의 산수화) 참조. 윤두서의 〈평사낙안도〉는 이러한 작품들을 참고했다고 생각된다. 즉, 전체적인 구도, 나는 기러기떼와 갈대, 근경의 배 등은 장숭(蔣嵩)의 작품을 토대로 하고, 근경의 나무들은 동기창(董其昌)의 작품에서 원용하여 결합시킨 듯한 느낌을 준다.

조선 후기의 산수화를 대표하는 인물이 정선(鄭敾)이라는 점에 이론의 여지가 없다. 그는 남종화를 수용하고 진경산수화를 확립시켰던 인물이다.[59] 그런데 정선도 소상팔경도를 그렸던 것으로 믿어진다. 1938년 서울의 조선미술관이 주최하였던 전시회에 안평대군, 정선, 전충효(全忠孝), 세 사람의 소상팔경도가 출품되었었음이 당시의 도록에 의하여 확인된다.[60] 조선미술관 소장이었던 이 작품들의 사진을 보면, 매우 흐려서 불확실하지만 안평대군의 작품이라는 것은 검은 바탕에 금니(金泥)로 안견파화풍을 따라 그린 것으로 보이고, 정선의 〈소상팔경도〉는 진안(眞贋) 여부는 단정할 수 없으나 그의 화풍이 반영되어 있음은 분명해 보인다. 이 작품들의 행방은 현재 전혀 알려져 있지 않아 더 이상의 단정적인 얘기는 하기가 어렵지만, 적어도 정선이 소상팔경도를 실제로 그렸든가 그것을 수용하였을 가능성만은 충분히 상정해 볼 수 있을 듯하다.

정선이 소상팔경도를 수용했을 가능성은 앞에 언급한 〈소상팔경도〉 이 외에 여덟 폭으로 이루어진 그의 산수화 중에서 〈하경산수도〉와 〈동경산수도〉를 통하여 짐작할 수 있다(참고도판8a,8b).[61] 이 작품들을 나머지 여섯 폭과 함께 놓고 보면 분명히 소상팔경도가 아님이 확인된다. 즉, 나머지 여섯 폭은 소상팔경과 결부시켜야 할 별다른 특징들을 지니고 있지 않다. 그렇지만 〈하경산수도〉와 〈동경산수도〉는 각기 '소상야우'와 '강천모설'을 연상시켜 주어 소상팔경도와의 관계를 느끼게 한다.

〈하경산수도〉를 보면 비바람이 하늘로부터 빗겨서 불고 있어서 종래의 '소상야우'와 상통한다. 그러나 도롱이를 입고 낚시질을 하고 있는 근경의 인물을 보면 때가 밤이 아니라 낮임을 알 수 있어서, 이 그림

이 결국 '소상야우'를 그린 것이 아니라는 것을 확인하게 된다. 그럼에도 불구하고 전체적인 분위기는 '소상야우'를 연상시켜줌을 부인하기 어렵다. '소상야우'를 수용하여 번안한 듯한 느낌이 강하게 든다.

종래의 작품들과는 달리 미법(米法)을 구사하여 비오는 장면을 표현한 것이 주목된다. 즉, 남종화의 한 지류인 미법산수(米法山水)를 수용하여 그린 것이 그 이전의 유사한 작품들과 다른 점이라 하겠다. 이와 관련하여 앞에 언급한 정선의 〈소상팔경도〉도 미법산수와 관계가 깊은 작품임이 엿보인다. 또한 낚시꾼을 그려 넣음으로써 인간과 심술궂은 자연을 가깝게 결합시킨 점도 정선다운 발상이라 생각된다.

이러한 특징들은 〈동경산수도〉에서도 마찬가지로 간취된다. 눈보라가 치고 있는 속에 나귀를 탄 인물이 동자를 데리고 귀가하고 있으며, 그를 반기는 여자와 뛰어나오는 강아지의 모습이 근경에 보인다. 거친 자연과 인간의 따뜻한 정이 결합된 모습이다. 언덕과 산의 묘사에 미점(米點)이 구사되어 있어 〈하경산수도〉와 상통한다. 나무들도 미법산수답게 몰골법(沒骨法)으로만 그려져 있다. 그러나 주산의 모습이 사선을 이루며 돌출되어 있어 절파적인 취향의 잔흔이 엿보이는 점도 흥미롭다. 귀가하는 여행객과 눈 덮인 강산이 함께 어울려 '강천모설'의 분위기를 느끼게 한다.

59 정선에 관해서는 李東洲, 『우리나라의 옛 그림』(博英社, 1975), pp. 151~192 참조. 그리고 정선과 남종화의 관계에 관하여는 安輝濬, 「『觀我齋稿』의 繪畫史的 意義」, 『觀我齋稿』(韓國精神文化研究院, 1984), pp. 3~17 참조.

60 『朝鮮名寶展覽會目錄』(朝鮮美術館, 1938), 圖 7. 필자는 이 도록을 국립중앙박물관의 이원복 학예관의 도움으로 볼 수 있었다. 이 도록의 도 46에는 또한 이방운(李昉運)의 〈연사모종도(煙寺暮鐘圖)〉가 실려 있는데 함흥 김명학 씨 소장으로 되어 있다.

61 國立中央博物館, 『韓國繪畫: 國立中央博物館所藏未公開繪畫特別展』(1977), 도 42, 43 참조.

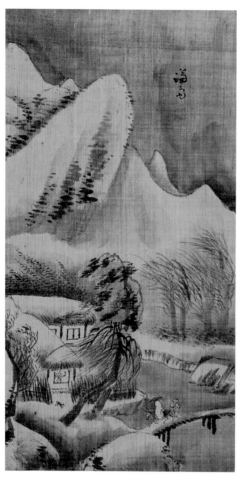

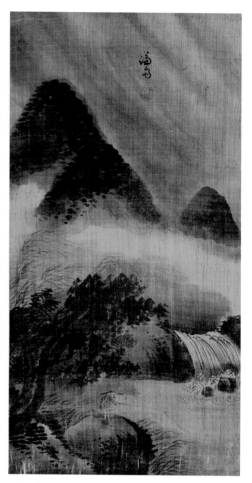

참고도판 8b 정선, 〈동경산수도〉

참고도판 8a 정선, 〈하경산수도〉(이명 〈雨中釣魚〉)

조선 후기 18세기 전반, 견본담채, 66.1×30.3cm, 국립중앙박물관 소장

이 두 작품들은 비록 소상팔경도는 아니지만 지금은 소재를 알
수 없는 정선의 〈소상팔경도〉의 일면을 엿보게 해준다. 또한 18세기
부터는 소상팔경도도 조선 초기나 중기와는 달리 미법산수화풍 등

남종화풍을 수용하여 표현하게 되었음도 확인된다.

소상팔경도는 한때 정선의 제자였던 심사정(沈師正)에 의해서도 그려졌다. 심사정의 소상팔경도로는 일본 개인 소장의 〈산시청람도〉와 〈어촌낙조도〉 두 폭이 알려져 있다. 〈어촌낙조도〉는 간송미술관에 한 점, 서강대학교박물관에 한 점이 소장되어 있다. 이 세 폭은 모두 심사정의 화풍을 잘 반영해 주지만 같은 화첩에서 분리된 것으로는 보기 어렵다.

먼저 〈산시청람도〉(도14)를 보면 같은 주제를 다룬 조선 초기, 중기의 작품들과 판이함을 알 수 있다. 근경의 산허리를 감아도는 길을 따라가다가 다리를 건너 이르게 되는 중거의 작은 산시가 다가와 보인다. 산시가 화면의 중앙에 묘사되어 있어 더욱 눈길을 끈다. 산과 바위의 묘사, 나무와 가옥과 인물의 표현 등에 모두 남종화법을 토대로 발전된 심사정 자신의 화풍이 역연하다.

이 점은 간송미술관 소장의 〈어촌낙조도〉(도15)에도 그대로 드러나 있다. 위험스럽게 솟아오른 절벽과 사선을 그으며 뻗어 있는 강안이 이루는 대조, 가깝게 다가와 보이는 어촌의 모옥들과 동네 어귀에 모여드는 고기잡이배들이 눈길을 끈다. 주제의 핵심적인 장면을 가까운 곳에 부각시키는 포치가 주목된다. 이 점은 조선 중기의 경우보다 더 두드러져 있다. 그러나 저녁 분위기의 묘사는 비교적 소홀하게 다루어졌다.

같은 주제를 다룬 서강대학교박물관 소장의 〈어촌낙조도〉(도16)는 앞의 작품과 화풍은 같아도 구도 면에서는 많이 다르다. 강 건너 왼편에 주산을 배치하고 근경의 오른편에 큰 버드나무들을 표현하여 균형을 잡았다. 이 버드나무를 중심으로 주제를 효과적으로 펼쳤다.

도 14 심사정, 〈산시청람도〉, 조선 후기 18세기 중엽, 지본담채, 27×20.4cm, 일본 토쿠미츠 요시토미(德光美福) 소장

도 15 심사정, 〈어촌낙조도〉, 조선 후기 18세기 중엽, 지본담채, 26.8×20.4cm, 간송미술관 소장

도 16 심사정, 〈어촌낙조도〉, 조선 후기 18세기 중엽, 지본담채, 30×22cm, 서강대학교박물관 소장

즉, 이 나무들 밑에 어부들이 모여 앉아 한담을 하고 있고, 그 옆의 강가에 배들이 정박해 있다. 그러나 마을의 일부는 강 건너 산 밑에 위치하고 있다. 이처럼 주제를 앞의 작품에서보다도 오히려 더 가까운 곳에 묘사하여 부각시키고 있다.

이와 같이 심사정은 소상팔경의 장면을 남종화법을 구사하여 표현하되, 강 건너 멀리 보이는 이상향과 같은 존재가 아니라 우리와 아주 가까운 곳에 위치하는 평화로운 현실로 부각시킴으로써 큰 변화를 이룩하였다.

이러한 변화는 최북에 이르러 좀더 두드러지게 되었다. 최북의

〈산시청람도〉를 보면 이 점이 분명해진다(도 17a). 그림의 주제가 되는 산시를 근경부터 원경의 주산 밑에까지 '之'자형으로 연장시켜서 부 각시켰다. 심사정의 작품보다도 더 적극적으로 주제를 중요하게 다 루고 있음이 눈에 띈다. 가게와 장사꾼들의 모습을 상당히 구체적으 로 묘사하고 있는 것이 지금까지 본, 같은 주제의 어느 그림보다도 인 상적이다. 배경을 이루는 산들은 인물옥우법(人物屋宇法)과 마찬가지 로 남종화법을 드러내고 있다. 또한 산들 중에서 제일 가까운 것은 심 사정의 화풍과 유관해 보인다.

본래 여덟 폭으로 이루어졌던 것이 분명한 첫 번째의 〈산시청람 도〉가 보여주는 구도와는 달리 마지막 폭이라고 믿어지는 〈강천모설 도〉(도 17b)는 대체로 삼단구도를 지니고 있다. 근경·중경·원경이 평 행하는 사선을 그으며 광활한 수면을 가르듯 펼쳐져 있다. 하늘과 강 물은 담묵으로 칠하여 어둠을 느끼게 해 준다. 근경의 나무들 중에는 눈 덮인 겨울임에도 활엽수의 푸른잎들이 그대로 붙어 있어 비현실 적인 느낌을 준다. 이처럼 최북은 남종화풍을 구사하여 그 이전의 많 은 선배 화가들과는 또 다른 소상팔경도의 세계를 구축하였다.

조선 후기에 있어서의 소상팔경도의 다양한 변모는 김득신(金得 臣)의 작품에서도 확인된다. 본래 여덟 폭으로 이루어졌던 것이 분명 하다고 생각되는 그의 소상팔경도 중에서 현재까지 4점이 알려져 있 다. 이 중에서 〈어촌낙조도〉와 〈동정추월도〉는 동방화랑에서 개최된 "韓中古書畫名品展"에 출품되었었고, 〈소상야우도〉와 〈강천모설도〉 는 간송미술관에 소장되어 있다.[62] 이 네 작품은 모두 크기가 실질적 으로 같고, 다 같이 지본에 담채로 그려졌으며, 각 폭의 위편에 같은 서체로 칠언절구의 시문이 쓰여 있다. 끝 폭인 〈강천모설도〉에는 시

도 17a 최북, 〈산시청람도〉

조선 후기 18세기 후반, 지본담채, 61×36cm, 개인 소장

도 17b 최북, 〈강천모설도〉

문 끝에 '兢齋寫'라고 서명이 되어 있어 이 그림들이 김득신의 작품임을 분명하게 확인시켜 준다.

먼저 〈소상야우도〉(도18a)는 이미 살펴본 정선의 〈하경산수도〉(참고도판8a)처럼 미법산수로 그려져 있다. 하늘에 빗줄기가 빗겨 내리는 모습이 그려져 있어 비 오는 장면을 표현한 것임을 알 수 있으나, 미점들이 너무 규칙적이고 반복적으로 가해져 있고, 지나치게 메마른 느낌을 주어 빗물에 함빡 젖은 습윤한 자연의 모습이 결여되어 있다. 뿐만 아니라 밤다운 분위기의 묘사가 부족하여, 야우(夜雨)의 장면이 아니라 주우(晝雨)가 내리는 경치를 그린 듯한 느낌을 준다. 또한 나무들이 모두 뻣뻣하게 서 있을 뿐 전혀 바람에 날리고 있는 모습이 아니어서 하늘에 빗겨 내리는 비가 거짓말같이 느껴진다. 이처럼 김득신의 이 〈소상야우〉는 종래의 같은 주제의 그림들과는 대단히 거리가 있음을 알 수 있다. 즉, 본래의 지녀야 할 고유의 특징을, 빗줄기를 제외하고는 거의 무시하고 있는 것이다. 그리고 구도는 토파나 나무들이 근경으로부터 원경을 향하여 사선을 이루며 퇴행하는 이른바 사선구도를 이루고 있다.

이러한 사선구도는 〈어촌낙조도〉에도 잘 나타나 있다(도18b). 중거의 수면이 사선을 이루면서 흘러 근경과 원경을 갈라 놓고 있다. 멀리 원경의 낮은 산 너머로 붉고 둥근 해가 지고 있고, 근경에 어촌이 펼쳐져 있다. 물가에는 배들이 정박되어 있고, 강의 중앙에는 돛단배가 떠 있다. 어촌의 모습이 명확하게 묘사되고 부각되어 있으며, 이

62　『韓中古書畫名品選』第2輯(東方畫廊, 1979), 圖 35;『韓中古書畫名品選』第3輯(1987), 圖 47;『澗松文華』第25號(1983, 10), 圖 4 및 5 참조.

宵星偶寄瀟湘
清夢新家山
萬里雲却悵悵
琨家易醒不迷
飛雨不堪聽
瀟湘花雨

도 18a 김득신, 〈소상야우도〉, 조선 후기 18세기 말~19세기 초, 지본담채, 104×57.7cm,
간송미술관 소장

晩山不撥半蒼
煙芽金人家去
柳妍日江亜峯
換酒徳茖峯溏
不須鈔
漁村落照

도 18b 김득신, 〈어촌낙조도〉, 개인 소장

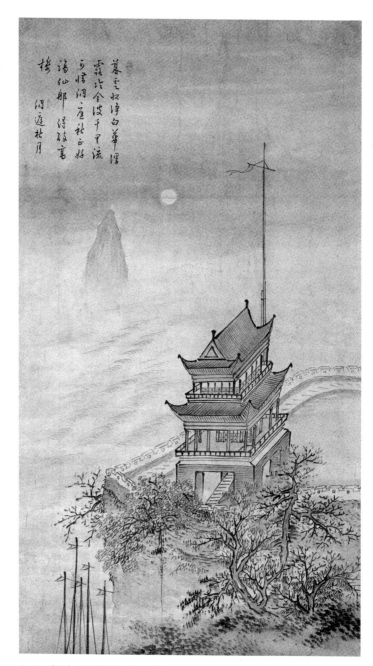

暮雲收淨白華浮
霜坫金波千里流
更喜洞庭秋正好
詩仙鄔浔故高
樓
洞庭秋月

도 18c 김득신, 〈동정추월도〉, 개인 소장

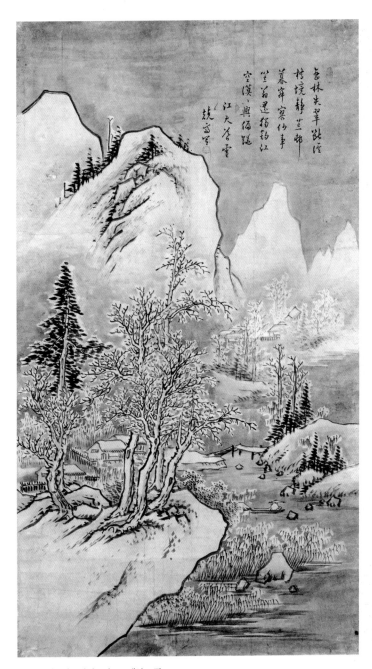

遠林尖翠戢沄
梯境静芦邨
暮靠寒似畫
坐看逴撸釣江
空漠興偏逸
江天蒼靈
鼓齋集

도 18d 김득신, 〈강천모설도〉, 개인 소장

마을 주변에는 전답이 묘사되어 있는 점이 종래의 같은 주제의 그림 들과 다른 점이라 하겠다. 풍속화를 잘 그렸던 김득신의 그다운 발상 을 발휘한 작품이라고 생각된 다. 집들은 남종화의 옥우법을 수용한 반면, 근경의 뒤쪽 언덕 위에 서 있는 소나무들은 김홍도(金弘道)의 영향을 반영하고 있다.

김득신이 받은 김홍도의 영향은 〈동정추월도〉(도 18c)에서 더욱 분명하게 나타난다. 근경의 나무들과 수파묘(水波描)가 김홍도의 화 풍을 토대로 하고 있음을 잘 말해 준다. 근경에 높은 누각이 성벽에 둘러싸인 채 서 있고, 이 성벽 너머로 끝없이 넓은 동정호의 수면이 펼쳐져 있으며, 이 수면에 돌출한 첨봉 위에 빗겨서 둥근 달이 떠 있 다. 이곳의 누각은 동정호를 내려다볼 수 있다고 하는 악양루로 생각 된다. 이처럼 동정추월을 그림에 있어서 악양루를 근경에 적극적으 로 표현한 것이 조선 초기와 중기의 그림들과 크게 다른 점이라 하겠 다. 누각을 옆으로 빗겨 서 있는 모습으로 그린 것은 김득신이 이 소 상팔경도에서 일관하여 보여주는 사선구도에 대한 집착의 반영으로 볼 수 있을 것이다. 그리고 동정호의 복판에 솟아 올라 있는 첨봉과 그 위편의 둥근 달의 모습은 이미 조선 중기 전 이덕익 필 〈소상팔경 도〉 중의 '동정추월'(도 12d)에서 보았듯이 종래의 전통을 계승한 것이 라 하겠다. 그리고 달은 휘영청 밝아도 이를 감상하는 사람이 전혀 보 이지 않는 점도 상통한다. 김득신은 이처럼 김홍도와 그 이전의 전통 을 함께 수용하여 또 다른 '동정추월'을 창출해냈다. 그리고 이 그림 과 매우 유사한 것이 〈청화백자사각산수문편병(靑華白磁四角山水文扁 瓶)〉에도 나타나 있어, 이러한 김득신계의 소상팔경도가 도자기 문양 에도 널리 수용되었음을 보여준다.[63]

〈강천모설도〉는 하얗게 눈 덮인 강산을 표현하고, 하늘과 수면을 어둡게 묘사한 점에서 통념적이라고 할 수 있다(도 18d). 그러나 나무들을 보다 적극적으로 묘사하고 공간을 보다 퍼스펙티브하게 나타낸 점이 김득신 이전의 강천모설도들과 다른 차이라고 생각된다.

김득신은 이처럼 소상팔경을 그림에 있어서 각 폭마다 제각기 다른 화풍을 수용하여 구사하였고, 또 종래의 그림들과 현저한 차이를 드러내는 장면을 표현하여 소상팔경도의 또 다른 국면을 형성하였다.

이러한 점은 이재관(李在寬), 김수철(金秀哲) 등의 19세기 화가들의 소상팔경도에서도 대동소이하게 간취된다. 이재관의 작품도 현재 국립중앙박물관에 〈산시청람도〉와 〈어촌낙조도〉 두 점만이 전해지고 있다. 이 작품들도 물론 본래는 여덟 폭으로 이루어졌던 것이라 판단되는데,˙ 이 두 폭 모두 그림의 위쪽에 조희룡(趙熙龍)의 글씨로 시문이 적혀 있다. 이재관의 이 작품들도 지금까지 살펴본 소상팔경도들과 현저하게 다른 특색을 지니고 있다.

먼저 〈산시청람도〉에서는 근경에 큰 소나무 두 그루와 여행객을, 중경에 산시를, 그리고 원경에 산들을 표현하였다. 이 원거의 산들과 그 밑의 산시는 평행하는 사선을 이루며 전개되어 있다(도 19a). 이러한 산시의 배치는 어느 정도는 최북의 〈산시청람도〉와 유사하다(도 17a). 산시를 아지랑이에 싸인 모습으로 묘사하던 조선 초기와 중기의 경향과는 달리, 이 작품에서는 연운을 산시가 위치한 중경이 아니라 근경에 표현한 것이 특이하다.

63 호암미술관, 『朝鮮白磁展 III-18세기 靑華白磁』, p. 57, 도 ⑮ 참조.

〈어촌낙조도〉에서는 전혀 다른 구도를 보여준다(도 19b). 근경·중경·후경의 삼단이 완연하고 평원적이어서, 구도 한 가지만 보면 15세기 문청의 〈동정추월도〉(도 2)를 연상시킨다. 4세기를 사이에 둔 이 두 작품들 사이에 어떤 직접적인 연관이 있다고 보기는 어려울지 모르나 삼단구도가 우리나라 산수화에서 오랜 전통을 지니고 있었음은 부인하기 어렵다. 근경과 중경에 버드나무들을 강조하여 표현한 것을 보면 봄철을 시사하고 있다고 믿어진다. 어촌은 근경과 중경에 흩어져 있고, 이 마을들은 근경의 다리로 연결되어 있다. 중경의 첫머리에는 어부들이 각자의 배에 탄 채 모여 앉아 다정한 시간을 나누고 있으며, 멀리 원경의 낮은 산 너머로 해가 지고 있다. 경물들 사이에는 어부들의 생활 무대인 넓은 수면이 시원하게 펼쳐져 있다. 이러한 모든 특징들은 이재관 자신의 번안을 반영해 준다.

이재관의 이 작품들도 이처럼 소상팔경도에 대한 또 다른 시각과 해석을 드러내고 있다고 하겠다. 이 두 작품들은 이재관의 화풍으로서는 연대가 좀 올라가는 것이라고 생각된다. 이재관의 대표적인 작품들은 남종화풍을 소화한 간결하고 운치가 짙은 것들인 데 비하여 이것들은 아직 그러한 경지에 이르지 못했다. 그러나 소상팔경도의 전통에 하나의 변화를 이룩한 사실만은 인정해야 하리라고 본다.

김수철의 〈연사만종도〉는 19세기에 있어서의 소상팔경도의 또 다른 일면을 보여준다(도 20). 그림의 왼편 상단에 적힌 관기(款記)에 의해 이 작품이 을유년(乙酉年, 1849)의 가을에 그려진 것임을 알 수 있다.

산들이 가파르게 겹쳐지며 높이를 더하여 고원적(高遠的)인 느낌을 강하게 풍기고 있고, 이 산골짜기들을 기어오르듯 산길이 원경의

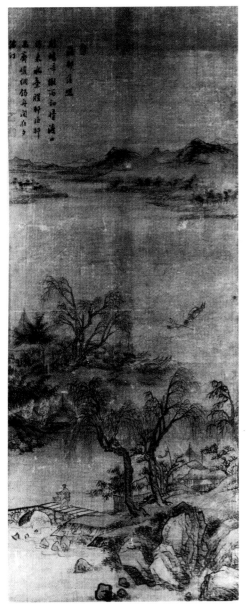

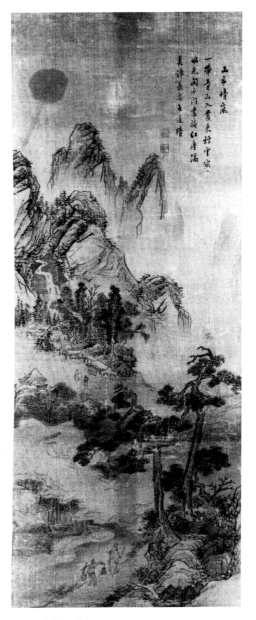

도 19b 이재관, 〈어촌낙조도〉 도 19a 이재관, 〈산시청람도〉

조선 후기 19세기 전반, 견본담채, 120.6×47.3cm, 국립중앙박물관 소장

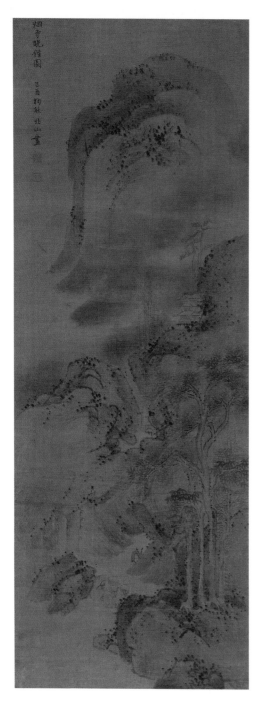

도 20 김수철, 〈연사만종도〉, 조선 후기 1849년, 견본담채,
137×50cm, 국립중앙박물관 소장

절로 이어져 있다. 절의 건물들은 화면을 반복하듯 비탈져 내린 중경의 산 너머 원경의 골짜기에 약간만 얼굴을 내밀고 있다. 이 건물들의 뒤편과 주변에는 저녁노을이 짙게 깔려 있다. 이러한 사찰의 묘사는 전통적인 측면이 없지 않으나 전체적인 구도, 경물들의 간략한 형태, 간결하고 요점적인 '솔이지법(率易之法)',[64] 화면에 생기를 불어 넣는 점법, 지나칠 정도로 소략한 인물묘법 등은 모두 김수철 특유의 화풍을 웅변적으로 말해 준다. 수지법, 옥우법, 준법 등을 보면 김수철이 남종화법을 완전히 자기화하여 독자적인 세계를 이루었음을 확인하게 된다.

그런데 이 작품이 본래 여덟 폭 중의 하나였는지, 아니면 원래부터 한 폭만 제작되었던 것인지는 불확실하다. 그러나 그거야 어쨌든 이 작품이 김수철의 〈소상팔경도〉의 일면을 보여주는 것만은 분명하다.

18세기와 19세기에는 이제까지 소개한 바와 같이 대표적인 몇몇의 화가들이 소상팔경도 작품을 남기고 있어서 그 전통이 아직도 제법 강하게 이어지고 있었음을 엿보게 된다. 이 시대의 소상팔경도들도 조선 초기나 중기의 전통을 어느 정도 계승하였던 것이 사실이나 화풍만은 남종화법을 토대로 하여 다양하게 발전된 것임을 알 수 있다. 또한 소상팔경도의 고유한 특징도 화가마다 독자적인 성격을 띠며 변화되었음도 확인된다.

이 시대에는 소상팔경도가 정통 회화에서만이 아니라 그 밖에도 청화백자의 산수문양에도 수용되어 그려졌다.[65] 그러나 이 경우 대체

64 "率易之法"이라는 말은 추사 김정희가 김수철의 작품을 평하면서 한 것으로, 간결하고 생략적이며 이색적인 화풍을 정의한 것이라 믿어진다. 安輝濬, 「朝鮮王朝 末期(약 1850~1910)의 繪畫」, 『韓國近代繪畫百年』, p. 195, 197 참조.

도 21a 필자미상, 〈소상팔경도〉(민화), 조선 말기 19세기, 지본채색, 72×44.5cm, 개인 소장

도 21b 필자미상, 〈소상팔경도〉(민화), 조선 말기 19세기, 지본채색, 72×44.5cm, 개인 소장

도 22 필자미상, 〈소상팔경도〉(민화), 조선 말기 19세기, 지본채색, 각 폭 134×27.5cm, 영남대학교박물관 소장

로 회화에서보다도 도식화 현상이 더 두드러지고, 고유한 특징이나 모티브의 묘사가 더 인습화되거나 생략되는 추세를 띠었던 듯하다.

　이러한 경향은 이 시대의 민화(民畵)에서도 더욱 두드러지게 나타난다. 민화에 그려진 소상팔경도들은 대개의 경우 지나칠 정도로 형식화, 인습화, 도식화되고 고유의 특징과 모티브를 잃어 어느 장면을 그린 것인지 확인하기가 어렵다(도21a, 21b, 22).[66] 그러나 단순하고 간결한 표현과 진솔한 호소력 등은 민화 특유의 장점이라 하겠다.[67] 그리고 소상팔경도의 전통은 민화에 있어서 그 밖에도 관동팔경, 고산구곡 등을 소재로 한 그림들과도 혼합이 되었던 것으로 믿어진다.[68]

7. 결어

소상팔경도는 늦어도 12세기 고려시대에 소개된 후 19세기까지 적어도 7세기 동안의 긴 기간 동안 그려졌다. 문학에서도 많은 시인들이 시를 지어 노래했다. 이처럼 그것이 생겨난 중국에서보다 우리나라에서 더 인기를 끌었던 듯하다. 이렇게 소상팔경도가 기나긴 전통을 이으면서 그려질 수 있었던 것은 아름다운 자연에 대한 우리 민족의 집착과, 고전적인 것을 쉽게 버리지 않고 지속시키던 전통주의적 경

65　호암미술관, 『鮮鮮白磁展 III-18세기 靑華白磁』(1987), 圖 13~14; 參考圖版 21(p. 49), ⑮ (p. 57) 참조.
66　金哲淳, 『韓國民畵』, 韓國의 美 ⑧(中央日報·季刊美術, 1978), 圖 118~120 참조.
67　민화의 전반적이고 보편적인 특징에 관하여는 安輝濬, 「韓國民畵散考」, 『民畵傑作展』(호암미술관, 1983), pp. 101~105 참조.
68　金哲淳, 앞의 책, 도 112~116 참조.

향이 합쳐졌기 때문이라고 믿어진다. 아름다운 자연에 대한 우리 민족의 집착은 고려 및 조선 시대의 수많은 자연을 노래한 시와 기행문 그리고 실경산수의 전통을 통하여 쉽게 알 수 있다.[69] 또한 고전적인 것에 대한 전통주의적인 경향 역시 수많은 사례들에서 확인된다. 문학에서 당대의 이백, 두보, 송대의 소식 등이 조선 말기까지 끈덕지게 회자되었던 점이나 서예에서 왕희지, 안진경, 구양순 등의 서체가 현재까지도 계속하여 참고되고 있는 사실 등은 그 대표적인 예이다. 그림에 있어서도 북송대의 곽희파산수, 미법산수, 문동(文同)과 소식(蘇軾)의 묵죽(墨竹) 등이 고려 및 조선 시대의 화풍 형성에 자극이 되었던 점이나 조선 초기 안견파의 화풍이 중기까지 오래도록 전통을 이었던 점도 우리 민족의 전통주의적 성향을 밝혀 준다. 이러한 사례들은 그 밖에도 많이 찾아볼 수 있다. 소상팔경도의 경우에는 이처럼 아름다운 자연에 대한 동경과 전통에 대한 집착이 결합되었던 것으로 판단된다. 하나의 주제가 그처럼 긴 역사를 이으며 계속하여 구사되었다는 것은 비록 전통성이 강한 동양이라 하더라도 그리 흔한 일은 아니라고 생각된다.

그러나 더욱 흥미롭고 중요한 사실은 소상팔경이라고 하는 하나의 주제를 고려시대부터 19세기 조선 말기까지 시인들이 노래했을 뿐만 아니라 화가들이 자주 그림으로 그렸지만 한결같이 시대와 화가에 따라 각기 다른 화풍을 형성하였다는 점이다. 조선 초기에는 안견파화풍으로, 조선 중기에는 안견파화풍이나 절파화풍으로, 그리고 조선 후기부터는 남종화풍을 구사하여 그림으로써 시대양식을 반영함과 동시에 화가에 따른 개인양식을 다양하고도 뚜렷하게 형성하였던 것이다. 소상팔경에 대한 옛 사람들의 견해나 해석도 화풍의 경우

와 마찬가지로 시대적인 양상과 개인적인 특성을 분명하게 드러내고 있어 많은 참고가 된다. 대체로 각 폭의 주제는 조선 초기로부터 중기를 거쳐 후기로 갈수록 더욱 강조하고 시각적으로 부각시키는 경향을 띠었다. 이러한 모든 점들은 우리나라의 화가들이 중국의 고전적인 주제를 수용하여 완전히 우리 것으로 재창출하고 변화시키고 발전시켰음을 확실하게 입증한다.

소상팔경도는 화원이나 직업화가들 사이에서만이 아니라 조선 후기에 이르면 문인화가들 사이에서도 종종 그려졌다. 또한 청화백자에 산수문양으로도 그려졌고 민화에서도 묘사되었다. 정통 화단을 중심으로 하여 그려지던 것이 시대가 흐름에 따라 기층의 생활미술에까지 확산되고 저변화되었음을 보여준다.

즉, 종적으로만이 아니라 횡적으로도 그 폭이 넓어졌음을 보게 된다. 그리고 소상팔경도가 정통적으로 고유한 특징을 살리며 그려지기도 했지만 조선 중기부터는 사시팔경도나 일반 산수화에 수용되거나 혼합되기도 하였고, 민화에서처럼 상징적인 의미만 지닐 뿐 구체적인 고유한 특징과 모티브를 잃게 된 경우도 나타나게 되었다. 이러한 현상은 긴 역사가 이어지면서 확산 또는 저변화되는 과정에서 자연스럽게 생겨난 일로 풀이된다. 아무튼 우리나라의 소상팔경도는 하나의 주제가 중국에서 발생하여 우리나라에서 언제, 어떻게 수용되었으며, 어떠한 변화를 겪게 되었는지, 또한 우리나라 화가들이 중국적인 주제를 어떻게 우리화하였으며 변화 발전시켰는지를 보여주

69 실경산수의 전통에 관하여는 安輝濬, 「朝鮮王朝 後期 繪畫의 新動向」, 『考古美術』第134 號(1977), pp. 8~20 참조. 그리고 진경산수화에 관하여는 李泰浩, 「眞景山水畫의 展開過程」; 安輝濬, 『山水畫(下)』(中央日報·季刊美術, 1982), pp. 212~219 참조.

는 하나의 중요한 검토 대상이 된다고 하겠다. 소상팔경도에서 간취
되는 제반 사항이나 사실들은 우리나라의 전통회화는 물론 문화적
현상을 고찰하는 데에도 좋은 참고가 될 것이라 믿는다.

Ⅱ

비해당 안평대군의
〈소상팔경도〉

1. 머리말

동아시아의 회화사와 문학사에서 '소상팔경(瀟湘八景)'만큼 관심을 많이 끈 주제는 없을 것이다. 동양 삼국 중에서도 특히 우리나라는 '소상팔경'을 가장 활발하게 그리고 제일 빈번하게 읊조린 국가였다는 점에서 그림과 시문의 역사에서 특기할 만하다. 소상팔경은 고려시대에 소개된 이래 조선왕조의 말기까지 그림과 문학의 양 분야에서 줄기차게 다루어졌으며 심지어 판소리에서까지 구가되었는데 이러한 현상은 다른 나라나 다른 주제에서는 찾아보기 어려운 일이다.[1] 특히 그림의 경우에는 조선 말기의 민화에서조차 수없이 그려져 그 주제의 대중화와 저변화까지 엿보게 한다. 중국에서 시작되어 우리나

* 이 글은 문화재청의 『비해당소상팔경시첩』(2007)에 수록된 바 있다.
1 소상팔경의 그림들에 대한 개괄적인 연구는 안휘준, 「한국의 소상팔경도」, 『한국회화의 전통』(문예출판사, 1988), pp. 162~249; 시와 시가에 대한 연구는 전경원, 『소상팔경 동아시아의 시와 그림』(건국대학교 출판부, 2007); 우리나라의 팔경시에 대한 종합적 연구는 안장리, 『한국의 팔경문학』(집문당, 2002) 참조.

라에 전해진 회화와 문학의 많은 주제들 중에서 이처럼 애호된 것은 다시 없다.

중국 호남성(湖南省)의 소강(瀟江)과 상수(湘水) 일대의 팔경을 주제로 한 '소상팔경'이 우리나라에 처음 전래되어 수용된 것은 늦어도 고려 전반기인 12세기경으로 볼 수 있다. 그 예로 고려의 명종(明宗, 재위 1171~1197)이 문신들에게 '소상팔경'을 주제로 시를 짓게 하고 고려 최고의 화가였던 이녕(李寧)의 아들인 이광필(李光弼)에게 그림으로 그리게 했던 사례를 꼽을 수 있다.[2] 즉 고려 조정에서 왕의 주도하에 수용되기 시작하였고 시와 그림이 함께 어우러진 것이었음이 주목된다. 고려의 대표적 문인이었던 이인로(李仁老, 1152~1220), 진화(陳澕, 1200 문과 급제), 이규보(李奎報, 1168~1241), 이제현(李齊賢, 1287~1367) 등이 뒤를 잇듯이 소상팔경에 관한 시문을 남긴 것은 그러한 배경과 연관되어 있는 것으로 이해된다.[3]

고려의 명종이 12세기 말에 주도했던 소상팔경 시화합벽(瀟湘八景 詩畫合璧)의 쾌사(快事)가 마치 15세기에 재현된 것처럼 보이는 것이 세종대왕의 셋째 왕자 안평대군(安平大君) 이용(李瑢, 1418~1453)의 주도하에 이루어진 〈비해당소상팔경도(匪懈堂瀟湘八景圖)〉와 그 시문들이라 하겠다. 왕자가 주도하고 당대 최고의 화가와 문사들이 참여했다는 점에서 고려 명종의 사례와 상통함을 부인할 수 없다. 이렇듯 고려시대와 조선왕조 초기에는 왕실이나 조정을 중심으로 대표적인 화가와 문사들의 참여하에 소상팔경이 서화합벽(書畫合璧) 형식의 기념비적인 작품으로 꾸며지는 일대 성사(盛事)가 이루어졌다.

이러한 사례들에 힘입어 소상팔경은 시대의 흐름에 따라 많은 화가들과 시인묵객들에게 영향을 미치면서 널리 퍼지게 되었고 드디어

조선왕조 말기에는 일반 백성들에게까지 친숙한 주제로 확산되었던 것으로 믿어진다. 따라서 중국문화의 수용과 한국적 발전, 상층 문화의 저변화와 기층문화화, 서화의 결합과 밀착화, 실경(實景)의 이상화와 관념화를 이해하는 데 소상팔경은 가장 참고가 많이 되는 주제라고 할 수 있다. 그러므로 지금은 비록 시문들만 남아 있지만 〈비해당 소상팔경도〉를 추적해 보는 것은 그 의미가 지극히 크다고 보지 않을 수 없다. 비해당 소상팔경 시화합벽은 조선왕조 내내 소상팔경이 그토록 끈덕지게 그려지고 음영(吟詠)되는 결정적 계기가 되었다고 보기 때문이다.

이 작품은 우리나라의 소상팔경도 연구를 위해서만이 아니라 우리나라의 시문학·서예·전각(篆刻) 등 다방면의 연구에 크게 참고가 된다고 하겠다. 특히 시(詩)·서(書)·화(畵) 삼절(三絶)이 어우러진 대표적 작품으로서 5년 뒤에 역시 안평대군에 의해 제작된 〈몽유도원도 (夢遊桃源圖)〉와 함께 세종조 문화의 기념비적 업적이라 할 수 있다.[4]

현재는 일실되어 전해지지 않고 있는 〈비해당소상팔경도〉에 관하여 그 제작 경위와 배경, 화가와 화풍, 8경의 순서, 찬시와 그림을 포함한 전체 작품들의 배열 등 제반 문제들을 다각적인 측면에서 살펴보고자 한다.

2 『高麗史』卷122, 列傳 第35, 「方技」篇에 "…… (李寧)子光弼亦以亦以畫見寵於明宗 王命文臣賦瀟湘八景 仍寫爲圖……"의 기록이 그 증거이다.
3 안휘준, 앞의 책, p. 166 참조.
4 〈몽유도원도〉에 관한 종합적 고찰로는 안휘준·이병한, 『안견과 〈몽유도원도〉』(도서출판 예경, 1993) 참조.

2. 〈비해당소상팔경도〉의 제작 경위

안평대군이 소상팔경도를 당대 최고의 화가에게 그리게 하고 대표적인 문사들로 하여금 시를 짓게 한 경위는 집현전(集賢殿) 부수찬(副修撰) 이영서(李永瑞, ?~1450)의 서문(敍文)에 잘 밝혀져 있다. 여러 가지로 도움이 되는 내용의 글이므로 이곳에 소개해 둘 필요가 있다.[5]

비해당(안평대군 이용)이 하루는 나에게 말하기를 "내가 언젠가 《동서당고첩(東書堂古帖)》에서 송나라 영종(寧宗)의 팔경시를 보고 그 글씨를 보물처럼 여겼다. 그리고 그 경치에 대해서 생각하고 마침내 그 시를 모사하라고 명을 내리고 그 경치를 그리게 하여 그 두루마리(卷)를 〈팔경시〉라 하였다. 그리고 고려에서 시로 뛰어난 진화와 이인로의 시를 붙였다. 또 당세에 시로 뛰어난 사람들에게 오언·육언·칠언의 시를 지어줄 것을 요청하였다. 승려인 만우(卍雨) 천봉 또한 시를 지었는데 천봉은 대개 불교계에서 이름이 난 사람이다. 그대에게 전말을 기록하기를 부탁한다"라고 하였다. 나는 문장이 보잘것없지만 오랫동안 안평대군의 인정을 받았고 또한 부탁을 받아서인지라 글을 못 짓는다고 하여 사양할 수가 없었다.

내가 보건대 귀공자치고 화려한 모임에서 누를 끼치지 않는 자 드물었고, 또한 연회에서 실수를 하지 않는 자가 드물었다. 또 선비를 좋아하고 역사를 좋아하며 세상의 생각 밖에서 노는 이런 사람은 천년이라도 찾아보기가 어렵다. 비해당은 영명한 자질에 부귀하신 몸인데도 문예에서 놀며 돈독히 좋아하는 사람도 평범한 포의의 선비이다. 그의 마음

을 헤아려 본다면 그의 시는 당률(唐律)로부터 얻었고 그의 글씨는 진적(晉蹟)으로부터 얻었으며 화법(畫法)에 이르러서는 역시 그 묘함을 다하였다. 비록 삼절이라고 일컬어지는 자들에게라도 어찌 양보를 하겠는가. 또한 생각을 불러일으켜 이 두루마리를 만들어서 완상의 자료로 삼고자 한 것이다. 내가 생각하건대 한가한 여가에 그림으로서 흥취를 붙이고, 시로서 그 뜻을 보며, 아득히 호수와 바다의 경치를 거두어서 수폭의 (그림) 속에 갖다 두고서 마음속에서 조용히 즐긴다면 이것이 진실로 전대의 귀공자들도 누리지 못한 것이요, 화려한 연회장에서 피해와 손실을 입히는 자들과 비교해보아도 하늘과 땅의 차이가 나는 것이다. 그렇지만 세상의 속된 기운을 벗어난 깨끗한 기상은 진실로 언어로써 표현할 수 있는 것이 아니다.

소상팔경의 아름다운 경치에 대해서는 이미 고금의 작품들에서 극진히 다루어졌다. 내가 다시 무엇을 쓸데없이 말하겠는가. 다만 소상팔경 시권의 끝에다 내 이름이나 걸어두어 영원히 전해진다면 다행이라 여기고 기쁘게 이 글을 쓴다.

임술년(1442) 가을 선교랑(宣敎郎) 집현전 부수찬 지제교 경연사경 노산 이영서 석류 삼가 씀.

이영서의 이 글을 통하여 다음과 같은 여러 가지 사실들을 확인할 수 있다.

5 비해당 소상팔경도와 찬시들에 대한 해설은 임창순, 「비해당 소상팔경 시첩 해설」, 『태동고전연구』 제5호(1989), pp. 257~277 및 『비해당소상팔경시첩』(2007), pp. 114~121; 이영서의 서문과 팔경시 전체의 번역은 임재완, 「비해당 〈소상팔경시첩〉 번역」, 『호암미술관연구논집』 제2집(1994), pp. 234~258 참조.

① 안평대군이 이 소상팔경을 그림과 시문을 곁들여 두루마리로 만들게 된 경위는 그가《동서당고첩》에서 남송의 황제 영종(寧宗, 재위 1195~1224)의 소상팔경시 글씨를 보고 그것을 귀하게 여기고 그 경치를 상상함으로써 촉발되었음이 확인된다. 그런데《동서당고첩》은 명나라 태조 주원장(朱元璋)의 손자인 주헌왕(周憲王) 주유돈(朱有燉, 1379~1439)이 세자로 있을 때인 영락(永樂) 14년(1416)에 10권으로 판각된 것이므로,[6] 판각된 지 26년 만에 안평대군의 손에 입수되었던 것으로 믿어진다. 안평대군은 아마도 이《동서당고첩》의 제2권에 실려 있는 역대제왕법서(歷代帝王法書) 중에서 남송 영종의 소상팔경 시와 글씨를 발견하고 기뻐서 곧바로 소상팔경 시화합벽의 작품화에 착수했을 것으로 짐작된다. 안평대군이 송대의 문화와 소상팔경에 대해 지녔던 지대한 관심이 느껴진다. 또한 동시대였던 명대(明代)의 출판물이 조선왕실에 전해지는 데 26년이나 걸렸던 점도 참고가 된다. 특수한 사례일 수 있고 따라서 일반화할 수는 없겠으나 하나의 참고는 됨직하다.

② 안평대군은 남송 영종의 시를 모사하게 하고 소상팔경의 경치를 화가에게 그리게 하였으며 그 두루마리를 〈팔경시〉라고 명명하였다. 현재 영종의 시와 세종대의 화가에 의해 그려진 소상팔경도는 일실되어 전해지지 않고 있다. 이때 그림을 그렸던 화가는 안견이었을 것으로 보는데 그 이유는 뒤에 들기로 하겠다. 그런데 안평대군의 지시에 따라 만들어진 〈팔경시〉는 현재처럼 첩(帖)이 아닌 두루마리(卷, 手卷, 橫卷)였음이 주목된다. 이 문제에 대해서는 뒤에 다시 알아보기로 하겠다.

③ 안평대군은 고려시대의 문인으로서 소상팔경에 관하여 시를

지은 이인로(1152~1220)와 진화(13세기 초에 주로 활동)의 시문들도 곁들이게 하였는데, 이들의 시를 쓴 서예가는 아직 분명치 않으며 앞으로 연구를 필요로 한다. 우선은 필체로 보아 이인로의 시는 이영서가, 진화의 시는 박팽년이 썼을 가능성이 매우 높다는 이완우 교수의 견해가 가장 설득력이 있다.

④ 안평대군은 같은 시대의 여러 문사들과 당시의 대표적 승려였던 만우 천봉에게도 오언, 육언, 칠언의 시를 짓도록 요청하였다. 이때 시를 짓도록 요청받은 사람은 하연(河演, 1376~1453), 김종서(金宗瑞, 1390~1453), 정인지(鄭麟趾, 1396~1478), 조서강(趙瑞康, ?~1444), 강석덕(姜碩德, 1395~1459), 안지(安止, 1377~1464), 안숭선(安崇善, 1392~1452), 이보흠(李甫欽, ?~1457), 남수문(南秀文, 1408~1443), 신석조(辛碩祖, 1407~1459), 유의손(柳義孫, 1398~1450), 최항(崔恒, 1409~1474), 박팽년(朴彭年, 1417~1456), 성삼문(成三問, 1418~1456), 신숙주(申叔舟, 1417~1475), 윤계동(尹季童, ?~1453), 김맹(金孟, ?~?), 만우(卍雨, 1357~?) 등이다. 이들 중에서 하연, 김종서, 정인지, 강석덕, 최항, 박팽년, 성삼문, 신숙주, 만우 등 9명은 5년 뒤인 1447년에 역시 안평대군의 주도 하에 안견에 의해 그려진 〈몽유도원도〉에도 찬시를 썼음이 확인된다.[7]

6 임창순, 앞의 글, pp. 259~260 참조. 필자는 이 《동서당고첩》을 찾아보려고 애썼는데 온전한 완본은 확인할 수 없었다. 다만 국립중앙도서관에서 제6권과 제7권만을 담은 일책(一冊)만을 찾아볼 수 있었다. 역대명신서(歷代名臣書)를 담고 있는 이 책은 승계 임창재 선생의 구장(舊藏)으로 현재는 국립중앙도서관 소장품이다(승계 古4 478-32, 古 제32290호). 전체 126면이며, 한 면의 크기는 33×24.8cm이다. 이 첩의 안에 적혀 있는 본래의 제목은 《동서당집고법첩(東書堂集古法帖)》이다. 남송 영종의 글씨가 들어 있을 제2권을 찾아서 직접 볼 수 없어 안타깝다. 그러나 이완우 교수가 중국에서 구하여 소개한 내용이 문화재청의 앞의 책(2007)에 실려 있어서 많은 참고가 된다.

⑤ 안평대군은《소상팔경시권》의 제작을 발의하고 여러 사람들에게 역할을 맡기면서 그 제작 경위의 전말을 이영서(?~1450)로 하여금 적게 하였음이 흥미롭다. 즉 이보다 5년 뒤에 제작된 〈몽유도원도〉의 제작 경위를 적은 제기(題記)는 자신이 직접 정성스럽게 썼으면서도(참고도판9a) 이《소상팔경시권》의 서문은 굳이 이영서에게 쓰도록 했던 것이다. 아마도 이《소상팔경시권》을 제작했을 때는 안평대군이 만으로 불과 24세에 불과하였기 때문에 모든 면에서 미숙하다고 스스로 여기고 겸양했던 것이 아닐까 추측된다. 그러나 5년 뒤인 1447년에는 나이도 30세(만으로 29세)가 되었고 여러 가지 면에서 성숙해졌다고 여겨서 〈몽유도원도〉의 제문을 적었을 것으로 믿어진다. 실제로 〈몽유도원도〉에 곁들어진 안평대군의 글씨는 30세 청년의 글씨로 보기에는 너무나 원숙한 서체를 보여준다.

⑥ 이영서가 지켜본 안평대군은 귀공자이면서도 영명한 자질의 소유자로 행동이 조신하였으며 유아(儒雅)함을 즐기고 서사(書史)를 좋아했을 뿐만 아니라 문예에서 노닐었다. 안평대군은 시·서·화에 모두 뛰어난 삼절이었다는데 시는 당률(唐律)을, 글씨는 진대(晉代)의 서법을 참고하는 등 고전적 경향을 띠었다.

⑦ 안평대군은《소상팔경시권》을 만들어서 완상의 자료로 삼고자 하였다. 즉 여가에 그림으로 흥취를 돋우고 시로써 그 뜻을 관조하면서 호해지경(湖海之景)을 거두어서 수폭의 작품들 속에 가져다 두고서 마음 속 깊이 즐기고자 하였다. 그리하여 세상의 속된 기운을 벗어나 깨끗한 기상을 유지하고자 하였던 듯하다. 아무튼《소상팔경시권》은 완상, 즉 감상용으로 만들어졌음이 분명하다고 하겠다.

참고도판 9a 안평대군, 〈몽유도원도〉 제기, 1447년, 비단, 38.7×70.5cm, 덴리대학 중앙도서관 소장

3. 〈비해당소상팔경도〉의 제작 배경

1442년에 이루어진 〈비해당소상팔경도〉는 5년 뒤인 1447년에 제작된 〈몽유도원도〉(참고도판 9a, 9b, 10)와 모든 면에서 공통성을 띠고 있다. 두 작품 모두 안평대군이 주도하여 만들어졌고, 그림과 시가 합쳐진 합벽(合璧)의 두루마리들이며, 화가와 시인들 절반 정도가 같은 인물들이라는 점이 우선 주목된다. 비단 이러한 외형적인 측면에서만 공통점이 드러나는 것은 아니다. 그 두 작품들은 오히려 내재된 사상적 측면에서도 공통된다는 점이 보다 큰 관심을 끈다. 상고주의(尙古

7 이병한, 「贊詩原文 및 譯文」, 안휘준·이병한, 앞의 책, pp. 159~293 참조.

主義)나 고전주의(古典主義)의 입장에서의 중국 고대문화의 수용, 고려시대 문화의 계승, 도가적(道家的) 이상향의 추구, 시화일률(詩畫一律) 사상의 구현, 풍류와 완상의 일상화, 사대부 문화의 실천 등이 두 작품들에서 공통적으로 간취된다. 따라서 이들에 관하여 잠시 간략하게나마 살펴볼 필요가 있다.

1) 송대(宋代) 문화의 수용

비해당 안평대군이 남송의 황제 영종이 쓴 팔경시를 보고 소중하게 여겨서 그 경치를 상상한 끝에 그 시를 모사하고 아울러 그 경치를 그리게 하여 만들어진 것이 곧 비해당소상팔경 시화합벽인 사실은 앞 장에서 소개한 이영서의 글을 통하여 명백하게 확인된다. 안평대군이 영종의 시와 글씨를 소중하게 여긴 것은 비단 그것이 황제의 것이었기 때문만이라고 보기는 어렵다. 그것이 송나라 시대의 것이고 더구나 황제의 것이어서 중요하게 여겼음이 분명하다. 세종 때에는 중국의 고대 문화를 존중하고 조선적 문화의 창출에 크게 참고하는 경향이 짙었다. 문학에서는 이백(李白), 두보(杜甫), 한유(韓愈), 구양수(歐陽修), 소식(蘇軾) 등 당송대의 대가들이, 글씨에서는 왕희지(王羲之), 안진경(顏眞卿), 구양순(歐陽詢) 등이, 그림에서는 고개지(顧愷之), 오도자(吳道子), 곽희(郭熙) 등이 존중되었다. 이러한 고전주의나 상고주의적인 경향을 누구보다도 짙게 드러낸 인물이 안평대군이었다.[8] 이영서가 앞서 소개한 서문에서 안평대군을 가리켜 "그의 시는 당률을 얻었고 그의 글씨는 진대의 자취를 얻었으며"라고 운운한 것은 하나의 증거에 불과하다. 안평대군이 원대(元代) 조맹부(趙孟頫)의 송설

체(松雪體)를 바탕으로 자신의 서체를 당대 최고로 발전시켰던 것은 시대적인 측면에서는 오히려 예외적인 감이 있지만 송설체가 진나라의 왕희지 서체에서 나온 것이어서 가능했던 일이라 하겠다. 안평대군이 5년 뒤인 1447년에 도연명(陶淵明)의 「도화원기(桃花源記)」의 영향을 강하게 받은 〈몽유도원도〉를 제작하게 된 것도 크게 보면 그와 그의 시대가 지녔던 짙은 고전주의적 혹은 상고주의적 경향을 반영한 것이라고 볼 수 있다(참고도판 9a, 9b, 10). 이러한 측면에서 〈비해당소상팔경도〉와 시권(詩卷), 〈몽유도원도〉와 찬시들은 모두 당시의 고전주의적 경향과 상고주의적 풍조를 반영하고 있다는 점에서 공통된다. 비해당소상팔경은 이러한 경향과 입장에서 받아들인 송대 문화 수용의 결과이며 조선적 재창출의 성과라고 할 수 있다.

2) 고려시대 문화의 계승

흔히 조선왕조는 왕씨(王氏)의 고려왕조를 이성계가 뒤엎은 역성혁명(易姓革命)으로 세워진 나라이고 고려 문화의 기반이었던 불교를 억압하고 유교(성리학)를 존숭하는 억불숭유정책을 썼던 왕조이므로 고려시대의 문화를 계승하기는커녕 오히려 그것과 단절을 꾀하였다고 인식하는 경향이 있음을 부인하기 어렵다. 따라서 조선 초기에 고려시대의 문화는 계승되기 어려웠을 것이고 또 조선 초기의 왕실이나 지배계층은 그러한 의지가 전혀 없었을 것이라고 보는 경향이 짙다.

그러나 그것이 사실이 아님은 여러 가지 사례들을 통하여 확인된

8 위의 책, pp. 27~30 참조.

다.[9] 안평대군이 《비해당소상팔경시권》을 만들면서 고려시대의 진화와 이인로의 시들도 그 두루마리에 써넣게 한 것도 그 단적인 예이다. 안평대군은 고려의 명종(재위 1171~1197)이 소상팔경을 주제로 하여 문신들에게 시를 짓게 하고 화원 이광필에게 그림을 그리게 하였던 일도 잘 알고 있었으리라고 믿어진다. 자신이 주도한 소상팔경 시화합벽도 이러한 고려의 사례를 염두에 두었을 가능성이 대단히 높다. 다만 고려에서는 왕이 주도했던 일을 조선 초기 세종조에서는 왕이 아닌 왕자가 대신 수행하였던 점이 차이라 하겠다. 아무튼 이 일은 안평대군과 참여자들에 의한 고려시대 문화 및 문화 활동의 계승임을 부인하기 어렵다.

3) 세종조의 문치 및 풍류의 반영

세종대왕이 수많은 인재들을 양성하고 적재적소에 등용하여 문치(文治)의 전성기를 이루었던 사실은 잘 알려져 있다. 1420년(세종 2년)에 세워진 집현전(集賢殿)이 그 중심에 있었음은 당연하다.[10] 집현전 학사들을 비롯한 이 시대의 인재들이 예술을 애호하고 문화를 발전시키는 데 결정적인 역할을 했음은 물론이다. 〈비해당소상팔경도〉에 찬시를 쓴 세종조의 인물들 중에서 승려시인인 만우를 제외한 문사 18명 중 정인지, 안지, 안숭선, 이보흠, 남수문, 신석조, 유의손, 최항, 박팽년, 성삼문, 신숙주 등 11명이 집현전에 몸담았던 사실이 그 단적인 증거이다. 집현전이 1420년에 세워져 1456년(세조 2년)에 세조에 의해 폐지될 때까지 36년 동안 많은 인재들을 배출하고 한글 창제 등 눈부신 업적을 내면서 문화의 황금기를 이루었던 것이다. 1442년에

제작된 비해당 소상팔경시와 그림, 1447년에 제작된 〈몽유도원도〉와 찬시들은 모두 세종대왕의 문치 하에 안평대군의 주도와 집현전 학사들의 적극적인 참여로 이루어진 시·서·화 삼절의 기념비적인 성과라 할 수 있다

이와 함께 이 작품이 지닌 풍류적 성격도 간과할 수 없다. 〈비해당소상팔경도〉와 시권을 제작하게 한 안평대군은 누구보다도 풍류를 즐겼던 인물이다. 그에 관해서 성현(成俔, 1439~1504)이 『용재총화(慵齋叢話)』에 남긴 글이 많은 참고가 된다.[11]

비해당은 왕자로서 학문을 좋아하고 더욱 시문에 뛰어났다. 서법(書法)은 뛰어나 천하에 제일이 되었고 또 그림과 음악을 잘하였다. 성격은 또한 들뜨고 방탕하며 옛것을 좋아하고 경치를 탐하였다. 북문 밖에 무이정사(武夷精舍: 武溪精舍의 오류임)를 짓고 또 남호에 임하여 담담정(淡淡亭)을 지었다. 만 권의 책을 소장하고 문사들을 불러 모아 12경시(景詩)를 짓고 또 48영(詠)을 지었다. 혹은 밤에 등불을 켜고 얘기하고, 혹은 달이 뜰 때 뱃놀이를 하며, 혹은 도박을 하거나 음악을 계속하면서 술을 마시고 취하여 희희덕거리기도 하였다. 일시의 명유(名儒)로서 그와 교제를 갖지 않은 사람이 없었고, 잡업에 종시하는 무뢰한 사람들도 또한 그를 따랐다. 바둑알은 모두 옥을 사용했고, 금니(金泥)를 사용하

9 회화사 분야에서 본 고려시대 전통의 계승과 관련해서는 필자가 쓴 「조선 초기의 회화」라는 글과 「조선 초기 회화 연구의 제문제」라는 글에서 여러 가지를 열거한 바 있다. 안휘준, 『한국 회화사 연구』(시공사, 2003), pp. 311~312, 772~773 참조.
10 최승희, 「집현전 연구」, 『역사학보』 제32호(1966) 및 「세종조의 문화와 정치」, 『세종조 문화의 재인식』(한국정신문화연구원, 1982), pp. 24~34 참조.
11 안휘준, 앞의 책(2003), pp. 351~352 참조.

여 글씨를 썼으며, 또한 사람들에게 명하여 비단을 짜게 하고 붓을 들어 휘둘러서 해서(楷書)와 초서를 마구 쓰기도 하였다. 그의 글씨를 구하는 사람이 있으면 즉석에서 이를 들어주었다. 일들이 대부분 이와 같았다.

안평대군의 얽매이지 않은 사람됨과 자유분방한 성격, 학문적 소양과 예술적 재능, 차별 없는 대인관계와 예술가적 행동거지, 풍류 등이 잘 드러나는 기록이라 하겠다. 〈비해당소상팔경도〉와 시문들도 안평대군의 풍류와 전혀 무관하지 않음을 엿볼 수 있다. 안평대군은 이영서가 그의 글에서 밝혔듯이 "이 두루마리(卷)를 만들어 완상(玩賞)의 자료로 삼고자 하였던 것이다"라고 하여 세종조의 문치와 안평대군의 풍류가 이 두루마리에 담겨졌다고 볼 수 있다.

4) 시화일률사상(詩畵一律思想)의 구현

〈비해당소상팔경도〉와 찬시의 결합은, 시와 그림은 표현 매체는 달라도 결국은 한가지라고 보는 시화일률사상이 반영된 결과라고 볼 수 있다. 북송의 대표적 문인이었던 소식(蘇軾, 蘇東坡)이 남종화의 개조로 일컬어지는 당나라 때의 문인화가 왕유(王維)의 그림에 대하여 "시는 형체가 없는 그림(無形畵)이고 그림은 소리가 없는 시(無聲詩)"라고 읊었던 이래 시화일률의 사상은 중국과 우리나라의 문인들 사이에 확고하게 자리를 잡게 되었다.[12] 이 점은 안평대군이 주도하여 제작된 《비해당소상팔경시권》의 일부 찬시들에서도 확인된다. 〈비해당소상팔경도〉에 곁들여진 찬시들 중에서는 유의손, 박팽년, 신숙주

의 작품들이 시화일률의 사상을 분명하게 드러낸다. 즉 유의손이 "그림 속에 또한 시의 의미를 담았다(畵中亦有詩中意)"라고 읊은 것이나 박팽년이 "시는 그림 같고, 그림은 시 같아(新詩如畵畵如詩)"라고 노래한 것은 분명히 시화일률사상을 염두에 둔 것이다.[13] 또한 신숙주가 "시는 소리 있는 그림이요 그림은 소리 없는 시다(詩爲有聲畵 畵是無聲詩)"라고 언급한 것은 시화일률사상을 보다 분명하게 드러낸다.[14] 이로 미루어보아도 시화일률사상이 당시의 우리나라 문인들 사이에 확고하게 자리 잡고 있었음을 알 수 있다. 안평대군이 소상팔경도를 화원에게 그리게 하고 문신들에게 찬시를 써서 곁들이게 한 것도 이러한 시화일률사상이 반영된 결과임이 분명하다.

5) 이상경(理想景)의 추구

왜 우리나라에서는 고려시대부터 조선왕조 말기에 이르기까지 위로는 왕, 왕자, 사대부들로부터 아래로는 서민대중에 이르기까지 수많은 사람들이 줄기차게 소상팔경을 그림으로 그리고 시로 읊고 노래로까지 불렀을까 하는 의문이 끊이지 않는다. 이들 중에서 어느 누구도 중국에 가서 소상팔경의 경치를 직접 찾아가 실견한 사람이 단 한 명도 없음이 분명하다.[15] 직접 본 적이 없는 경치를 어떻게 그처럼 많

12 권덕주, 「소동파의 화론」, 『중국 미술사상에 대한 연구』(숙명여자대학교 출판부, 1982), pp. 109~138 참조.
13 임재완, 앞의 글, pp. 250~252 참조.
14 위의 글, p. 254 참조.
15 8경을 모두 답사한 사람은 얼마 전까지도 없었던 것으로 확인된다. 2007년 8월 9일부터 15일까지 윤열수(가회박물관장), 정병모(경주대), 한정희와 문봉선(홍익대), 이완우

은 화가들이 그림으로 그리고 그토록 수많은 문인들이 시를 짓고 노래할 수 있었을까 실로 기이한 일이 아닐 수 없다.

소상팔경은 중국의 소강과 상수의 여덟 군데의 경치를 지칭하는 것으로 분명히 실재하는 경치, 즉 실경(實景)이다. 실경을 산수화로 표현한 것이 곧 실경산수화이므로 소상팔경도는 엄연히 실경산수화여야 함에 틀림없다. 그렇다면 소상팔경도도 소상의 경치를 실제로 찾아가 보고 닮게 그려야 마땅하다. 그럼에도 불구하고 우리나라의 화가들이나 시인들은 소상팔경을 직접 본 경험이 전혀 없으면서도 끊임없이 그리고 시를 짓고 노래했던 것이다. 이처럼 애당초 보지 못한 채 그림으로 그리자니 자연히 상상이 곁들여질 수밖에 없었다. 그리고 싶은 대로 그릴 수밖에 없었을 것이다. 이 때문에 '한국식'소상팔경도가 생겨나고 우리나라 화단의 변화에 따라 한국식 변모를 드러내게 되었다. 결국은 중국의 실경이 자연스럽게 한국식으로 이념화·관념화·이상화되었다. 이러한 경향은 『해내기관(海內奇觀)』등 중국의 판화집이 전래되기 이전에 더욱 두드러졌다.[16] 설령 이러한 판화나 중국의 작품이 간혹 들어왔다고 해도 크게 달라지지 않았을 것이다. 왜냐하면 중국의 소상팔경 그림들과 판화집들도 이미 사실적인 실경산수화의 범주를 벗어난 것들이기 때문이다.

그런데 이러한 경향은 진경산수화가 크게 유행한 조선 후기에도 마찬가지였다. 금강산을 비롯한 우리나라의 명산승경들이 자주 그려지던 시대였음에도 불구하고 소상팔경에 대한 관심은 줄어들지 않았으며 이념화·관념화된 소상팔경도가 여전히 자주 그려졌다. 심지어 우리나라 진경산수화의 비조인 정선조차도 이념화된 소상팔경도를 많이 그렸고 그 중 네 질(秩)이 여덟 폭 모두 갖추어진 온전한 상태로

남아 있다.[17] 정선 이후에도 심사정, 최북, 김득신, 이재관, 김수철 등 조선 후기와 말기의 화가들이 소상팔경도를 그렸음이 전해지는 작품들에 의해 확인된다. 물론 정선을 비롯한 이들 화가들은 남종화풍을 구사하여 안견파 화풍의 조선 초기나 절파계 화풍을 따른 중기의 소상팔경도들과는 화풍상 차이를 드러내지만 이념화나 관념화되었다는 점에서는 공통성을 띠고 있다고 하겠다. 즉 비실경적인 경향은 조선 초기부터 말기까지 일관되게 유지되었던 것이다.

어쨌든 우리나라에서 소상팔경이 수없이 그려지고 시로 읊어진 배경을 꼭 집어서 언급한 기록은 필자가 과문한 탓인지 눈에 띄지 않는다. 그러므로 그 이유를 단정적으로 확단하기 어렵다. 다만 필자가 나름대로 생각하기에는 아마도 우리나라 사람들의 가슴에 소상팔경이야말로 이 세상에서 가장 아름다운 곳, 자연미가 제일 뛰어난 곳으로 각인되었던 때문이 아닐까 추측된다. 즉 가장 아름답고 바람직한 이상경(理想景)으로 소상팔경을 상정(想定)했던 것으로 여겨진다. 마치 조선 말기의 민화가들이 실제로 가보지 못한 금강산을 비롯한 승

(한국학중앙연구원), 박은순(덕성여대), 박은화(충북대), 필자 등 19명이 답사한 것이 최초라고 믿어진다. 답사의 길을 연 윤열수 관장, 단장의 고된 일을 맡아서 애쓴 정병모 교수, 일주일 동안 폭염과 빡빡한 일정에도 불구하고 답사가 시종 즐겁고 학구적인 분위기 속에서 많은 성과를 거두며 끝날 수 있도록 협조한 참가자들 모두에게 고마움을 느낀다.

16 楊爾曾이 1609년에 펴낸『海內奇觀』卷8에 〈소상팔경도〉 판화가 ①소상야우, ②강천모설, ③山寺만종, ④동정추월, ⑤원포귀범, ⑥평사낙안, ⑦山寺청람, ⑧어촌석조의 순서로 실려 있다. 8경의 순서가 우리나라의 것들과 전혀 무관하고 일부의 제목들이 '山寺만종'이나 '山寺청람'의 경우처럼 부분적으로 바뀌어 있음이 눈길을 끈다.『中國古代版畫叢刊』2編 第8輯(上海考籍出版社, 1994), pp. 521~536 참조.

17 안휘준, 「겸재 정선(1676~1759)의 〈소상팔경도〉」,『미술사논단』제20호(2005 상반기), pp. 7~48 참조.

경(勝景)들을 상상만으로 그렸던 것과 유사한 현상은 아닐까 추측된다. 안평대군이 도원(桃源)을 이상향으로 여겼듯이,[18] 소상팔경을 이상경으로 간주했던 것으로 생각된다. 이러한 생각이 저변화되면서 소상팔경의 그림과 시도 줄을 잇게 되었을 것이다. 앞으로 보다 확실한 기록들을 찾아서 확인해야 할 과제라고 판단된다.

4. 〈비해당소상팔경도〉의 제작 내역

현재는 전해지지 않는 본래의 〈비해당소상팔경도〉에 관해서는 확인을 요하는 몇 가지 의문들이 있다. 우선 그림을 누가 그렸는지, 화풍은 어떠했는지, 팔경은 어떤 순서를 따랐는지, 또 그 팔경은 따로따로 떨어진 모습이었는지, 아니면 연속된 모습이었는지, 그림은 비단에 별도로 그려졌었는지 아니면 시문 글씨들과 마찬가지로 종이에 제작되었었는지, 옆으로 기다란 두루마리(卷, 手卷, 橫卷)였는지 아니면 현재처럼 접었다 폈다 할 수 있는 첩(帖)이었는지, 그림과 찬시들과 이영서의 서문은 어떤 것이 먼저 되었는지, 그 시간적인 순서는 어떻게 되며 또 송나라 영종의 팔경시와 고려의 이인로와 진화의 시, 그리고 18명의 찬시와 이영서의 서문은 어떠한 순서로 배열되고 장황(표구)되었었는지 등등이다. 이러한 문제들을 하나씩 짚어볼 필요가 있다. 이것이 현재는 전해지지 않는 〈비해당소상팔경도〉의 그림과 지금은 변형된 본래의 표구 상태를 되돌아보는 데에 크게 참고가 될 것으로 믿어지기 때문이다. 규명이 가능한 부분과 그렇지 못한 부분도 자연스럽게 드러날 것으로 여겨진다.

1) 화가와 화풍

먼저 〈비해당소상팔경도〉를 그린 화가의 신분은 무엇이며 또 그가 누구였는지가 궁금하다. 그가 화원이었고 안견이었을 가능성은 충분히 짐작되지만 확인은 꼭 필요한 일이다.

우선 그림을 그린 화가가 문인화가가 아닌 화원이었음이 일부 찬시들의 내용에 의해 확인된다. 안숭선이 그의 찬시 첫 구절에서 "화공에 명령한 호탕한 기상 무지개를 뚫고(命工豪氣買虹霓)"라고 읊은 것이나 남수문이 "화공의 솜씨도 역시 정교하도다(畫工經營亦精)"라고 언급한 것, 최항이 "화공과 시를 보내어 섬등 종이에 그리리라(要遣工詩掃剡藤)"라고 노래한 것만 보아도,[19] 그림을 그린 화가는 화원의 신분을 지닌 사람이었음이 확인된다.

그러면 화원들 중에서 누구였을까가 관심을 끈다. 우선 이 그림을 그린 화원에 대하여 여러 사람이 극찬을 하였음이 주목된다. 강석덕은 "구도와 솜씨가 오묘한 경지에 들어가 귀신 같다(意匠經營入妙神)"라고 하였고, 남수문은 "필력은 능히 조물주의 변화를 돌린 듯 하고(筆力能回造化)"라 하였으며, 신숙주는 "귀신 같은 솜씨로 참된 모습을 빼앗아오니(神機各奪眞)"라 하였고, 윤계동은 "곧장 조물주의 솜씨와 그 기교를 같이 했다(直與化工同其工)"라고 하였으며, 김맹은 "누가 묵묵히 귀신 같은 솜씨로 옮겨 놓았나?(阿誰黙斡化工神)"라고 노래하였다.[20] 한결같이 입신의 경지에 이른 최고의 작품이었음을 지적하였

18 　안휘준·이병한, 앞의 책, pp. 112~124 참조.
19 　임재완, 앞의 글, p. 246, 247, 256 참조.
20 　위의 글, p. 243, 247, 254, 256 참조.

다. 의례적인 찬사라고만 치부하기 어렵다. 사회적 신분이 높은 강석덕, 남수문, 신숙주 같은 문인들이 신분이 낮은 화원에게 굳이 스스로의 마음에 내키지 않는 데도 불구하고 아부하는 말을 할 필요는 없었을 것이다. 그림솜씨가 뛰어나서 진정한 심정으로 찬사의 노래를 한 것이라고 보아야 마땅하다.

이와 관련하여 일부 문인들이 팔경도를 그린 화가를 중국 육조시대 3대가였던 고개지(顧愷之)와 육탐미(陸探微), 중국 남종문인화의 개조인 당대의 왕유(王維), 남조(南朝) 송나라의 종병(宗炳) 등에 비유하였음이 주목된다. 예를 들어 유의손은 "시험 삼아 묻노니, 누가 고개지·육탐미와 같은 솜씨로 아계에서 생산된 한 자의 비단에 마음껏 그렸는가?(試問誰將顧陸手 掃却蛾溪尺素紈) … (중략) … 아! 나는 이백·두보와 같은 글을 쓸 수 없음이 부끄럽지만 눈으로는 왕유가 그린 그림을 보리라(嗟余愧無李杜句 肉眼聊看摩詰圖)"라고 읊었으며, 윤계동은 "이 그림 마주하니 문득 와유옹[종병(宗炳)]보다 낫도다(對此頓勝臥遊翁)"라고 노래하였다.[21] 즉 중국 회화사상 최고의 화가들과 대등하거나 더 나은 화가로 〈비해당소상팔경도〉를 그린 화가의 솜씨를 평가하였던 것이다.

이러한 평가는 안견이 그린 〈몽유도원도〉의 찬시들에서도 간취된다. 최항은 "호두(고개지)가 이내 서릿발 같은 비단 위에 붓 놀렸네(虎頭仍遣掃霜紈)"라고, 이현로(李賢老)는 "호두(고개지) 솜씨 빌어 그려내고(煩虎頭以鋪張兮)"라고, 서거정(徐居正)은 "신의를 전한다는 고개지 솜씨런가(賴是傳神顧愷之)"라고, 최수(崔脩)는 "호두(고개지)가 살아 있다면 어깨 나란히 하기를 부끄러이 여길 것이네(虎頭如在愧齊肩) … (중략) … 왕유(王維)가 묘사한 망천의 아름다움을 월등 뛰어넘었

네(絕勝王維灑輞川)"라고 읊었다.[22] 한결같이 중국 육조시대 최고의 화가였던 고개지와 당나라 최고의 문인화가 왕유와 대등하거나 오히려 낫다고 보았던 것이다. 이들 중에서 최항만 〈비해당소상팔경도〉에도 찬문을 썼으며, 이현로, 서거정, 최수 등은 〈몽유도원도〉에만 찬시를 썼던 인물들이다. 〈몽유도원도〉에서 안견에 대하여 이처럼 극찬했던 같은 내용의 찬사가 〈비해당소상팔경도〉의 찬시에서도 강석덕, 남수문, 신숙주 등의 인물들에 의해서도 언급되었음이 주목된다. 이는 결국 〈비해당소상팔경도〉도 〈몽유도원도〉의 경우와 마찬가지로 당대 최고의 화원이었던 안견이 그렸음을 말해주는 것이라 하겠다.

이와 관련하여 신숙주의 문집인 『보한재집(保閑齋集)』 권10에 1442년 8월에 제작된 〈소상팔경도〉가 올라 있음이 주목된다. 화가 이름을 밝히지는 않았지만 이 〈소상팔경도〉가 바로 안평대군에 의해 주도되고 신숙주가 찬문을 썼던 바로 그 작품이라고 볼 수 있다. 안평대군의 서화 소장품을 기록한 『보한재집』 권14(5a쪽)의 「화기(畫記)」에도 〈팔경도〉가 안견의 작품 목록 맨 앞에 기재되어 있는데 「화기」가 1445년에 쓰여진 것을 고려하면 그 이전에 그려진 그림이 확실하고, 따라서 이 팔경도도 권10(1a·1b쪽)에 보이는 〈소상팔경도〉와 동일 작품이라고 믿어진다. 그러므로 두 기록 모두 안견이 그린 〈비해당소상팔경도〉를 적은 것임이 분명하다고 하겠다. 〈비해당소상팔경도〉가 제작되었던 1442년에는 안견이 안평대군의 초상화인 〈비해당이십오세진(匪懈堂二十五歲眞)〉을 그리기도 하였다.[23] 안평대군이 당시 왕자

21 앞의 글, p. 250, 256 참조.
22 안휘준·이병한, 앞의 책, p. 230, 257, 270, pp. 291~291 참조.
23 신숙주, 「匪懈堂眞贊」, 『보한재집』 권16, 6a~6b쪽 및 안휘준·이병한, 앞의 책, p. 88, 주.

로서 안목이 출중한 문화계 최고의 인물이었고 안견은 당대 가장 뛰어난 화원으로서 안평대군의 측근이었음을 감안하면 〈비해당소상팔경도〉를 그린 화가는 그 누구도 아닌 안견이었음을 의심할 수 없다.

그런데 왜 〈비해당소상팔경도〉를 그린 화가가 안견이라는 사실을 아무도 명기하지 않았을까. 이는 5년 뒤에 그려진 〈몽유도원도〉의 경우와 비교해 볼 때 더욱 의아스럽게 여겨질 수도 있다. 〈몽유도원도〉의 경우에는 그림의 우측 하단에 '가도(可度)'라는 안견의 자(字)가 서명, 날인되어 있을 뿐만 아니라 안평대군이 제기(題記) 중에 "이에 가도에게 명하여 그림을 그리게 하였다(於是令可度作圖)"라고 밝혔고, 하연(河演)은 "지곡(池谷, 안견의 본관)의 솜씨 진정 훌륭함을 알겠네(也知池谷意尤眞)"라고 읊었으며, 최수(崔脩)는 "가도의 그림 솜씨가 정녕 이렇게도 핍진하단 말인가(畫手如今可度賢)"라고 감탄하였는바,[24] 모두 안견이 〈몽유도원도〉를 그렸음을 밝혔다. 이와는 대조적으로 〈몽유도원도〉보다 5년 전에 그려진 〈비해당소상팔경도〉의 경우에는 아무도 안견을 그 작가로 분명하게 적지 않았다. 없어진 그림에는 혹시 〈몽유도원도〉의 경우처럼 안견의 서명과 도인이 되어 있었을 가능성이 있다고 유추되지만 현재로서는 입증할 길이 없다. 찬시들 중에 안견의 이름이나 자호(字號)가 마땅히 언급되었음 직하지만 아무곳에도 보이지 않는다. 그 이유를 이곳에서 단정하기는 어렵지만 아마도 안견이 사회적 신분이 높지 않았던 화원으로서 직업화가였고, 〈비해당소상팔경도〉를 제작하였던 1442년경에는 뛰어난 실력과 큰 명성에도 불구하고 아직 거장으로서의 권위는 5년 뒤 〈몽유도원도〉를 그렸던 1447년처럼 높지는 못하였기 때문이 아니었을까 추측된다. 그렇다면 안견은 〈비해당소상팔경도〉를 그린 1442년부터 〈몽유도원

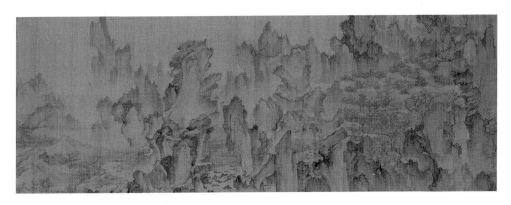

참고도판 9b 안견, 〈몽유도원도〉, 1447년, 비단에 채색, 38.7×106.5cm, 덴리대학 중앙도서관 소장

도)를 제작한 1447년 사이에 불후의 거장으로서의 위상을 확립하였을 가능성이 지극히 크다고 믿어진다.

지금은 전해지지 않는 〈비해당소상팔경도〉를 이제까지 살펴본 것처럼 안견이 그렸다고 인정한다면 그 화풍도 역시 당연히 안견의 화풍이었을 것이 분명하다고 보아야 마땅하다. 그렇다면 그 화풍은 1447년에 그려진 〈몽유도원도〉에서 볼 수 있는 것처럼 북송대 최고의 화원이었던 곽희(郭熙)의 화풍을 토대로 스스로 발전시켰던 정교하고 섬세하면서도 힘차고 기(氣)가 들어가 있는 안견 특유의 화풍이었을 것이다(참고도판 9b). 붓을 잇대어 써서 그 흔적이 일일이 드러나지 않도록 구사한 필법, 산의 밑동에 표현된 빛의 조광효과(照光效果), 게의 발톱 같은 해조묘(蟹爪描)의 수지법(樹枝法, 나무와 나뭇가지를 그리는 방법), 변화가 큰 구륵법(鉤勒法, 형태의 윤곽을 선으로 표현하는 방

102 참조.
24 안휘준·이병한, 위의 책, p. 166, 184, 291 참조.

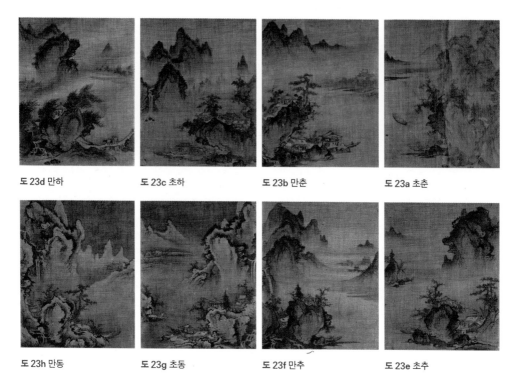

도 23d 만하　　　도 23c 초하　　　도 23b 만춘　　　도 23a 초춘

도 23h 만동　　　도 23g 초동　　　도 23f 만추　　　도 23e 초추

도 23a~23h 전 안견, 〈사시팔경도〉, 견본수묵, 각 35.2×28.5cm, 국립중앙박물관 소장

법), 산을 구름처럼 표현하는 운두준법(雲頭皴法) 등의 기법들이 자유롭게 구사되었을 것이다.[25] 또한 안견의 전칭(傳稱) 작품인 국립중앙박물관 소장의 〈사시팔경도(四時八景圖)〉에서 간취되는 특징들, 이를테면 무게가 그림의 한쪽 종반부(縱半部)에 쏠려 있고 근경의 언덕과 원경의 주산(主山)이 단(段)을 이루는 편파이단구도(偏頗二段構圖), 경군(景群)들이 따로따로 떨어져 있으면서도 전체적으로 시각적 통일성을 이루는 조화로운 구성, 경군들 사이에 넓은 수면과 안개 낀 모습을 구사하여 공간과 여백을 확대시키는 공간개념 등이 일관되게 표현되

었을 것이다(그림 23a~23h).[26]

특히 8경은 좌우로 둘씩 둘씩 짝을 지어 한눈에 두 장면을 볼 수 있도록 하는 그림의 배열도 지켰을 것이다. 즉 오른쪽에는 오른쪽 종반부에 무게가 주어진 그림을, 왼쪽에는 왼쪽 종반부에 무게가 실린 그림을 서로 마주보게 배치하여 좌우 대칭을 이루도록 하면서 두 그림이 만나는 부분의 공간은 결과적으로 두 배로 넓어보이게 하는, '두 그림 짝짓기'와 '좌우균형잡기'의 방법이 수많은 각종 팔경도들의 경우에서와 마찬가지로 준수되었을 것이 분명하다. 결국 〈비해당소상팔경도〉는 전 안견의 작품인 〈사시팔경도〉에 보이는 구도와 구성 및 공간개념, 구륵법, 수지법, 옥우법(屋宇法) 등 각종 기법들과 〈몽유도원도〉에서 간취되는 섬세하고 정교한 필묵법(筆墨法)을 결합한 고도로 다듬어지고 세련된 모습의 걸작이었을 것으로 믿어진다. 수묵을 위주로 하면서 담채를 곁들였을 가능성도 매우 높다.

2) 팔경도의 형태와 순서

〈비해당소상팔경도〉는 무슨 바탕 재료에 그려졌고, 어떤 형태로 장황(표구)되었으며, 여덟 장면은 어떠한 순서로 배열되어 있었는지도 궁금한 사항이 아닐 수 없다. 먼저 바탕재료가 비단이었는지 아니면 찬시들의 경우에서 보듯이 종이였는지가 관심을 끈다. 이에 대해서는 찬시들에서 그 실마리를 얻을 수 있다. 이와 관련하여 하연은 "한 척

25 위의 책, p. 128, 131 참조.
26 임재완, 앞의 책, pp. 138~140 ; 안휘준, 앞의 책(2003), pp. 380~389 참조.

비단에 오묘한 변화의 솜씨(尺縞妙化工)", 정인지는 "옥축·생초에 팔경이 새로운데(玉軸生絹八景新)", 조서강은 "수폭의 생초 위에(數幅生絹上)", 안지는 "한 폭의 비단에 옮기니 황홀하다(一幅鮫綃恍惚移)", 유의손은 "팔경이 비단 한 폭에 삼연하다(八景森然綃一幅)"라는 구절에 이어서 "아계에서 만든 한 척의 흰 비단에 마음껏 그리는가(掃却蛾溪尺素紈)", 김맹은 "가벼운 비단에 참담히 바람과 연기가 감돈다(輕綃慘淡生風煙)"라고 읊어,[27] 바탕재료가 종이가 아닌 비단이었음을 알 수 있다. 다만 하연은 호(縞), 정인지와 조서강은 생초(生綃), 안지는 교초(鮫綃), 유의손은 초(綃)와 하얀 환(素紈), 김맹은 가벼운 초(輕綃)라고 불러 약간씩 차이가 있지만 흰 비단을 지칭한다는 점에서는 공통된다고 하겠다. 결국 〈비해당소상팔경도〉, 즉 그림은 비단에 그려졌음이 분명하다.

이는 모든 찬시들이 종이에 쓰여진 것과 차이를 드러낸다. 즉 그림은 비단에 그려졌고 찬시는 종이에 쓰여졌던 것이다. 옅은 회색의 종이에 가로 세로의 선을 그어 칸을 만들고 한 줄에 열 자씩 깔끔한 해서체로 단정하게 써넣은 만우의 찬시를 제외한 모든 시문들은 금점들이 여기저기 찍혀 있는 같은 종류의 중국제 금전지(金箋紙)에 쓰여져 있다.[28]

그러면 비단에 그려진 그림은 애당초에 어떠한 형태를 지니고 있었을까가 주목된다. 현재의 시첩처럼 첩으로 꾸며져 있었을까 아니면 두루마리로 되어 있었을까? 그 답은 두루마리였음이 찬시들 이곳 저곳에서 확인된다. 안숭선이 "두루마리를 펼쳐서 보니 생각은 끝이 없고(展卷萬目思不窮)"라고 읊은 것이나 천봉 만우가 "저하(안평대군)의 손안에 들어 있는 두루마리(邸下手中卷)"라고 노래한 사실이나 이

영서가 서문에서 '마침내 그 시를 모사하도록 명을 내리고 그 경치를 그리게 하고는 그 두루마리를 팔경시라 하였다(遂令塙其詩 畫其圖 以名其卷曰八景詩)"라고 한 언급에서도[29] 첩이 아닌 권(卷), 즉 두루마리로 되어 있었음이 드러난다.

그런데 여덟 장면으로 이루어진 소상팔경도가 어떻게 연결되어 있었는지는 명확하지 않다. 한 가지 분명한 것은 오른쪽에서 왼쪽으로 제1의 장면부터 제8의 장면까지 이어졌을 것이라는 점이다. 아마도 옆으로 기다란 한 폭의 비단에 오른쪽부터 왼쪽을 향하여 제1폭부터 제8폭까지가 그려져 있었을 것으로 믿어진다. 이와 관련하여 유의손이 "팔경이 비단 한 폭에 삼연하다(八景森然絹一幅)"라고 읊은 점이나 박팽년이 "팔경은 장기를 다투며 제각기 뽐내는데 한꺼번에 거두어 눈 앞에 펼치니 삼엄하도다(八景爭長各偃蹇一時收拾森在前)"라고 노래한 점이 이를 뒷받침해 준다.[30] 그러나 여덟 장면 또는 여덟 폭이 틈새 없이 전부 붙은 모습은 아니었을 것이다. 각 폭과 폭 사이에는 각 장면을 구분지어 주는 여백이 마련되어 있었을 것으로 추측된다. 신숙주가 그의 문집인 『보한재집』의 「화기」에서 안평대군이 소장하고 있던 안견의 작품들을 열거하면서 모두에 〈팔경도(八景圖)〉 각일(各一), 즉 각각 1점씩이라고 기록한 것은 이러한 추측이 무리가 아님을 시사한다.

그러면 8경의 순서는 어떠했을까, 즉 8경이 어떤 순서로 배열되

27 위의 글, p. 240, 242, 245, 249, 250, 256 참조.
28 임재완, 앞의 글, p. 263 참조.
29 위의 글, p. 247, 257, 235 참조.
30 위의 글, p. 249, 252 참조.

었었을까가 궁금하지 않을 수 없다. 이와 관련해서는 먼저 비해당 안평대군의 소상팔경도 제작의 계기가 된 남송 영종의 소상팔경시가 주목된다.《동서당집고법첩》2권에 실려 있는 영종의 소상팔경시 글씨는 ① 산시청람(山市晴嵐)[관동(關東)], ② 연사만종(煙寺晚鐘)[동원(董源)], ③ 어촌만조(漁村晚照)[거연(巨然)], ④ 원포만귀(遠浦晚歸)[이당(李唐)], ⑤ 소상야우(瀟湘夜雨)[왕반(王班)], ⑥ 평사안낙(平沙雁落)[혜숭(惠崇)], ⑦ 동정추월(洞庭秋月)[허도녕(許道寧)], ⑧ 강천모설(江天暮雪)[범관(范寬)]로 이루어져 있다. 이를 통해서 보면 중국의 다른 소상팔경도나 시와는 달리 계절에 의거한 짜임새 있는 순서를 지니고 있고 우리나라 조선왕조 초기의 소상팔경도들의 순서와 대단히 비슷함을 알 수 있다. 따라서 조선 초기와 중기의 안견파 소상팔경도들의 순서는 이 남송 영종의 소상팔경시의 순서로부터 영향을 받았을 가능성을 배제할 수 없다고 생각된다. 이러한 점에 있어서도 남송 영종의 영향을 받은 비해당 안평대군의 소상팔경도는 조선 초기 안견파의 소상팔경도는 물론 그 이후의 우리나라 소상팔경도의 전개에 있어서 막중한 의의를 지니고 있다고 하겠다. 또한 범관, 허도녕, 이당 등 11~12세기 송대의 화가들만이 아니라 관동, 동원, 거연 등 10세기에 활약한 오대(五代) 화가들의 작품을 남송의 영종이 시로 노래하고 글씨로 써서 남겼던 사실을 보면 소상팔경의 기원은 송적이 활약한 북송대를 넘어서 10세기 초 오대까지도 올라갈 가능성이 매우 높다고 믿어진다. 8경이 하나의 세트를 이루게 된 것은 아직 10세기 초 오대를 거슬러 올라간다고 단정할 수 없지만 소상의 경치를 부분부분 그리게 된 것은 늦어도 그때부터라고 보아도 좋을 듯 하다.

　　다음으로 주목되는 것은 안견의 작품으로 잘못 전칭되고 있는 필

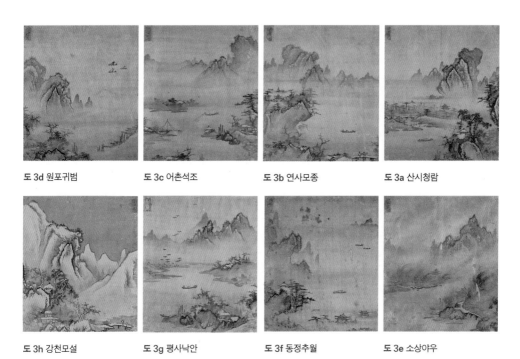

도 3d 원포귀범　　　도 3c 어촌석조　　　도 3b 연사모종　　　도 3a 산시청람

도 3h 강천모설　　　도 3g 평사낙안　　　도 3f 동정추월　　　도 3e 소상야우

도 3a~3h 필자미상, 〈소상팔경도〉, 조선 초기 16세기 초, 견본수묵, 35.4×31.1cm, 국립중앙박물관 소장

자미상의 국립중앙박물관 소장 〈소상팔경도〉 화첩이다(도 3a~3h).[31] 이 화첩의 순서는 20세기에 새로 표구하는 과정에서 〈어촌석조〉와 〈소상야우〉의 순서가 서로 뒤바뀐 바 있다 이를 바로잡은 순서는 우측에서 좌측의 방향으로 ① 산시청람, ② 연사모종, ③ 어촌석조, ④ 원포귀범, ⑤ 소상야우, ⑥ 동정추월, ⑦ 평사낙안, ⑧ 강천모설의 순이다. 이러한 순서는 앞서 소개한 남송 영종의 순서와 ⑥과 ⑦만 바뀌었을 뿐 대체로 동일함을 알 수 있다. 또한 일본의 승려 손카이(尊海)가

31　안휘준, 앞의 책(2003), pp. 390~400; 안휘준·이병한, 앞의 책, pp. 140~141 참조.

1539년에 내조했다가 구해간 이츠쿠시마(嚴鳥)의 다이간지(大願寺) 소장 〈소상팔경도〉 병풍의 경우에도 ③과 ④의 순서만 부분적으로 바뀌었을 뿐 대부분의 순서는 그대로 유지되었음이 확인된다.[32] 지금은 전해지고 있지 않는 안견의 그림인 비해당 안평대군 소상팔경도의 순서, 구도와 구성, 공간개념, 도상적 특징 등을 이해하기 위해서는 연대가 90~100년 정도 뒤지기는 하지만 국립중앙박물관 소장의 이 〈소상팔경도〉를 주시할 필요가 있다.

국립중앙박물관의 〈소상팔경도〉는 구도와 구성, 공간개념, 기타 여러 가지 점에서 앞서 소개한 국립중앙박물관 소장의 〈사시팔경도〉와 상통한다. 다만 1530년대에 크게 유행한 단선점준(短線點皴)이 시대적 차이를 말해줄 뿐이다.[33] 두 작품 모두 안견파의 작품들이어서 안견 화풍의 전통을 이어받았음을 쉽게 알 수 있다. 이상의 모든 것을 종합하여 보면 안견이 그린 〈비해당소상팔경도〉의 화풍은 안견의 유일한 진작인 〈몽유도원도〉와 안견의 작품으로 전칭되고 있는 국립중앙박물관 소장의 〈사시팔경도〉에서 확인되는 화풍과 유사하였다고 믿어지며, 팔경의 순서 및 각 장면의 도상적인 특징들은 안견파의 그림인 국립중앙박물관 소장의 〈소상팔경도〉와 큰 차이가 없었을 것으로 추정된다. 즉 8경의 순서와 대체적인 구도 및 도상적인 특징은 국립중앙박물관 소장 〈소상팔경도〉(도 3a~3h)와 큰 차이가 없으면서 필묵법 등의 화풍은 국립중앙박물관 소장 〈사시팔경도〉(도 23a~23b)와 매우 비슷했을 것으로 믿어진다. 곧 안견이 그린 〈비해당소상팔경도〉는 국립중앙박물관 소장의 이 두 작품들을 결합해 놓은 것 같지 않았을까 추측된다.

3) 작품 전체의 배열 순서

〈비해당소상팔경도〉와 찬시 등 모든 작품들이 어우러진 전체의 두루마리는 어떤 순서로 어떻게 배열되고 장황되어 있었을까가 마지막 의문으로 떠오른다. 우선 안견의 〈소상팔경도〉 그림이 먼저 완성되고 찬시들이 지어졌는지, 아니면 반대로 찬시들이 먼저 지어지고 그 다음에 그림이 그려졌는지가 궁금하게 여겨진다. 이와 관련해서 찬시들이 참고 된다. 하연, 김종서, 정인지, 조서강, 강석덕, 안지, 안숭선, 남수문, 신석조, 유의손, 최항, 박팽년, 신숙주, 윤계동, 김맹, 천봉 만우 등 대부분의 문인들이 지은 찬시들 중에는 완성된 소상팔경도를 보고 난 후에 시를 지었음을 시사하는 내용이 자주 눈에 띈다. 이영서의 서문은 그림과 찬시들이 모두 완성된 뒤에 안평대군의 지시를 받고 그 전말을 전하기 위해 맨 마지막으로 쓰여졌던 것을 알 수 있다. 안평대군이 5년 뒤인 1447년 〈몽유도원도〉를 제작했을 때 그 제기(題記)를 썼듯이 이 〈비해당소상팔경도〉의 경우에도 자신이 직접 서(敍)를 썼어야 함에도 불구하고 어쩐 일인지 이영서에게 자신의 일을 떠넘겼던 것이다. 아마도 앞서 이미 언급한 대로 20대의 젊은 왕자가 쓰기에는 부담스럽다고 생각한 겸양지덕 때문이었을지도 모른다. 어쨌든 이영서의 글은 맨 마지막에 쓰였을 가능성이 높다. 찬시들 중에서 맨 끝에 덤으로 보태진 듯한 승려시인 천봉 만우의 찬시도 이영서의 글보다는 앞서서 쓰여진 것이 이영서의 글에 의하여 확인된다.

32 안휘준, 『한국회화의 전통』(문예출판사, 1988), pp. 190~98 참조.
33 단선점준에 관하여는 안휘준, 앞의 책(2003), pp. 429~450 참조.

이러한 점들을 모두 고려하여 〈비해당소상팔경도〉 두루마리 본래의 전체 순서를 재구성해 본다면 대체로 다음과 같지 않았을까 추측된다. 우측으로부터 좌측을 향하여 배열된 순서를 의미한다. 〈몽유도원도〉 권(卷)이 많은 참고가 된다.

1. 안평대군이 자필로 "瀟湘八景詩"라고 쓴 행서체의 제첨(題簽)
2. 안견이 그린 〈소상팔경도〉 여덟 장면(혹은 송 영종의 소상팔경시)
 ① 산시청람
 ② 연사모종
 ③ 어촌석조
 ④ 원포귀범
 ⑤ 소상야우
 ⑥ 동정추월(혹은 평사낙안)
 ⑦ 평사낙안(혹은 동정추월)
 ⑧ 강천모설
3. 송 영종의 소상팔경시(혹은 안견이 그린 소상팔경도 여덟 장면)
4. 이인로의 시
5. 진화의 시
6. 하연의 시
7. 김종서의 시
8. 정인지의 시
9. 조서강의 시
10. 강석덕의 시
11. 안지의 시

현재는 앞서도 언급했듯이 첩(帖)으로 꾸며져 있고 많은 변화를 겪어 본래의 순서와 모습이 많이 달라져 있다. 참고로 적어 보면 ① 중국인 옹정춘(翁正春, 1552~1626)이 쓴 〈해우기관(海宇奇觀)〉이라는 제서, ② 이영서의 서(敍)에 이어서 ③ 이인로, ④ 진화, ⑤ 하연, ⑥ 김종서, ⑦ 정인지, ⑧ 조서강, ⑨ 강석덕, ⑩ 안지, ⑪ 안숭선, ⑫ 이보흠, ⑬ 남수문, ⑭ 신석조, ⑮ 유의손, ⑯ 최항, ⑰ 박팽년, ⑱ 성삼문, ⑲ 신숙주, ⑳ 윤계동, ㉑ 김맹, ㉒ 만우의 시문 순으로 되어 있다. 임창순 소장이 보기 전에는 첩의 표지에 성당(惺堂) 김돈희(金敦熙, 1871~1936)가 〈비해당소상팔경시권(匪懈堂瀟湘八景詩卷)〉이라고 쓴 제첨이 붙어 있었던 모양이나 현재는 다른 글씨로 대체되어 있다.

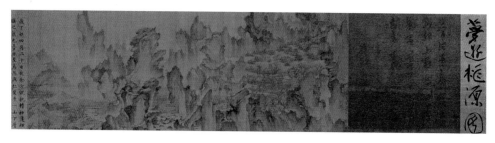

참고도판 10 〈몽유도원도〉 권의 장황(표구) 상태. 우로부터 좌로 1. 〈몽유도원도〉 제액(안평대군 필), 2. 안평대군의 시문(1450년), 3. 안견의 〈몽유도원도〉, 4. 안평대군의 제기 서두

이영서의 서는 본래 맨 끝에 있던 것을 임창순 선생이 새로 표구를 맡기면서 맨 앞으로 옮긴 것이다.[34] 그러나 그림과 찬시들의 제작 순서를 고려하면 본래 맨 끝에 붙어 있던 것이 합리적이라고 볼 수 있다.

이 〈비해당소상팔경도〉와 찬시들은 장황 형태와 구성, 참여자들의 위상, 그 기념비적 성격 등 여러 면에서 〈몽유도원도〉와 비슷하게 상통한다고 하겠다.

5. 맺음말

이제까지 1442년(세종24년)에 비해당 안평대군이 주도하여 만들어진 〈비해당소상팔경도〉의 이모저모를 다각적인 측면에서 살펴보았다. 현재는 전해지지 않는 그림에 관하여 당시에 쓰인 찬시들과 기타 기록들, 5년 뒤인 1447년(세종 29년)에 역시 안평대군의 주도하에 제작된 〈몽유도원도〉를 비롯한 조선 초기의 그림들을 참고하면서 그 제작 경위와 배경 및 내역을 고찰하였다.

그 결과 〈비해당소상팔경도〉와 그 찬시들이 제작된 데에는 안평대군을 중심으로 한 세종조 문화의 여러 가지 경향들이 배경으로 작용하였다고 믿어진다. 상고주의나 고전주의적 입장에서의 송대 문화의 수용, 전대인 고려시대 문화의 계승, 세종조에 풍미했던 문치주의적 경향과 풍류, 시와 그림을 같은 예술로 보는 시화일률사상의 반영, 소상팔경을 세상에서 가장 아름다운 이상적인 곳으로 보는 이상경의 구현 등이 복합적으로 작용하고 또 반영되었던 것으로 보인다.

〈비해당소상팔경도〉를 그린 화가가 당시 최고의 화원이었던 안견일 것으로 막연하게 여겨졌었으나 여러 찬시들의 내용을 검토한 결과 안견이 틀림없다는 결론을 얻게 되었다. 또한 8경의 순서는 남송 영종의 소상팔경시 순서와 동일하거나 유사하였을 것으로 믿어진다. 이는 새로 밝혀진 성과로 보아야 마땅할 듯하다. 그리고 그 작품의 화풍은 안평대군이 주도하고 안견이 그린 〈몽유도원도〉, 안견의 작품으로 전칭되고 있는 국립중앙박물관 소장의 〈사시팔경도〉, 안견의 작품으로 잘못 전칭되었지만 16세기 전반의 안견파 그림인 〈소상팔경도〉(국립중앙박물관 소장) 등과 비교하여 그 본래의 원형을 추정하였다. 끝으로 남송 영종의 팔경시, 고려시대의 이인로와 진화의 시, 조선 초기 세종조의 18편의 찬시와 이영서의 서, 안견의 그림을 포함한 전체 두루마리의 구성 및 배열 순서 등도 추정해 보았다. 이러한 고찰을 통하여 우리나라 역사상 소상팔경과 관련하여 가장 중요하고 성대했던 작례(作例)를 여러 가지 면에서 좀더 구체적으로 파악하게 되었다.

34 임창순, 앞의 글, p. 264 참조.

이 〈비해당소상팔경도〉와 찬시들은 머리말에서도 지적하였듯 세종조의 시·서·화가 어우러진 삼절의 종합적이고 기념비적인 작품으로서, 〈몽유도원도〉권과 함께 가장 주목을 요하는 문화적 업적인 것이다. 그것은 비단 회화사·서예사·시문학사의 측면에서만이 아니라 중국문화의 수용과 한국적 재창출, 왕실과 사대부 계층을 중심으로 한 고급문화의 형성과 저변화 등 우리나라 문화사 연구의 대표적 사례로서도 주목을 요한다.

안견이 그린 이 〈비해당소상팔경도〉는 조선 초기는 물론 중기 이후로도 소상팔경도의 전개에 화풍, 8경의 순서 및 도상(圖像) 등에 있어서 범본으로 작용하여 큰 영향을 미쳤을 것이라는 점도 가볍게 여길 수 없을 것이다.

III

국립중앙박물관 소장의 〈소상팔경도〉

1.

'소상팔경(瀟湘八景)'이라는 화제(畫題)는 북송의 송적(宋迪)에 의해 확립된 것으로 알려져 있는데 우리나라에는 고려시대에 전해져, 늦어도 13세기경부터는 시나 그림의 소재로 빈번하게 사용되었다. 고려시대를 이은 조선시대에도 초기부터 '소상팔경'을 소재로 한 그림이 자주 그려졌고, 또 이에 착안한 듯 '송도팔경(松都八景)', '한양팔경(漢陽八景)'을 비롯한 여러 가지 팔경도가 생겨나게 되었다.[1]

현재 남아 있는 조선왕조 초기의 대표적인 소상팔경도로는 일본 다이간지(大願寺) 소장의 병풍과 이곳에서 소개하고자 하는 국립중앙박물관 소장의 화첩이 있다. 소상팔경이 우리나라에서 시와 그림의 소재로서 다루어진 몇 가지 예와 1539년에 일본 승려 손카이(尊海)

1 安輝濬,「韓國의 瀟湘八景圖」,『韓國繪畫의 傳統』, 文藝出版社, 1988, pp. 162~249 참조.

가 가져간 다이간지 소장의 〈소상팔경도〉 병풍에 관해서는 이미 대체적인 고찰을 해 본 바 있으므로[2] 이곳에서는 국립중앙박물관 소장의 〈소상팔경도〉(도 3a~3h) 화첩에 관해서만 자료로서 간략히 살펴보고자 한다.

이 〈소상팔경도〉 화첩은 국립중앙박물관 소장의 또 다른 화첩인 〈사시팔경도(四時八景圖)〉(도 23a~23h)와 함께 안견(安堅)의 작품으로 전칭되고 있으나,[3] 이는 뒤에 논하는 바와 같이 잘못된 것으로 믿어진다.

그러면 이 〈소상팔경도〉 화첩의 상태, 양식적 특색, 연대 등에 관하여 대충 적어 보기로 하겠다.

2.

국립중앙박물관 소장의 화첩 〈소상팔경도〉는 비단에 그려진 수묵화로서 박락이 많이 나 있다. 또 화첩이 책자처럼 완전히 접혀 있던 상태에서 왼편 하단부의 귀퉁이를 좀이 꿰뚫어 쏠았던 관계로 각 폭의 한쪽 아래 구석이 눈에 띄게 상해 있다. 뒤에 지적하는 바와 같이 이 화첩 그림들의 배열에는 부분적으로 잘못이 발견되나 우선 현재의 순서에 따라 각 폭의 명칭과 그 확인 근거를 적어 보기로 하겠다.

① 산시청람(山市晴嵐): 중경에 뿌연 아지랑이가 짙게 끼어 있고 그 속에 산시(山市)의 모습이 드러나고 있다(도 3a).

② 연사모종(煙寺暮鐘): 불사(佛寺)의 건물들과 탑이 중경의 연무

(煙霧) 속에 자태를 보이고 있고 근경의 다리 위에는 여행에서 돌아오는 인물들이 보인다(도3b).

　③ 소상야우(瀟湘夜雨): 비바람이 몰아치고 사방이 어두워 보인다(도3e).

　④ 원포귀범(遠浦歸帆): 근경의 해안에는 정박한 배들의 모습이 보이고 원경에는 귀항하는 돛단배들이 바다 위에 떠 있다(도3d).

　⑤ 평사낙안(平沙落雁): 강안(江岸)의 사구(沙丘)에 몰려 있거나 내려앉는 기러기 떼가 보인다(도3g).

　⑥ 동정추월(洞庭秋月): 넓은 호수에 배들이 여기저기 떠 있고, 가을다운 스산함이 느껴진다(도3f).

　⑦ 어촌석조(漁村夕照): 강에서 고기잡이하는 어부들과 정박된 배들의 모습이 보이고 마을에는 저녁 노을이 깃들어 있다(도3c).

　⑧ 강천모설(江天暮雪): 하얀 눈이 덮인 온 누리에 어둠이 깃들어 있다. 또 활엽수들은 앙상한 가지만 남아 있다(도3h).

　소상팔경도 중에서 '동정추월'의 그림에는 호수 위에 떠 있는 배와 더불어 하늘에 떠 있는 달을 그려 넣는 것이 통례인데 국립중앙박물관 소장 〈소상팔경도〉 화첩의 '동정추월'에는 달의 모습이 보이지 않고 있다(도3f). 이것은 아마도 후대의 표구 과정에서 달이 그려진 상단부의 하늘이 다른 화폭들의 상단부와 함께 일률적으로 어느 정도 잘려 나간 데에 원인이 있는 것이 아닐까 추측된다. 앞에서도 표구된

2　Hwi-Joon Ahn, "Two Korean Landscape Paintings of the First Half of the 16th Centuiy", *Korea Journal*, Vol. 15, No. 2(February, 1975), pp. 36~40.

3　안휘준, 『한국회화사 연구』(시공사, 2000), 제3장 「안견 전칭의 〈사시팔경도〉」 참조.

순서에 따라 간략하게 확인했던 바와 같이 동정추월에 달이 안 보이는 것 이 외에는 이 화첩의 화폭 모두가 소상팔경의 전형적인 도상을 보여주고 있는 것이다. 따라서 이 화첩을 소상팔경도라고 지칭하는 것은 매우 타당한 일이라 하겠다.

그런데 이 여덟 폭의 그림들 중에서 ①~⑥은 하나의 화책(畫冊)으로 표구되어 있었고, ⑦과 ⑧은 안견의 것이라 전칭되는 화첩인 〈사시팔경도〉의 말미에 붙어 있었다.⁴ 따라서 〈소상팔경도〉 화첩은 여섯 폭으로 되어 있었고 반면에 〈사시팔경도〉 화첩은 열 폭으로 되어 있었다. 이것은 표구할 때의 잘못에서 연유한 것이 분명하다. 〈사시팔경도〉의 말미에 붙어 있었던 ⑦과 ⑧은 화풍이나 필법으로 보아 ①~⑥의 그림들과 동일인에 의해, 같은 시기에 그려진 작품임이 틀림없다. ①~⑧까지의 그림들은 비단 화풍뿐만 아니라 재료, 규격, 그리고 그림 위편의 한쪽 구석에 판독이 불가능한 장방형 인장을 따로 찍어서 붙인 모습과 하단부 한쪽 구석에 좀이 먹은 상태까지도 모두 동일하다. 이러한 몇 가지 사실로 미루어 보면 ⑦과 ⑧도 본래 ①~⑥까지의 그림들과 함께 하나의 동일한 화책으로 되어 있었던 것이 확실하다.

이 〈소상팔경도〉 화첩이 또 다른 화첩 〈사시팔경도〉와 이렇게 섞이게 된 것은 두 화첩이 모두 구(舊) 덕수궁미술관 소장으로 들어오기 이전에 같은 사람에 의해 수장되었던 때문이라고 생각된다. 국립중앙박물관 유물과의 카드에 의하면 〈소상팔경도〉 화첩과 〈사시팔경도〉 화첩은 같은 분류번호(德 3144)를 지니고 있었고, 명치(明治) 44년(1911) 12월 6일 일본인 구라다 도시스케(倉田敏助)로부터 200원에 구입한 것으로 되어 있다. 또 〈소상팔경도〉 화첩의 겉표지에는 '안가도

산수첩십육폭(安可度山水帖十六幅)'이라 쓰여져 있다. 여기서 16폭이란 물론 이 〈소상팔경도〉 8폭과 〈사시팔경도〉 8폭을 합쳐 일컫는 것이 분명하다.

이 〈소상팔경도〉 화첩이 이처럼 안견 전칭의 〈사시팔경도〉와 섞이게 된데다가 그 구도나 공간 처리 등 대체적인 화풍이 서로 비슷하여 전자도 후자와 마찬가지로 안견의 작품으로 잘못 전칭되게 된 것이라 볼 수 있다. 그러나 뒤에 살펴보듯이 〈소상팔경도〉 화첩은 필묵법이나 준법 등으로 보아 〈사시팔경도〉보다는 시대가 내려가는 16세기 초의 작품으로 인정되는 것이다.

이 〈소상팔경도〉의 앞에서 기록한 ①~⑥까지의 순서는 현재 표구되어 있는 대로 확인해 본 것으로 일본 다이간지 소장의 〈소상팔경도〉(도 5a~5i) 병풍과는 그 순서가 일부 맞지 않는다. 대체로 '소상팔경'의 경우 맨 처음의 '산시청람'과 맨 마지막의 '강천모설'은 고정되지만 그 중간의 순서는 화가나 시인에 따라 약간씩 바뀌어 그려지거나 읊어졌다. 그러나 우리나라의 경우, 몇몇 예외를 제외하면 대체로 일본 다이간지 소장 〈소상팔경도〉 병풍에 드러나는 순서를 따르는 것이 상례였다. 대개 계절의 변화에 맞추어 봄·여름·가을·겨울에 해당하는 장면들이 순서에 따라 두 폭씩 좌우대칭을 이루도록 배치되는 것이 관례였다. 이에 의거하여 보면 이 국립중앙박물관 소장 〈소상팔경도〉의 순서는 부분적으로 잘못되어 있음이 확인된다. 예를 들어 ⑦의 '어촌석조'는 겨울 장면인 ⑧의 '강천모설'과 대를 이루

4 국립중앙박물관 이원복 미술부장의 전언에 의하면 근년 ⑦과 ⑧을 ①~⑥과 함께 하나의 화첩으로 바로잡아 재표구하였다고 한다. 그러나 그림의 순서는 그대로이다.

고 있으나 ⑦의 자리에는 ⑤의 '평사낙안'이 와야 하며 '어촌석조'는 ④의 '원포귀범'과 짝을 이루어야 옳다. ③의 '소상야우' 장면도 ⑥의 '동정추월'과 대를 이루어야 합당하다. 이처럼 잘못된 순서를 바로잡 아 재정리해 보면 다음과 같다.

(1) 산시청람(도3a)

(2) 연사모종(도3b)

(3) 어촌석조(도3c)

(4) 원포귀범(도3d)

(5) 소상야우(도3e)

(6) 동정추월(도3f)

(7) 평사낙안(도3g)

(8) 강천모설(도3h)

(1)과 (2)는 봄, (3)과 (4)는 여름, (5)와 (6)은 가을, (7)과 (8)은 겨 울 장면으로 볼 수 있을 것이다. '소상야우'는 경우에 따라서 여름 장 면으로도 그려지고 가을 장면으로도 묘사되는데 이 화첩에서는 가을 장면으로표현되어 있다.

3.

이 〈소상팔경도〉 화첩의 그림들을 전체적으로 살펴보면, 안견의 작품 으로 전칭되는 〈사시팔경도〉를 비롯한 안견파화풍의 그림들과 같은

계통에 속함을 알 수 있다.

〈소상팔경도〉의 여덟 폭을 한 폭씩 떼어서 세로로 반을 접었다고 가정해 보면 모두 한쪽 종반부에 다른 쪽 종반부보다 훨씬 큰 무게가 주어져 있어서 아무래도 한편으로 기우는 듯한 느낌을 준다. 따라서 한 폭의 그림만으로는 구도상 불안정한 인상을 주고, 두 폭을 좌우로 마주 합쳐 놓아야 비로소 안정감 있는 좌우대칭의 구도를 나타내게 된다. 이러한 구도상의 특색은 안견의 작품으로 전칭되는 〈사시팔경도〉와 후대의 안견파 그림들에서 전형적으로 간취되고 있다.[5] 또 근경의 언덕과 후경의 주산(主山) 사이에 안개가 깔려 넓은 공간이나 거리를 시사하는 듯한 공간 개념도 〈소상팔경도〉 화첩의 그림들과 〈사시팔경도〉 화첩의 그림들 사이에 공통되는 점이다. 그러나 좀더 구체적으로 살펴보면 '원포귀범'(도3d)이나 '동정추월'(도3f)에서 보듯이 이 〈소상팔경도〉의 경우가 〈사시팔경도〉보다 공간이 더욱 확대되어 있음을 알 수 있다.

그리고 이 〈소상팔경도〉의 산이나 언덕들의 표면은 매우 특징적인 단선점준으로 처리되어 있는데,[6] 이러한 단선점준은 안견이 1447년에 그린 진작 〈몽유도원도〉(참고도판9b)나 그의 작품으로 전칭되는 〈사시팔경도〉(도23a~23h)에는 아직 나타나지 않고, 오히려 16세기의

5 안휘준, 『한국회화사 연구』(시공사, 2000), 제3장 「조선 초기 안견파 산수화 구도의 계보」 참조.

6 단선점준(短線點皴)이란 저자가 편의상 붙여 본 명칭으로서, 우리나라 16세기의 회화에서 종종 간취되는 일종의 준법을 일컫는다. 이 준법은 짧고 불규칙한 필선과 장삼각형(長三角形)에 가까운 일종의 점들로 이루어진 것으로 산이나 언덕, 또는 바위의 표면처리를 하는 데 이용되었고, 16세기에 전형적으로 발전하여 17세기 초까지도 유행되었다. 이 준법이 구사된 몇몇 작품들에 관하여는 안휘준, 『한국회화사 연구』(시공사, 2000), 제3장 「16세기 안견파 회화와 단선점준」 참조.

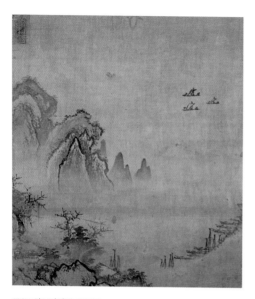

도 3d 원포귀범(遠浦歸帆)

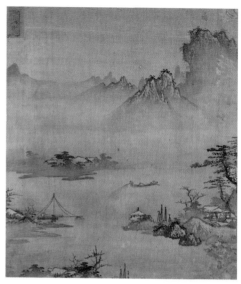

도 3c 어촌석조(漁村夕照)

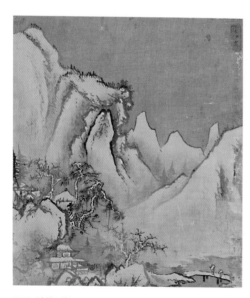

도 3h 강천모설(江天暮雪)

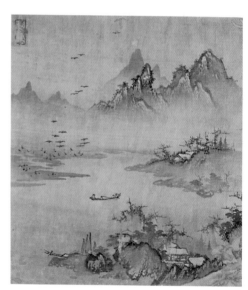

도 3g 평사낙안(平沙落雁)

도 3 필자미상(전 안견), 〈소상팔경도〉, 16세기 전반, 견본수묵, 각 폭 35.2×30.7cm, 국립중앙박물관 소장

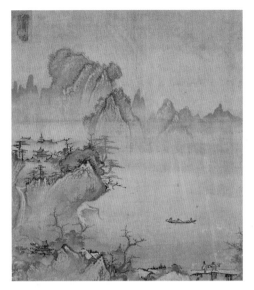

도 3b 연사모종(煙寺暮鐘)

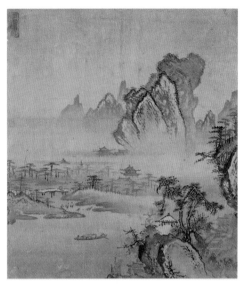

도 3a 산시청람(山市晴嵐)

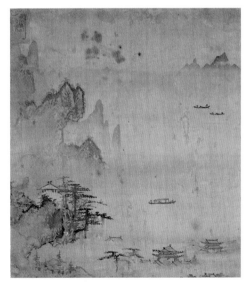

도 3f 동정추월 (洞庭秋月)

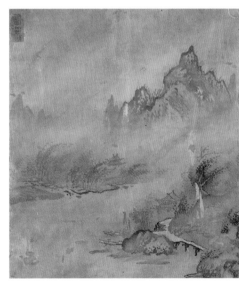

도 3e 소상야우(瀟湘夜雨)

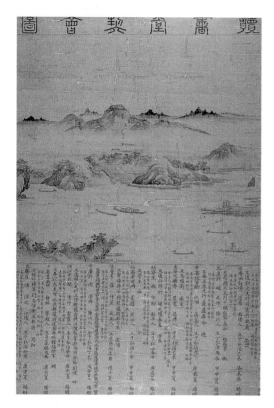

참고도판 11 필자미상, 〈독서당계회도〉, 1531년경, 견본담채, 91.5×62.3cm, 일본 개인 소장

작품들에서 종종 볼 수 있다 이 준법의 전형적인 모습은 16세기 전반에 형성되었다고 믿어지며 지금까지 알려진 그 대표적인 가장 오래된 예는 1531년경에 제작된 〈독서당계회도(讀書堂契會圖)〉(참고도판 11)에서 찾아볼 수 있다.

보다 확대된 공간 개념이나 전형적인 단선점준 등으로 판단하면, 이 〈소상팔경도〉는 역시 〈사시팔경도〉보다는 연대가 뒤지는 16세기 초의 그림으로 볼 수 있다. 따라서 안견의 작품으로 전칭되는 것은 타당하지 못하다고 하겠다.

 또한 이 〈소상팔경도〉는 '평사낙안'(도 3g)을 제외하고는 무게가 주어진 쪽이 전부 2단으로 구성되어 있어, 근경·중경·후경이 뚜렷이 3단을 이루는 일본 다이간지 소장의 〈소상팔경도〉 병풍의 구성과는 큰 대조를 이루고 있다. 즉 구도는 안견 전칭의 〈사시팔경도〉에 보다 근접하고 충실하다고 할 수 있다.

 그러나 이 〈소상팔경도〉나 다이간지 소장 〈소상팔경도〉, 양자 모두 한쪽 종반부에 무게가 치우쳐 있고 또 산이나 언덕의 표면 처리에는 단선점준이 주로 구사되고 있어 양식상 상통하고 있음을 보여준다. 따라서 국립중앙박물관 소장의 〈소상팔경도〉와 일본 다이간지 소장의 〈소상팔경도〉 병풍은 16세기 전반에 유행하였던 안견파화풍의 두 가지 유형의 구도를 보여준다고 할 수 있다. 구도상 전자는 안견의 작품으로 전칭되는 〈사시팔경도〉와 가까운 반면에 후자는 양팽손의 〈산수도〉(참고도판5)와 더욱 유사하다. 또 전자가 구도상 좀더 고식인 것을 감안하면 후자보다 다소 연대가 올라가리라 믿어진다. 그러면 이제 〈소상팔경도〉 화첩의 각 폭이 보여주는 화풍상의 특색을, 바로잡은 순서에 따라 고찰해 보기로 하겠다.

 먼저 제1폭인 '산시청람'은 근경에 해조묘의 소나무 한 쌍과 정자가 서 있는 안견파 특유의 언덕이 비스듬히 솟아 있고, 안개 낀 공간을 격하여 멀리 높은 주산이 보인다. 중경에는 연운 속에 누옥(樓屋)들과 소나무들이 들어 찬 산시(山市)가 자태를 드러내고 있다. 전체적으로 볼 때 구도가 우측 종반부에 편재하여 있으면서도 모든 경물들이 오른편 아래 방향으로부터 강한 대각선 운동을 이루며 반대편으로 멀어지고 있어서 조화된 구성의 묘를 나타낸다. 이에 따라 공간도 짙은 안개 속에 묻혀 대각선을 이루며 끝없이 전개되는 듯한 모습

이다.

또한 주산은 왼편으로 굽어져 있어, 앞으로 넘어질 듯 압도하는 안견 작품이라 전칭되는 〈사시팔경도〉 중의 '초동(初冬)'(도 23g)이나 '만동(晩冬)'(도 23h)에 보이는 주산과 큰 차이를 보인다. 이러한 차이는 구성과 공간의 처리에서도 잘 보인다. '산시청람'이 강한 대각선 운동과 무한히 전개되는 듯한 넓은 공간 처리를 보여주는 데 비하여, '초동'은 경물들이 비록 흩어져 있으면서도 꽉 짜여 조화된 구성을 이루고 있는 것이 특징이다. 이러한 차이는 두 작품들 사이의 시대적 격차를 말해 주는 것이라 하겠다.

'산시청람'과 '초동' 사이의 연대적 차이는 구성과 공간 개념에만 나타나는 것이 아니라 준법이나 필법에도 나타나 있다. 전자의 주산(主山)을 예로 살펴보면, 개별적이고도 뚜렷한 모습의 단선점준을 되풀이하여 표면 묘사를 하고 있는데 이는 앞에서도 언급하였듯이 16세기 전반부터 나타나는 기법인 것이다. 이에 비하여 15세기 중반이나 후반의 작품으로 믿어지는 〈사시팔경도〉의 산들에서는 이러한 단선점준들이 보이지 않고, 좀더 길고 꼬불꼬불한 가는 묘선들이 필요한 부분에만 불규칙하게 가해져 있다.

이 '산시청람'을 일본 다이간지 소장 〈소상팔경도〉의 '산시청람'(도 5b)과 비교해 보면, 전자가 눈길을 평원적으로 이끄는 데 비하여 후자는 점차 상승하는 듯한 고원적 삼단구도를 지니고 있는 차이가 엿보인다. 그리고 전자의 경우 산시가 다리로 이어져 있으나 후자에서는 그것이 성문과 성채로 바깥 세계와 구분되어 있어 대조를 나타낸다.

제2폭인 '연사모종'은 'ㄷ'자형을 이루는 구도를 지니고 있다. 근

경의 언덕과 다리가 수평을 이루고 있고 먼 산들이 또한 이와 평행하는 수평세를 형성하고 있는데, 중경의 경물들이 이들을 이어주듯 그 사이에 들어차 있다. 비스듬히 솟아오른 중경의 언덕 너머 둥근 공간 속에는 절의 지붕과 탑의 모습이 안개 속에 드러나 보이고, 근경의 다리 위에는 저녁 종소리를 들으며 나들이에서 돌아오는 선비와 시종의 모습이 보인다. 그리고 'ㄷ'자형으로 감싸인 넓은 수면 위에 떠 있는 한 척의 조각배가 유난히 시선을 끈다. 이 배는 수면으로 이어지는 공허한 넓은 공간에 생명을 부여하는 요체로 느껴진다. 이 밖에 적당히 열지어 늘어선 산들과 언덕들에는 전형적인 단선점준이 역력하다.

'연사모종'의 대체적인 구도는 양송당(養松堂) 김시(金禔)가 만력(萬曆) 갑신세(甲申歲, 1584)에 그린 〈한림제설도(寒林霽雪圖)〉(참고도판 12)에도 약간 변모된 모습으로 나타나 있다. 〈한림제설도〉는 중경을 가로지르는 다리 때문에 'E'자형 구도를 이루고 있는데, 이 다리가 중경이 아니고 근경에 위치했다면 양자 간의 유사성은 더욱 크게 느껴졌을 것이다. 이로 보면 연사모종의 구도가 반세기 뒤에도 추종되고 있었음을 알 수 있다.

이 '연사모종'을 일본 다이간지 소장 〈소상팔경도〉 병풍의 '연사모종'(도5c)과 비교해 보면, 후자가 대각선을 따라 상승하면서 멀어지는 좀더 복잡한 모습의 삼단구도를 보여준다. 즉 후자의 경우가 보는 이의 시각을 근경으로부터 후경으로 보다 효율적으로 유도한다. 그러나 안개에 묻힌 절의 건물들과 탑, 그리고 저녁 종소리를 들으며 귀가하는 여행자들의 모습은 두 그림에 모두 나타나고 있다.

제3폭인 '어촌석조'는 구도나 산의 묘사에 있어서 제7폭인 '평사

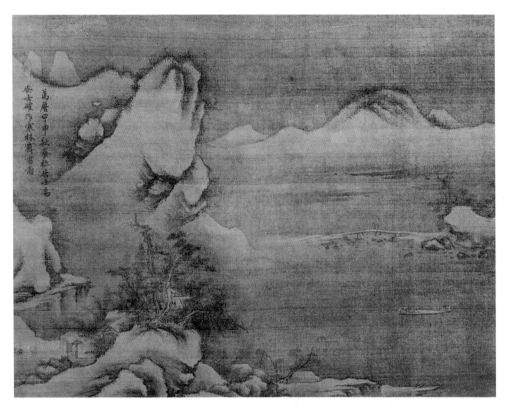

참고도판 12 김시, 〈한림제설도〉, 조선 중기, 1584년, 견본담채, 53×67.2cm, 미국 클리블랜드미술박물관 소장

낙안'과 비슷하다. '평사낙안'의 중경만 없다고 하면 양자 간의 유사
성은 훨씬 크게 느껴질 것이다. 이 점은 비록 한때 '어촌석조'가 다음
에 살펴볼 '강천모설'과 함께 안견의 작품으로 전칭되는 〈사시팔경도〉
의 말미에 표구되어 있었다고 하더라도 앞에 소개한 여섯 폭의 그림
들과 함께 동일인에 의해 동시에 제작된 것임을 분명히 말해 주는 것
이라 하겠다.

　　제4폭인 '원포귀범'도 앞에서 살펴본 그림들과 마찬가지로 안견

작품으로 전칭되는 〈사시팔경도〉와 같은 계통의 구도를 지니고 있다. 다만 '원포귀범'이 〈사시팔경도〉와 달리 16세기 전반기의 특색을 드러내는 것은 근경 우측 하단부에서 대각선을 이루며 멀어지는 해안선과 무한히 트여 있는 해면 상의 공간이라 하겠다. 즉 각종 배들이 늘어서 있는 대각선의 해안이 나타내는 깊이감과 귀항의 배들이 떠 있는 망망대해가 보여주는 제약 없는 공간이 이 화폭의 가장 큰 특색이라 하겠다. 그리고 주산과 언덕에 보이는 뚜렷한 윤곽선과 단선점준도 역시 주목되는 요소들이다.

제5폭인 '소상야우'도 대체로 '연사모종'을 뒤집어놓은 듯한 구도를 지니고 있다. 다만 주산과 중경의 강안이 좀더 다가서 보이는 것이 다르게 느껴진다. 또한 비바람을 묘사하기 위해 다른 폭에서보다 훨씬 더 습윤한 묵법을 구사한 것이 눈에 띈다. 그리고 근경의 언덕을 끼고 도는 길목의 모습은 일본 다이간지 〈소상팔경도〉 병풍의 '소상야우'에서도 흡사하게 나타나 있다.

제6폭인 '동정추월'에서도 확 트인 공간의 처리가 특히 눈에 띠고, 안견파 특유의 정자가 서 있는 근경의 언덕과 과장된 주산의 모습이 눈길을 끈다. 또 근경에서 간취되는 갈퀴 모양의 나무들은 1550년경의 작품인 〈호조낭관계회도(戶曹郎官契會圖)〉(참고도판 13)와 〈연정계회도(蓮亭契會圖)〉(참고도판14) 등에도 비슷한 모습으로 나타나 있다.[7]

제7폭인 '평사낙안'은 앞에 살펴본 다른 화폭들과는 달리 근경·중경·후경의 구분이 뚜렷한 구도를 보여준다. 이러한 삼단구도는 우

7 안휘준, 『한국회화사 연구』(시공사, 2000), 제3장 「16세기 중엽의 계회도를 통해 본 회화 양식의 변천」 참조.

참고도판 13 필자미상, 〈호조낭관계회도〉, 조선 초기, 1550년경, 견본담채,
121×59cm, 국립중앙박물관 소장

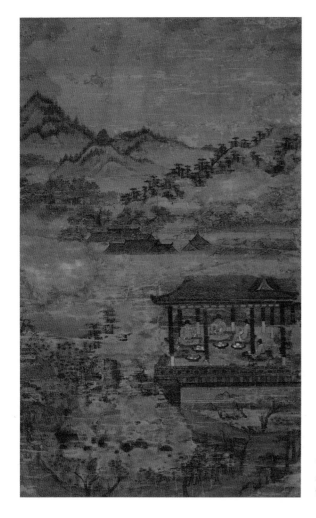

참고도판 14 필자미상, 〈연정계회도〉,
조선 초기, 1550년대, 견본담채,
94×59cm, 국립중앙박물관 소장

리나라 회화의 경우 15세기 후반의 작품으로 믿어지는 문청(文淸)의
〈동정추월도〉(도 2)에 나타난 것을 비롯하여, 양팽손의 〈산수도〉(참고도
판 5)와 필자미상의 일본 다이간지 〈소상팔경도〉 등 16세기 전반기의
작품들에서 전형적으로 볼 수 있는 것이다.[8] 특히 '평사낙안'의 구도

나 필묵법, 준법 등이 문청의 〈동정추월도〉와 잘 비교되는 것은 전자가 15세기 후반기의 화풍에 그 기원을 두고 있음을 말해 주는 것이라 하겠다. 또 이 화폭을 일본 다이간지 소장 〈소상팔경도〉의 '평사낙안'(도 5h)과 비교해 보면, 기본적인 구도는 서로 비슷하지만 전자가 좀더 나즈막하고 안정되고 변화로운 느낌을 주고 있다. 그리고 '평사낙안'의 윤곽뿐인 원산들이 앞뒤로 거리를 두고 늘어서 있는 모습도, 병풍처럼 일렬횡대를 이루는 15세기의 원산들과는 구분되는 16세기적인 특색이라 볼 수 있다.

마지막으로 제8폭인 '강천모설'은 위에서도 지적하였듯이 앞에 소개한 일곱 폭과는 달리 공간이 차단된 모습의 구도를 지니고 있다. 그림의 우측 중앙부에서 뻗어 내리는 산줄기가 근경의 비스듬히 솟아오른 언덕의 방향과 이어지는 듯하고 그 능선 너머로 주산의 내리 뻗은 능선이 교차하고 있다. 이 산줄기들이 교차하여 이루는 공간은 윤곽만의 원산들에 의해 차단되어 있다. 이와 같은 구도나 공간의 처리는 안견 작품으로 전칭되는 〈사시팔경도〉의 '만동(晚冬)'에서도 엿볼 수 있는 것으로(도 23h), 우리나라 동경산수의 한 전통이라 할 수 있다. 그러나 '강천모설'에 보이는 소나무들과 한림(寒林)들 그리고 산의 형태에는 16세기적인 과장이 엿보이고, 준법과 인물의 모습도 〈사시팔경도〉의 그것과는 차이가 확연하다.

또한 '강천모설'을 일본 다이간지 소장 〈소상팔경도〉의 '강천모설'(도 5i)과 비교하면 대체적인 구도는 서로 비슷하지만, 후자의 경우가 중경의 산허리를 끼고 도는 길을 따라 보다 효율적인 깊이감을 나타내고 있고 윤곽뿐인 원산들도 보다 분명히 멀어지는 듯한 거리감을 자아내고 있다. 이와 같은 차이는, 국립중앙박물관 소장의 〈소상

팔경도〉 화첩과 일본 다이간지 소장의 〈소상팔경도〉 병풍이 다 같이 16세기 전반의 작품이면서도 전자가 후자보다 다소 연대가 올라가는 것임을 말해 준다.

4.

이제까지 살펴본 바와 같이, 국립중앙박물관 소장의 〈소상팔경도〉 화첩은 안견의 작품으로 전칭되고 있는 〈사시팔경도〉와 같은 계통의 그림이면서도 구도, 공간 개념, 깊이나 거리감의 표현, 필묵법, 수법 (樹法), 준법 등 세부에 있어서는 16세기 초의 작품으로 확인되며 또 16세기 전반에 있어서의 안견파화풍의 일면을 여실히 보여주는 좋은 자료가 되고 있다. 즉 이 그림들은 양팽손의 〈산수도〉나 일본 다이간지 소장의 〈소상팔경도〉 병풍처럼 삼단구도로 변화 발전된 안견파화풍의 한 계열과 필묵법이나 준법 등에서는 서로 상통하지만 구도 면에서는 보다 고식에 충실한 16세기 안견파화풍의 또 다른 계열을 대표하고 있는 중요한 작품인 것이다. 아마도 이 〈소상팔경도〉 화첩은 1530년대의 작품들로 믿어지는 일본 다이간지 소장의 〈소상 팔경도〉 병풍이나 양팽손의 〈산수도〉 그리고 필자미상의 〈독서당계 회도〉보다는 다소 연대가 올라가는 16세기 초에 제작된 것으로 판단된다.

8 양팽손의 〈산수도〉와 일본 다이간지 소장의 〈소상팔경도〉에 관하여는 Hwi-joon Ahn,
 "Two Korean Landscape Paintings of the First Half of the 16th Century", pp. 33~41
 참조.

IV 겸재 정선의 〈소상팔경도〉

1. 머리말

겸재(謙齋) 정선(鄭敾, 1676~1759)은 종래의 실경산수화(實景山水畫) 전통을 계승하고 남종화풍을 구사하여 소위 진경산수화풍(眞景山水畫風)을 창출함으로써 그의 친우 조영석(趙榮祏, 1686~1761)의 말대로 조선 산수화의 '개벽(開闢)'을 이루었고 많은 후대의 화가들에게 지대한 영향을 미쳤던 혜성 같은 거장이다.[1]

그래서인지 정선에 관한 연구는 그의 진경산수화에만 쏠려 있을 뿐, 그가 진경산수화와 함께 추구하였던 사의산수화(寫意山水畫)는 물론 인물화나 초충화(草蟲畫) 등 다른 영역에 대한 고찰은 사실상 전무한 실정이다. 이는 정선을 보다 폭넓게 이해하고 거시적으로 파악하

1 조영석은 그의 글 「구학첩발(丘壑帖跋)」에서 "…조선왕조 300년(당시까지)에 일찍이 그처럼 뛰어난 화가는 없었다. … 스스로 신격(新格)을 창출하고 우리나라 회화의 누습을 싹 씻어버렸으니 우리나라의 산수화는 그로부터 개벽이 시작되었다 …"라고 피력한 바 있다. 安輝濬, 「『觀我齋稿』의 繪畫史的 意義」, 『觀我齋稿』(韓國精神文化硏究院, 1984), p. 12 참조. 원문은 같은 책, p. 135 참조. 그리고 정선의 진경산수화에 관한 대표적 저술로는 崔完秀, 『謙齋 鄭敾 眞景山水畫』(汎友社, 1993)가 있다.

는 데에 있어서 결코 바람직하지 않은 현상이다. 사실적 진경의 영역과 함께 또 다른 사의화의 세계에 대한 고찰도 필요하며 산수와 함께 인물과 초충 등 다른 분야에 대하여 관심을 가지고 파헤쳐 보는 것이 요구된다. 이러한 입장에서 정선의 사의화의 세계를 엿보고 또 고려시대 이래로 조선 초기와 중기를 거쳐 면면히 이어졌던 소상팔경도(瀟湘八景圖)의 전통이 정선에 이르러 어떻게 변하게 되었는지를 그의 유존 작품들을 통하여 살펴보고자 한다. 이를 통하여 정선 산수화의 양면성, 즉 사실(寫實)과 사의(寫意)의 세계를 이해함과 동시에 소상팔경도의 새로운 양상을 파악할 수 있게 되리라 믿는다.

소상팔경도는 필자가 이미 종합적으로 고찰한 바 있듯이 중국 양자강 하류의 소강(瀟江)과 상강(湘江)이 합쳐지는 곳의 경치를 여덟 장면으로 표현한 것으로 북송대 송적(宋迪, 11세기 후반~몰년 미상)에 의해 시작되었다고 믿어지며 우리나라에는 고려시대의 진화(陳澕, 생몰년 미상)에 의해 수용되었다고 추측되는데 조선 초기(1392~약 1550)에는 안견파(安堅派)화풍으로, 조선 중기(약 1550~약 1700)에는 절파계(浙派系)화풍으로 빈번하게 그려지다가 조선 후기(약 1700~약 1850)에 이르러 정선에 의해 남종화풍으로 큰 변모를 겪게 되었던 것이다.[2] 따라서 정선의 소상팔경도를 살펴보는 일은 그의 산수화, 특히 사의산수화의 세계를 규명함에 있어서는 물론 조선시대 소상팔경도의 변천을 밝히는 데에 있어서도 더없이 중요하다.

그런데 정선의 소상팔경도를 고찰하는 데에는 몇 가지 어려움이 있다. 정선이 소상팔경도를 종종 그렸음은 현재 전해지고 있는 여러 작품들에 의해 확인되나 대부분 파첩되고 흩어져 있어 여덟 장면이 갖추어져 있는 유존작이 드물고 그나마 본래의 순서와 표구 상태를

지닌 작품은 거의 없어서 그의 소상팔경도의 원형을 그대로 파악하기가 쉽지 않다. 또한 절대연대를 지닌 작품이 전무하여 그의 소상팔경도의 변천 양상을 구체적으로 규명하는 일이 지극히 어렵다. 다만 제작연대의 대체적인 선후관계는 본고에서 다루어진 순서대로라고 생각된다. 이 밖에 정선의 소상팔경도에 관한 문헌기록도 없어서 어려움이 배증되는 형편이다. 이러한 제약들 때문에 그의 소상팔경도에 관한 고찰은 한계성을 지닐 수밖에 없다. 본고는 이러한 상황 하에서 이루어진 초보적, 예비적 성격의 고찰이라 하겠다. 앞으로 새로운 작품과 기록이 발견되고 발굴되어 보다 심층적인 연구가 이루어지기를 기대해 마지않는다.

2. 개인 소장의 〈소상팔경도〉(1)

정선의 소상팔경도들 중에서 뒤에 살펴볼 재일교포 구장(서울 개인 소장)의 것과 마찬가지로 연대가 제일 올라간다고 판단되는 것이 바로 이곳에서 살펴볼 개인 소장의 작품이다(도 24a~24h).[3] 전반적으로 그림이 다소 느슨하고 짜임새가 부족한 감이 있으며 부분적으로는 어설픈 느낌을 주는 곳들도 있어서 진위 문제에 의문을 품을 사람도 혹시 있을지 모르겠다. 그러나 화풍이나 각 폭의 상단에 쓰여진 그림의 제목과 '겸재(謙齋)'라는 사인의 서체로 보아 진작임이 분명하다고

2 安輝濬, 「韓國의 瀟湘八景圖」, 『韓國繪畫의 傳統』(文藝出版社, 1988), pp. 162-249 참조.
3 이 작품에 대한 조사와 촬영에 협조해주신 소장가에게 감사한다. 촬영을 위해 애쓴 근역문화연구소의 조규희 연구원과 김현분 주임에게 고마움을 전한다.

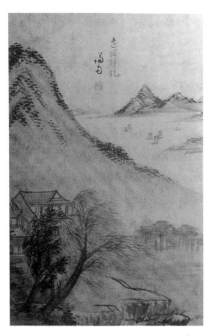

도 24d 제4폭, '원포귀범'

도 24c 제3폭, '어촌낙조'

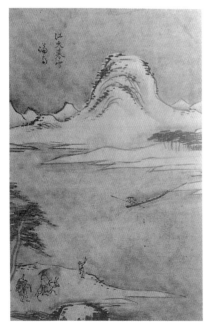

도 24h 제8폭, '강천모설'

도 24g 제7폭, '동정추월'

도 24a~24h 정선, 〈소상팔경도〉 화첩, 18세기, 지본수묵, 43.2×28.2cm, 개인 소장(1)

도 24b 제2폭, '산사청람'

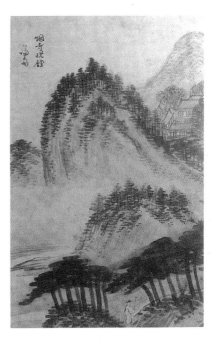

도 24a 제1폭, '연사만종'

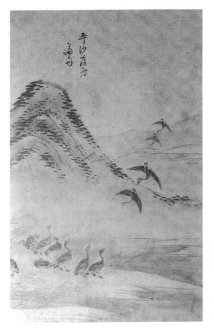

도 24f 제6폭, '평사낙안'

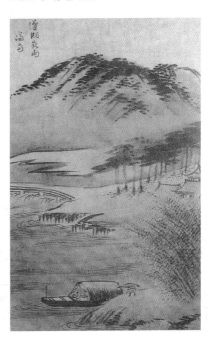

도 24e 제5폭, '소상야우'

판단된다. 그림의 내용이 다소 설명적이고 필법이 약간 덜 다듬어져 있으며 수묵으로만 그려진 점 등으로 미루어 보면 제작연대가 다음에 살펴볼 재일교포의 구장품보다도 오히려 더 올라갈 것으로 생각된다. 부분적으로 중국 화보의 영향이 감지되는 점도 이를 뒷받침한다. 아마도 지금까지 알려진 정선의 소상팔경도 중에서 가장 제작연대가 올라가는 작품일 것으로 믿어진다.

이 〈소상팔경도〉의 본래 순서는 다음과 같다고 판단되나 새로 표구하는 과정에서 뒤바뀐 것들이 생기게 되었다.

① 연사만종(煙寺晚鐘)(도24a)
② 산사청람(山寺晴嵐)(도24b)
③ 어촌낙조(漁村落照)(도24c)
④ 원포귀범(遠浦歸帆)(도24d)
⑤ 소상야우(瀟湘夜雨)(도24e)
⑥ 평사낙안(平沙落雁)(도24f)
⑦ 동정추월(洞庭秋月)(도24g)
⑧ 강천모설(江天暮雪)(도24h)

이 작품을 비롯한 정선의 소상팔경도들에서 먼저 주목하게 되는 것은 8경의 순서이다. 조선시대 소상팔경도의 전형이 형성되고 이어진 초기와 중기의 것들과 비교하여 어떠한 변화가 있는지의 여부와 그 양상이 궁금하기 때문이다. 정선과 그 이전의 소상팔경도들을 대비해 보면 정선도 기본적으로는 두 가지 원칙을 따랐음이 확인된다. 춘하추동 사계절의 변화를 염두에 둔 배열과 편파구도(偏頗構圖)의

두 작품이 좌우대칭을 이루어 균형을 잡게 하는 배치를 준수하였다. 화첩의 경우 한꺼번에 두 폭씩 보게 되는데 오른쪽 그림은 오른쪽 종반부(縱半部)에 왼쪽 그림은 왼쪽 종반부에 무게를 주어 좌우 균형을 이루게 하는 배치의 원칙을 정선도 조선 초기와 중기의 화가들처럼 준수하였음을 알 수 있다(도24a와 도24b, 24c와 도24d, 24e와 도24f, 24g와 도24h 비교). 무게의 중심이 애매하게 느껴지는 경우도 없지 않으나 그런 경우에도 근경을 어느 쪽에 두느냐에 따라 좌우 어느 한쪽에 비중이 쏠리게 하였다. 이렇듯 정선도 8경의 배열을 전통에 따라 하였음이 드러난다. 즉 ①, ③, ⑤, ⑦ 등 홀수의 작품은 오른쪽 종반부에 ②, ④, ⑥, ⑧ 등 짝수 번호에 해당되는 작품들은 왼쪽 종반부에 무게가 주어져 있는 것이다.

그러나 정선은 이러한 원칙들을 준수하면서도 부분적인 변화를 추구하였다. 이 작품을 조선 초기의 일본 다이간지(大願寺) 소장의 〈소상팔경도〉 병풍(도5a~5i)과 비교해 보면 그 점을 쉽게 확인할 수 있다.[4] 1539년 이전에 제작된 이 다이간지 소장의 병풍은 본래의 표구를 지니고 있어서 16세기 당시의 8경의 순서를 참고하는 데에 크게 도움이 되는데 이것과 정선의 작품을 비교해 보면 ①과 ②, ③과 ④, ⑥과 ⑦의 순서가 서로 맞바뀌어 있음을 알 수 있다(표〈소상8경의 순서〉참조). 즉 조선 초기와 중기의 소상팔경도들에서는 종래에 늘 첫 번째였던 '산시청람'이 정선의 작품들에서는 두 번째로 밀리고, 두 번째였던 '연사모종'이 첫 번째가 되었다. 이는 큰 변화가 아닐 수 없다. 대개 조선 초기와 중기의 소상팔경도에서는 첫 번째인 '산시청람'과

4 안휘준, 『한국회화의 전통』(문예출판사, 1988), pp. 190-197 참조.

끝인 여덟 번째 '강천모설'만은 불변의 자리를 지키는 게 원칙이었기 때문이다.

세 번째인 '원포귀범'과 네 번째인 '어촌석조'가 정선의 작품에서 맞바뀐 것은 이전에도 더러 있었던 일이어서 특별한 사항이 아니다. 그러나 종래에 여섯 번째였던 '동정추월'과 일곱 번째이던 '평사낙안'이 정선에 이르러 서로 맞바뀐 것은 아주 이례적이다(표 참조). 두 장면은 모두 가을을 나타내지만 '평사낙안'은 대개 늦가을이나 이른 겨울을 상징하여 눈 덮인 마지막 장면인 '강천모설'의 바로 앞인 일곱 번째에 배정되는 것이 관례였는데 정선의 작품에서는 앞으로 살펴볼 재일교포 구장의 작품을 제외하고는 '평사낙안'의 자리에 '동정추월'이 들어선 것이다. 왜 이처럼 ①과 ②, ③과 ④, ⑥과 ⑦의 순서가 맞바뀌게 되었는지는 알 수 없다.

그러나 조선 초기의 ①과 ②, ③과 ④가 서로 맞바뀌게 된 것은 정선 이전에 이미 17세기의 화가 전충효(全忠孝)에 의한 것임이 주목된다.[5] 정선 이전의 화가들 중에서는 오직 전충효만이 바뀐 순서를 따라 〈소상팔경도〉를 그렸음이 확인된다(표 참조). 이로써 보면 정선은 전충효의 선례를 따랐음이 분명하다. 즉 전충효의 〈소상팔경도〉 중에서도 제1폭은 오른쪽 종반부에 무게가 주어진 '연사모종'이고 제2폭은 반대로 왼편 종반부에 비중이 쏠린 '산시청람'으로 되어 있음이 확인되어(도 25a, 25b), 그러한 순서의 뒤바뀜 현상이 정선에 앞서 이미 17세기에 확립되어 있었음이 분명해진다. 이는 곧 정선이 소상팔경도의 순서를 정함에 있어서 전충효의 예를 따랐을 가능성이 매우 높음을 말해 준다. 이 점은 앞으로 살펴볼 다른 장면들에서도 거듭 확인되는데 아직 전충효 이외의 다른 조선 초기 및 중기의 화가들의 소상팔

	필자미상, 1539년 이전 일본 다이간지 소장	전충효, 17세기 개인 소장	정선, 18세기 개인 소장(1)	정선, 18세기 재일교포 구장(서울 개인 소장)	정선, 18세기 간송미술관 소장	정선, 18세기 개인 소장(2)
1	산시청람	연사모종	연사만종	연사만종	연사모종	연사모종
2	연사모종	산시청람	산사청람	산시청람	산시청람	산시청람
3	원포귀범	어촌낙조	어촌낙조	어촌낙조	어촌낙조	어촌낙조
4	어촌석조	원포귀범	원포귀범	원포귀범	원포귀범	원포귀범
5	소상야우	동정추월	소상야우	소상야우	소상야우	소상야우
6	동정추월	소상야우	평사낙안	동정추월	평사낙안	평사낙안
7	평사낙안	평사낙안	동정추월	평사낙안	동정추월	동정추월
8	강천모설	강천모설	강천모설	강천모설	강천모설	강천모설

경도들에서는 정선과의 직접적인 연관성이 엿보이지 않는다. 이러한 관점에서 안견파화풍과 절파계풍을 따랐던 전충효와 남종화풍을 구사했던 정선의 관계는 앞으로 규명을 요하는 학술적 과제라 하겠다.

　참고로 전충효의 〈소상팔경도〉는 개인의 소장품으로 여덟 폭이 모두 갖추어져 있으나 이곳에서는 필요한 것만을 소개하고자 한다 (도25a~25f). 각 폭에는 상단에 해당 장면의 주제가 붉은 글씨로 주서 (朱書)되어 있고 안평대군(安平大君) 이용(李瑢, 1418~1453)의 호(號)인 "비해당(匪懈堂)"이라는 음각(陰刻)의 방인(方印)이 후날(後捺)되어 있다. 매 폭마다 보이는 "비해당(匪懈堂)" 도장과 첫째 폭에 찍힌 "완산

5　전충효와 그의 그림에 관해서는 조규희, 「소유지(所有地) 그림의 시각언어와 기능-〈석정처사유거도(石亭處士幽居圖)〉를 중심으로-」, 『미술사와 시각문화』 제3호(2004), pp. 8-37 참조.

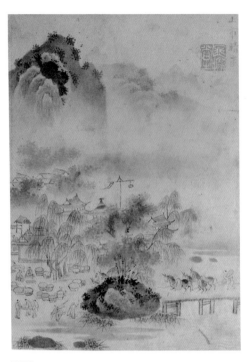

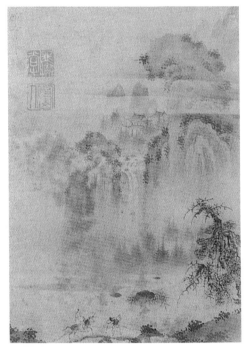

도 25b
전충효, '산시청람', 〈소상팔경도〉 제2폭

도 25a
전충효, '연사모종', 〈소상팔경도〉 제1폭,
화첩, 17세기, 종이에 담채, 26.3×19.2cm, 개인 소장

인(完山人)"의 도장은 터무니없는 후날이어서 일고의 가치도 없다. 화면 전체에 안견파화풍과 절파계화풍이 절충된 전충효 특유의 화풍이 구사되어 있사고 산봉우리나 바위에는 그만의 독특한 꽃모양 무더기점 혹은 화형(花形) 군집점(群集點)들이 가해져 있어서 그의 진작임을 분명하게 해준다.

정선의 소상팔경도들 중에서 연대가 제일 올라간다고 판단되는 개인 소장의 이 작품은 '소상팔경'을 주제로 한 정선의 화풍과 관련하여 크게 주목된다.

오른쪽에 무게가 주어진 '연사만종'은 안개 낀 절로부터 들려오는 저녁 종소리를 그린 그림으로서 〈소상팔경도〉의 첫째 폭이다(도 24a). 근경에는 소나무들이 줄지어 서 있는 오솔길을 따라 지팡이에 의지하여 원경의 산 속에 위치한 절을 향하여 저녁 길을 재촉하는 노인이 그려져 있다. 근경, 중경, 후경으로 단을 이루듯 높아지고 멀어지는 산들, 주산의 능선 뒤편에 또 다른 산을 배경으로 고즈넉이 자리 잡은 사찰의 건물들이 산길을 따라 엮어져 있다. 산들에 가해진 점묘법, 농묵(濃墨)과 몰골법(沒骨法)으로 대강대강 표현된 소나무를 위시한 나무의 묘사에서 드러나는 수지법(樹枝法)과 건물의 표현에 보이는 옥우법(屋宇法) 등이 모두 정선 화풍의 특징을 잘 드러낸다. 전충효의 '연사모종'과 비교해 보면 근경에 여행에서 돌아오는 인물을 묘사하고 원경에 사찰의 건물들을 배치하여 그린 점, 우측 종반부에 무게를 둔 점 등이 상통하나 화풍상으로는 현저한 차이가 있음이 엿보인다(도25a와 비교).

'연사모종'과 대를 이루는 '산사청람'은 대조적으로 왼편에 무게가 주어져 있다(도24b). 우선 제목이 종래와 같이 '산시청람(山市晴嵐)'이 아닌 '산사청람(山寺晴嵐)'인 것이 주목된다. 즉 산속의 시장이 아니라 산속의 절에 안개가 걷히고 있는 장면을 주제로 하고 있는 것이다. 이는 조선시대 소상팔경도의 전통과는 다른, 새로운 것으로 1609년에 간행된 중국의 판화집인 『해내기관(海內奇觀)』에서 비롯된 것으로 믿어진다.[6] 자귀의 자국 같은 악착준(握鑿皴)으로 대강 처리된 근경의 큰 바위들과 절벽, 왼편 절벽 위에 지그재그 모양('之'자 모양)으

6 양이증(楊爾曾)이 1609년에 펴낸 『해내기관(海內奇觀)』(卷8) 3책, 『中國古代版畵叢刊 二編』第8輯(上海古籍出版社, 1994), pp. 521-536에 〈소상팔경도〉의 판화가 소상야우, 강천

로 원경의 주산까지 이어지는 산길, 원경에 보이는 산시와 산사의 모습, 윤곽만 보이는 원산 등이 두드러져 보인다. 재일교포 구장의 '산시청람'에서와 마찬가지로 인마(人馬)의 모습은 전혀 찾아볼 수 없다(도 28b와 비교). 이는 전충효의 '산시청람'에서 매물을 담은 널려진 많은 그릇들과 몰려드는 인마들로 붐비고 활기에 찬 모습을 띤 시장의 장면과 너무나 대조적이다(도 25b와 비교). 왼편에 무게가 주어진 구성과 안개가 자욱하게 낀 모습만이 다소 연관성이 있어 보일 뿐 화풍상으로는 현저한 차이를 보여 정선의 독자적 세계를 엿보게 된다.

셋째 폭인 '어촌낙조'에서는 근경의 헝클어진 머리 같은 버드나무들과 몇 채의 집들, 그리고 그 뒤편의 넓은 수면과 그 위에 떠 있는 고기잡이배들과 수직선으로 표현된 돛대가 달린 배들, 원경의 또 다른 마을과 그 뒤편의 나지막한 산과 그 능선에 걸려 있는 빨간 해, 그리고 그 뒤편에 희미하게 보이는 눈썹 같은 원산들 등이 주목된다. 어촌에 지는 해의 분위기가 잘 표현되어 있다(도 24c). 특히 산등성이에 걸린 붉은 해의 모습은 17세기 전충효의 '어촌낙조'와 앞으로 소개할 같은 주제의 정선의 작품인 재일교포 구장 및 간송미술관 소장의 그림에서도 엿볼 수 있다(도 25c, 28c, 32c 참조). 산수의 표현에 비하여 집들의 표현은 너무 서툴고 어설퍼 보여 대조를 이룬다. 그리고 V자 모양의 나무 모습은 개인 소장(2)의 '원포귀범'(도 33d와 비교)과 〈피금정(披襟亭)〉과 같은 진경산수화에서도 엿보여 흥미롭다.[7]

'어촌낙조'와 짝을 이루는 '원포귀범'은 바람에 날리는 활엽수와 버드나무와 기와집들을 근경에, 능선이 길게 오른편으로 뻗어내린 주산을 중경에, 그리고 고기잡이에서 돌아오는 돛단배들과 그 뒤편의 야산들을 원경에 담아냈다(도 24d). 주산의 긴 능선이 대각선을 이

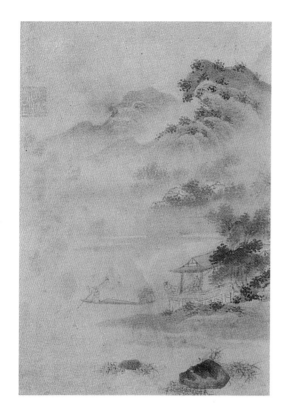

도 25c
전충효, '어촌낙조',
〈소상팔경도〉 제3폭

루며 근경과 원경을 갈라놓고 있다. 특이한 구성이라 하겠다. 그런데
이와 대단히 유사한 구성이 정선의 노년작인 〈임천고암(林川鼓岩)〉과
같은 진경산수화에서도 간취되는 것은 괄목할 만한 일이다.[8] 이른 시

모설, 산사(山寺)만종, 동정추월, 원포귀범, 평사낙안, 산사(山寺)청람, 어촌석조의 순서
로 실려 있고 각 폭에 5언시가 별도로 곁들여져 있다. 이 중국 판화에 실린 소상8경의
순서는 우리나라의 순서와 전혀 관계가 없다. 자료를 제공해준 덕성여자대학교의 박은
순(朴銀順) 교수에게 감사한다.
7 韓國民族美術硏究所 編, 『澗松文華』 제66호(韓國民族美術硏究所, 2004, 5), p. 56의 도 52
 참조.

기의 사의화로서의 소상팔경도가 늦은 시기의 진경산수화와 무관하지 않음을 보여주는 사례로 풀이된다. 제목은 무슨 연유에서인지 고쳐 쓴 것이 분명하나 정선의 필적임은 확실하다.

다섯 번째의 '소상야우'는 소강과 상강에 내리는 밤비를 주제로 다루었다. 근경에 배와 둔덕과 대숲을, 중경에 다리와 소나무숲과 기와집들을, 원경에 나지막한 주산을 담아냈는데 전체적인 비중은 오른쪽 종반부에 쏠려 있다(도 24e). 대체로 뒤에 살펴볼 재일교포 구장의 '소상야우'와 비슷하나 그것보다 훨씬 설명적이다(도 28e와 비교). 특히 중경이 그렇다고 할 수 있다. 중경에 토파와 나무와 집들을 그려 넣은 점에서는 『해내기관』에 실린 '소상야우'의 구성과 어느 정도 친연성이 있다고 생각된다(참고도판 15a). 근경의 배 모양과 우산을 쓴 인물의 모습도 다른 작품들에서도 엿보이는 것으로 눈길을 끈다.

이 그림을 17세기 전충효의 '소상야우'와 비교해 보면 정선의 작품이 비 오는 분위기와 달리 맑고 밝은 데 비하여 전충효의 것은 어둡고 습윤한 비 오는 밤의 묘사가 훨씬 사실적임이 간취된다(도 25e와 비교). 정선이 전충효에 비하여 분위기 묘사에 훨씬 소극적이었음을 드러내는데 이러한 경향은 대부분의 그의 소상팔경 그림들에서 일관되게 나타난다. 무게도 두 화가의 작품들에서 서로 반대쪽에 주어져 있어 순서가 바뀌었음을 드러낸다. 전충효의 절파계화풍과 정선의 남종화풍이 지닌 화풍상의 차이가 현저함도 알 수 있다. 두 작품 모두 대숲을 중요하게 다루었는데 이는 순(舜)임금의 두 아내가 흘린 눈물로 얼룩진 소상강의 반죽(斑竹)을 상징하는 것으로 믿어진다.[9] 정선은 대숲을 그의 '소상야우' 그림에서 일관되게 표현하였다(도 24e, 28e, 30, 32e, 33e 참조). 그런데 이러한 대숲 그림은 정선에 앞서서 이미 조

선 초기의 안견파와 중기의 절파계화풍의 소상팔경도들 중에서 '소
상야우'를 그린 그림들에 등장하였던 것이다. 국립중앙박물관 소장
의 필자미상(속전 안견)의 작품(도 3a~3h), 일본 다이간지 소장품으로
서 1539년 이전에 안견파화풍으로 그려진 작품, 사천자(泗川子) 김용
두(金龍斗) 씨가 국립진주박물관에 기증한 16세기 전반기의 작품(도
6a~6h), 국립중앙박물관 소장의 이징(李澄, 1581~1645 이후)의 작품(도
9a~9h) 등 조선 초기와 중기의 〈소상팔경도〉들의 '소상야우' 장면은
그 대표적 예들이다.[10] 그러나 앞서 언급한 전충효의 〈소상팔경도〉 중
'소상야우'가 이전의 어느 작품들보다도 대숲을 훨씬 더 적극적으로
표현한 점이 정선의 '소상야우'와 관련하여 주목된다(도 25e).

　여섯 번째의 '평사낙안'은 평평한 사구(沙丘)에 내려앉는 기러기
떼를 묘사하였는데 미법(米法) 산수화법을 따라 묘사한 봉긋한 산과
근경의 토파로 날아드는 기러기들이 인상적이다(도 24f). 특히 조선 초
기와 중기의 '평사낙안'에서는 작게 상징적으로만 그려지던 기러기
들이 이 작품에서는 아주 크고 사실적으로 표현되어 있어 눈길을 끈
다. 소략하게 그려진 토파와 산의 표현에 비하면 기러기들의 모습과 행
위는 상당히 구체적이고 정확하게 묘사되어 있어 아주 대조적이다.

　이처럼 기러기들을 크게 적극적으로 표현하는 경향은 앞서 언급

8　위의 책, p. 75의 도 71 참조.
9　소상강의 대나무는 얼룩무늬가 줄기에 있는 반죽인데, 이 얼룩무늬는 요(堯)임금의 딸
　　들로 순(舜)임금의 아내가 된 아황(娥皇)과 여영(女英)이 순임금의 사망 소식을 접하고
　　흘린 눈물이 대나무에 튀어서 생겨났다는 전설이 있다. 따라서 '소상야우'에 나타나는
　　대숲은 반죽들이고 그것의 표현은 상기한 두 여성의 전설을 상징한다고 볼 수 있다. 위
　　의 잡지, pp. 194-195의 오세현(吳世炫)이 작성한 도판 79 해설 참조.
10　안휘준, 앞의 책(1988), p. 180(도. 64c), p. 194(도. 68f), p. 198(도. 70e), p. 209(도. 74d)
　　참조.

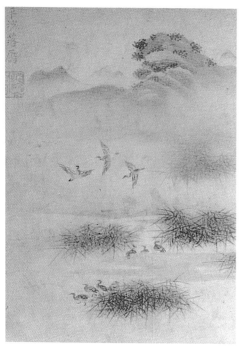

도 25f 전충효, '평사낙안', 〈소상팔경도〉 제7폭　　　　　**도 25e** 전충효, '소상야우', 〈소상팔경도〉 제6폭

한 바 있는 전충효의 같은 주제의 그림에서도 대동소이하게 엿보인다
(도 25f). 다만 순서와 화풍은 서로 다름을 알 수 있다. 그런데 기러기들
을 이렇듯 제법 크고 뚜렷하게 표현하는 경향은 『해내기관』의 '평사
낙안'에서도 마찬가지여서(참고도판 15b), 전충효와 정선이 모두 이 중
국 화보를 참조하여 자신들의 특성을 키웠을 가능성이 높다고 생각
된다. 세 작품들에 보이는 갈대의 표현만 보아도 쉽게 확인되는 사실
이다(도 24f, 25f, 참고도판 15b). 그런데 기러기떼를 이처럼 크고 중요하게
그리는 경향은 연대가 뒤지는 정선의 다른 소상팔경도들에서는 엿볼

도 26 정선, '동정추월', 〈소상팔경도〉의 일부, 화첩의 낙장, 18세기, 지본담채, 23×20cm, 고려대학교박물관 소장

도 27 정선, '강천모설', 〈소상팔경도〉의 일부, 화첩의 낙장, 18세기, 지본담채, 26.3×18.7cm, 국립중앙박물관 소장

수 없어 화보의 영향을 벗어나면서 곧 포기하게 되었던 것이 아닐까 추측된다.

　동정호에 떠 있는 가을달을 소재로 한 '동정추월'은 통상적으로 '평사낙안' 앞에 배치되는 것이 상례였으나 이 경우에는 앞서도 지적하였듯이 순서가 서로 맞바뀌어 이례적으로 일곱 번째가 되었다(도 24g). 왼편 상단부에 작은 군산(群山)이 보이지만 오른쪽 하단부에 동정호를 대표하는 악양루(岳陽樓)가 자리를 잡고 있어 그림의 중심은 역시 오른편에 있다고 볼 수 있다. 깃발이 휘날리는 악양루와 군산 위의 하늘에 뜬 둥근 달, 넓은 호수와 악양루를 향하여 오고 있는 배가

참고도판 15c 참고도판 15b 참고도판 15a

참고도판 15a 필자미상, '소상야우', 〈소상팔경도〉 판화의 일부, 중국, 양이증(楊爾曾) 편(編), 『해내기관』(1609)〈三〉 소재(所載)
참고도판 15b 필자미상, '평사낙안', 〈소상팔경도〉 판화의 일부
참고도판 15c 필자미상, '강천모설', 〈소상팔경도〉 판화의 일부

'동정추월'의 도상적 특징들을 대변한다. 이는 뒤에 소개하듯이 파도와 그 위에 걸쳐 있는 둥근 달로만 표현된 재일교포 구장의 화보풍의 '동정추월'과는 현저한 차이를 드러낸다(도 28f와 비교). 정선은 화보풍의 '동정추월'보다는 악양루와 배와 넓은 동정호, 낮은 군산과 하늘에 떠 있는 둥근 달을 갖춘 '동정추월'을 선호하여 그렸음이 고려대학교 박물관 소장품 등 그의 다른 작품들에서도 확인된다(도 26, 32g, 33g와 비교).[11] 때로는 구도를 반대로 뒤집어 잡아서 그리기도 하였다.[12] 또한 이러한 도상적 특징들은 김득신(金得臣, 1754~1822)을 비롯한 후대 화가들과 청화백자의 '동정추월' 그림에 지대한 영향을 미치게 되었다.[13] 이러한 점에서도 정선은 새로운 한국적 '동정추월'을 포함한 소

상팔경도의 전형을 창출하였다고 볼 수 있고 이 화첩의 그림들은 그 좋은 예라 하겠다.

마지막 여덟 번째 폭인 '강천모설'도 조선 초기와 중기의 화가들이 그린 같은 주제의 그림들과 현저한 차이를 보인다(도 24h). 강과 하늘에 내리는 저녁 눈을 주제로 한 종래의 '강천모설' 그림들은 눈으로 뒤덮이고 꽁꽁 얼어붙은 산천을 위주로 그린 데 반하여 정선은 눈 덮인 산과 토파를 후경에 대강 표현하되 얼지 않은 강과 그 강을 오고갈 인물들을 등장시켜 크나큰 변화를 꾀하였다. 즉 근경에 나귀를 타고 강변에 도착하는 선비와 짐을 지고 그의 뒤를 따르는 동자, 그리고 배를 부르는 동자를 묘사함으로써 죽은 듯 얼어붙은 모습의 종래의 '강천모설' 그림들과는 다르게 살아서 꿈틀대는 생기를 자연의 모습에 불어넣었다. 특히 노를 저어 강을 건너오는 뱃사공과 손을 흔들어 그를 부르는 동자 사이의 의사소통 장면은 겨울 경치답지 않은 훈훈함과 생기를 자아낸다. 18세기의 사실적 경향과 한국적 정취를 함께 엿보게 한다. 역시 정선다운 면모가 화면에 잘 드러나 있다. 정선이 창출해낸 새로운 '강천모설'인 것이다.

이 '강천모설'에 보이는 구성은 후에 국립중앙박물관 소장의 '강천모설'로 변하게 되었다고 믿어진다(도 27과 비교).[14] 그런데 이 국립중

11 中央日報 編, 『謙齋 鄭敾(初版) 韓國의 美 1』(中央日報, 1977), 도. 49. 자료의 조사에 협조해준 고려대학교박물관의 김예진 학예원에게 감사한다.
12 韓國民族美術研究所 編, 『澗松文華』제54호(韓國民族美術研究所, 1998. 5), 도. 9 참조.
13 안휘준, 앞의 책(1988), p. 238, 도. 84c; 湖巖美術館 編, 『湖巖美術館名品圖錄』 I(三星文化財團, 1996), 도. 136, 150; 湖林博物館學藝研究所 編, 『湖林博物館名品選集』 I(成保文化財團, 1999), 도. 164 참조.
14 國立中央博物館 編, 『謙齋 鄭敾』(도서출판 學古齋, 1992), p. 70(도 43). 조사 시의 협조와

양박물관 소장의 작품은 전체적인 구도와 근경에 우산을 쓴 인물의 모습 등에서 『해내기관』의 '강천모설'과 친연성이 있어서 중국 화보의 영향이 감지된다(참고도판 15c).

　　이상 살펴본 바와 같이 정선은 이 〈소상팔경도〉 화첩의 그림들에서 수묵 위주의 미법산수화풍과 일종의 피마준법(披麻皴法)을 토대로 하면서 산수, 수지(樹枝), 인물, 옥우(屋宇)의 표현은 물론 각 장면의 도상적 특징까지도 자기화하여 새로운 한국적 팔경도를 창출하였음을 알 수 있다. 이와 함께 비록 지극히 미미하기는 하지만 '산사청람(山寺晴嵐)'(산시청람이 아님)과 같은 주제의 채택, 기러기떼의 사실적 묘사 등에서 중국 판화인『해내기관』의 영향이 엿보이는 점은 다음에 소개할 재일교포 구장의 정선의 〈소상팔경도〉와 관련해서 주목을 요하는 점이다. 그리고 구도와 나무의 형태 등 일부의 요소들이 만년의 진경산수화와 맥이 닿아 있는 점도 괄목할 만하다.

3. 재일교포 구장(서울 개인 소장)의 〈소상팔경도〉

정선의 소상팔경도 중에서 중국 화보(畫譜)와의 연관성을 드러내면서 연대가 올라간다고 판단되는 것은 재일교포 구장(舊藏)의 작품이다.[15] 화풍이나 서체(書體)로 보아 정선의 작품임을 부인할 수 없다(도 28a~28h). 이 작품에는 각 폭마다 왼편에 나란히 붙어 있는 별폭에 찬문이 곁들여져 있는데 그 내용은 정선이 참조했던 중국의 화보인『해내기관』에 실려 있는 것들과 몇몇 같은 의미의 다른 글자를 제외하면 정확하게 일치하여 베껴 적은 것이 분명하다. 이는 뒤에 살펴볼 '동정

추월'의 예에서 보듯이 정선이 소상팔경도를 그림에 있어서 한때 부분적으로나마 중국의 화보를 적극 참조하기도 하였음을 말해 준다(도28f, 참고도판15d). 그러나 이 찬문들의 서체는 정선의 필체가 아니라고 판단된다.

이 화첩도 파첩되어 있어서 본래의 여덟 폭의 순서를 온전하게 보여 주지는 못하지만 첫 폭에 '소상야우'가 실려 있고 세 쌍(산시청람과 어촌낙조, 강천모설과 연사모종, 원포귀범과 평사낙안)의 아귀가 중국의 화보인 『해내기관』에 실린 소상팔경의 순서(이 글의 주6 참조)와 대강 맞는 것으로 보아, 순서에 있어서도 『해내기관』을 참조했을 가능성이 엿보인다. 그런데 문제는 이러한 중국식 순서가 정선에 의해 이루어진 것인지 아니면 후대에 누군가에 의해 시문(詩文)을 곁들이면서 재조정된 것인지를 단정할 수 없다는 점이다. 다만 그림들을 쌍쌍이 마주 보도록 표구하지 않고 그림 한 폭과 시 한 편을 짝지어 표구한 것도, 별다른 원칙이 없는 중국 화보에 보이는 순서를 염두에 둔 것도 우리나라 소상팔경도에서는 그 예를 달리 찾아보기 어렵다. 따라서 아마도 누군가에 의해 조정된 것으로 보는 것이 합리적일 듯하다.

이러한 조정이 없었다면 본래의 여덟 폭의 순서는 ① 연사만종, ② 산시청람, ③ 어촌낙조, ④ 원포귀범, ⑤ 소상야우, ⑥ 동정추월, ⑦ 평사낙안, ⑧ 강천모설의 순이었을 것이다(표참조). 이 순서는 여덟 폭

사진 제공에 대하여 국립중앙박물관 유물관리부의 권소현 학예사를 비롯한 직원 여러분에게 고마움을 표한다.

15 이 작품에 대한 정보와 사진 자료를 제공해 준 박은순 교수와 미국 크리스티의 한국미술 담당자인 김혜겸 씨에게 감사한다. 이 작품은 2005년 9월에 크리스티의 경매에 출품되어 현재는 서울의 개인 소장가가 소유하고 있다.

도 28d 제4폭, '원포귀범'

도 28c 제3폭, '어촌낙조'

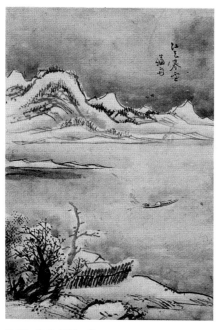

도 28h 제8폭, '강천모설'

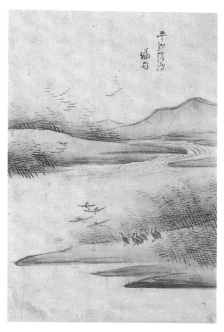

도 28g 제7폭, '평사낙안'

도 28a~28h 정선, 〈소상팔경도〉 화첩, 18세기, 지본담채, 규격 미상, 재일교포 구장(서울 개인 소장)

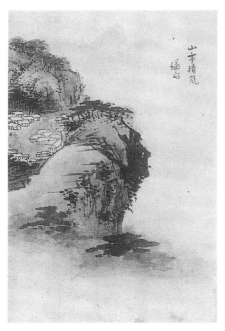

도 28b 제2폭, '산시청람'

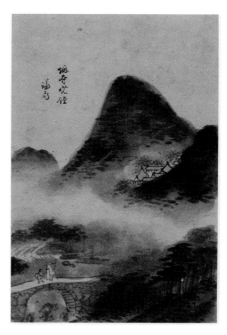

도 28a 제1폭, '연사만종'

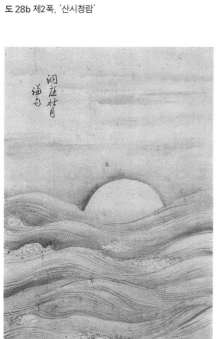

도 28f 제6폭, '동정추월'

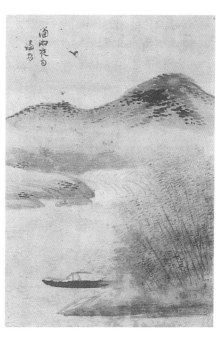

도 28e 제5폭, '소상야우', 〈소상팔경도〉

그림들의 짝과 아귀가 서로 맞고, 우리나라 소상팔경도의 전통이나 정선의 다른 소상팔경도들과도 합치되어 지극히 자연스럽다. 따라서 본래의 순서였을 이 순서에 따라 각 폭을 살펴보기로 하겠다.

이 화첩의 순서도 앞서 소개한 개인 소장(1)의 작품을 비롯한 정선의 소상팔경도들과 대체로 같으나 다만 '동정추월'을 여섯 번째, '평사낙안'을 일곱 번째에 배치하여 조선 초기의 전통으로 되돌아간 것이 큰 차이라 하겠다. 정선의 다른 작품들과 비교하면 예외적인 일이라 하겠다.

이 화첩의 그림들은 전반적으로 앞서 살펴본 개인 소장(1)의 작품과 친연성이 있으면서도 연대는 다소 뒤진다고 생각된다. 그러나 뒤에 소개할 간송미술관 소장의 작품보다는 연대가 앞선다고 판단된다. 이는 여덟 폭의 작품들이 지닌 구도와 표현방법에 의해 확인된다. 서체도 동일하다. 다만 개인 소장(1)의 작품들과는 달리 푸른 색조의 담채를 적극적으로 곁들이기 시작한 점이 돋보인다.

첫째 폭인 '연사만종'은 전형적인 미법(米法)으로 표현되어 있는데 전체적인 구도와 구성은 앞서 살펴본 개인 소장(1)과 간송미술관 소장의 같은 주제의 그림들과 대단히 유사하여 상호 연관성을 밝혀 준다(도 28a를 도 24a 및 32a와 비교). 석장을 짚은 인물의 모습도 비슷하다. 습윤한 묵법과 담채법이 두드러져 보이고 적극적인 분위기 묘사가 이채롭다. 근경의 다리와 그 위의 인물들의 모습은 간송미술관 소장의 '연사모종'에 가깝다(도 32a). 이러한 사실들은 이 재일교포 구장(서울 개인 소장)의 화첩이 개인 소장(1)과 간송미술관 소장의 작품들 사이에 위치함을 말해 준다. 이와 유사한 화풍은 개인 소장의 '연사모종'에서도 잘 드러난다(도 29). 다만 이 작품은 표현이 소략하고 사찰에

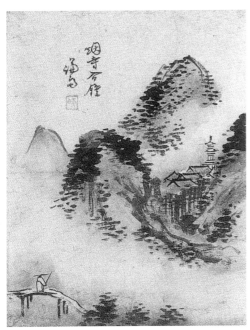
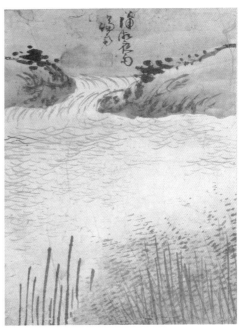

도 29 정선, '연사모종', 〈소상팔경도〉 제1폭, 화첩의 낙장, 18세기, 지본수묵, 25×20cm, 개인 소장

도 30 정선, '소상야우', 〈소상팔경도〉의 일부, 화첩의 낙장, 18세기, 지본담채, 24×18.5cm, 고려대학교박물관 소장

높은 탑이 그려져 있는 것이 차이라 하겠다.

두 번째 폭인 '산시청람'은 절벽을 이룬 산들에 에워싸인 채 안개에 잠겨 있는 산시(山市)의 모습을 묘사하였다(도 28b). 무게가 왼편 종반부에 주어져 있고 오른쪽 종반부는 안개 속의 수면을 시사하는 여백과 희미한 먼 산으로 텅 빈 듯 채워져 있다. 물기 있는 수묵법이 두드러져 보인다.

정선의 이 '산시청람'은 건물들만 모습을 드러낼 뿐 인마(人馬)의 행적은 찾아볼 수 없다(도 28b). 안개 속에 착 가라앉은 조용한 시장을 보여 주고 있어서 정선이 참조하였던 전충효의 '산시청람'의 번잡하

고 활기에 찬 시장 모습과 현저한 차이를 드러낸다(도 25b와 비교). 전충효가 널려진 많은 좌판들과 몰려드는 인마들을 적극적으로 묘사하여 활성화된 시장경제의 모습을 한껏 표현한 반면 정선은 그러한 시장의 모습을 외면하고 잠재운 것이다. 북종화의 직업화가였던 전충효와 세속보다는 사의의 세계를 중시하던 남종화가로서의 정선의 상이한 면모를 엿볼 수 있다. 전충효의 이러한 시장 모습은 후에 최북(崔北, 1712~1786)의 '산시청람'(도 17)에 계승, 재현되었다.[16] 다만 최북은 종래의 전통대로 '산시청람'을 두 번째 폭이 아닌 첫 번째 폭으로 다루어 전충효나 정선과 차이를 드러낸다.

재일교포 구장(서울 개인 소장)의 〈소상팔경도〉 중에서 셋째 폭인 '어촌낙조'는 넷째 폭인 '원포귀범'과 짝을 이룬다(도 28c, 28d). 근경에는 언덕과 버드나무들이 대각선을 이루며 늘어선 집들을 배경으로 서 있다(도 28c). 널찍한 수면에는 배들이 떠 있고 그 뒤로는 토파(土坡)와 또 다른 마을이 나지막한 산을 뒤로하여 펼쳐져 있다. 이 산의 등성이에는 막 지고 있는 붉은 해가 걸려 있어 정겨운 어촌에 잦아드는 낙조의 모습을 잘 드러낸다. 지는 해를 붉은색으로 나타낸 것은 같은 주제의 정선의 작품은 물론 17세기 전충효 작품에서도 확인되어 상호 연관성을 엿보게 된다(도 24c, 28c, 32c, 25c 비교). 그리고 근경의 대각선 강변에 보이는 수직선들은 숨겨진 배들의 돛을 표현한 것으로 좀더 연대가 내려간다고 믿어지는 고려대학교박물관 소장의 정선의 '소상야우'에서도 보인다(도 30). 정선 특유의 생략적, 연상적(聯想的) 표현이라 하겠다.

넷째 폭인 '원포귀범'도 전체적인 구도와 구성의 면에서는 대체로 개인 소장(1)의 '원포귀범'과 유사하나 넓은 수면의 표현은 간송미

술관 소장의 동일 주제의 그림과 상통한다(도 28d, 24d, 32d 비교). 그러나 재일교포 구장의 이 작품은 표현이 유난히 간결하고 소략한 느낌을 준다. 묵법이 돋보인다.

이러한 생략적 표현은 다섯째 폭인 '소상야우'에서도 엿보인다(도 28e). 정선이 참조했던 것이 분명한『해내기관』에 실려 있는 같은 주제의 판화와 비교해 보면 그 점이 더욱 쉽게 확인된다(참고도판 15a). 즉 정선의 '소상야우'와『해내기관』의 '소상야우'를 비교해 보면 구도가 대체로 유사하지만 후자가 울타리에 둘러싸인 높은 집과 대나무와 오동나무 등을 설명적으로 적극 묘사한 것에 비하여 정선은 전자의 그림에서 집과 오동나무와 울타리 등을 과감하게 생략하고 오로지 대숲만을 표현하였다(참고도판 15a와 28e 비교). 배의 돛대조차도 생략하였다. 이러한 생략적 표현에도 불구하고 정선은 소강과 상강에 내리는 밤비의 분위기를 넘치는 강물과 습윤한 묵법을 통하여 충분히 묘파하였다.

정선이 중국 판화집인『해내기관』에 실린 〈소상팔경도〉를 적극적으로 참고했던 사실을 시각적으로 가장 분명하게 밝혀주는 것은 바로 '동정추월'이다(도 28f). 파도가 일렁이는 바다 위로 떠오르는 둥근 달로 간결하게 묘사된 이 작품은『해내기관』에 실린 같은 주제의 판화와 비슷함을 부인할 수 없다(참고도판 15d와 비교). 이로써 정선이 이 중국 판화를 참조했음이 분명하게 드러난다.

그런데 정선은 이 해상원월(海上圓月), 즉 바다 위에 떠 있는 둥근 달의 장면(혹은 모티프)을 좋아했던 듯하다. 일례로 국립중앙박물관

16 안휘준, 앞의 책(1988), p. 232(도. 83a) 참조.

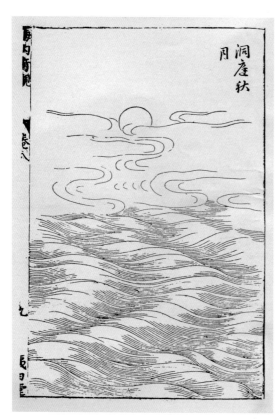

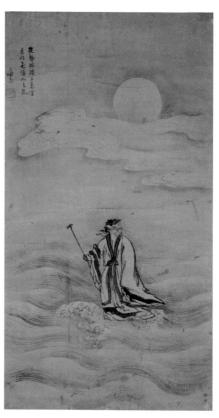

참고도판 15d 필자미상, '동정추월', 〈소상팔경도〉 판화의 일부, 중국, 양이증 편, 『해내기관』(1609)〈三〉 소재

참고도판 16 정선, 〈선인도해〉 족자, 지본수묵, 124×67.8cm, 국립중앙박물관 소장

소장의 〈선인도해(仙人渡海)〉에서도 그 장면을 재현하였음을 알 수 있다(참고도판 16). 이 작품에서는 지팡이를 짚은 신선을 등장시킨 것만이 다를 뿐, 달과 구름, 일렁이는 파도 등을 유사하게 묘파하였다. 그런데 정선의 이 〈선인도해〉 장면은 전충효의 〈소상팔경도〉 중 '동정추월'과 상통하여 흥미롭다(도 25d와 비교). 전충효의 그림에서 산만 빼다면 두 작품들 사이의 유사성을 부인할 수 없다. '동정추월' 장면에 신

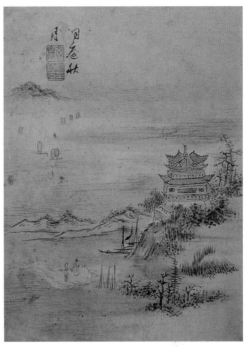

도 25d 전충효, '동정추월', 〈소상팔경도〉 제5폭, 화첩, 17세기, 종이에 담채, 26.3×19.2cm, 개인 소장

도 31 심사정, '동정추월', 〈소상팔경도〉 제7폭, 화첩, 18세기, 지본담채, 27×20.4cm, 간송미술관 소장, 간송미술문화재단 제공

선을 등장시킨 예는 이밖에도 정선의 제자였던 현재(玄齋) 심사정(沈師正, 1707~1769)의 간송미술관 소장 〈소상팔경도〉의 '동정추월'에서도 보인다(도 31).[17] 심사정의 '동정추월'에서는 신선이 혼자가 아니라 두 명의 동자와 함께 구름을 타고 있는 모습으로 근경에 표현된 점이 다를 뿐이다.

이 신선은 당나라 때의 유의(柳毅)가 분명하다고 믿어진다. 유의

17 韓國民族美術研究所 編, 『澗松文華』 제67호(韓國民族美術研究所, 2004. 10), p. 39(도. 35) 참조.

는 과거에 낙방하고 돌아오는 길에 동정호의 용왕의 딸을 만나 가서 (家書)를 동정군(洞庭君)에게 전달하였고 후에 신선이 되었다는 이야 기가 전해지고 있는 바 동정호와 연관된 신선은 그일 수밖에 없다고 생각된다.[18] 정선의 제자였던 심사정과 정선이 참고하였던 17세기 전 충효의 '동정추월'에 모두 신선이 된 유의의 모습이 등장한 것을 보 면 정선이 유의의 존재를 몰랐을 리 없다고 믿어진다. 그렇다면 정 선의 〈선인도해〉는 결국 유의를 주인공으로 한 전충효의 '동정추월' 의 영향을 받은 또 다른 모습의 '동정추월'일지도 모르겠다는 생각마 저 든다(참고도판 16). 아무튼 재일교포 구장의 정선의 '동정추월', 『해내 기관』의 '동정추월', 전충효의 '동정추월', 그리고 정선의 〈선인도해〉 를 함께 놓고 연결지어서 생각하면(도 28f, 참고도판 15d, 25d, 참고도판 16), 결국 정선은 중국 판화인 『해내기관』과 앞 시대의 화가였던 전충효 의 영향을 함께 받아서 자기화(自己化)하였다는 결론을 얻게 된다. 이 는 새로운 사실로서 주목을 요한다. 이와 관련하여 또 한 가지 주목되 는 점은 전충효의 '동정추월'에서 신선의 모습을 뺀 바다와 달과 군 산만 표현하는 같은 주제의 장면은 17세기 초의 조선 중기 절파계 화 가였던 이덕익(李德益)의 전칭 작품인 〈소상팔경도〉 중의 '동정추월' (도 12d)에서도 유사하게 나타난다는 사실이다.[19] '동정추월'의 도상학 적 연원 및 상호 연관성을 엿볼 수 있다는 점에서 관심을 끈다.

일곱째 폭인 '평사낙안'은 개인 소장(1)과 전충효의 같은 주제의 그림들과 밀접한 연관성을 보여준다(도 28g, 24f, 25f 비교). 지근 거리에 있는 기러기들을 크게 표현한 점이 특히 공통된다. 원거리에 있는 기 러기들은 짧은 선만으로 표현했는데 이러한 표현은 간송미술관 소장 의 '평사낙안'에서도 엿보여 상호관계를 알 수 있다(도 32f와 비교). 개인

소장(1) → 재일교포 구장(서울 개인 소장) → 간송미술관 소장의 작품 순서로 양식이 변화했음이 재확인된다. 이러한 변화를 거쳐 개인 소장(2)로 이어졌음이 '평사낙안'의 기러기 표현을 통해서도 밝혀진 다(도33f와 비교).

재일교포 구장의 그림들이 개인 소장(1)의 작품들로부터 발전된 것임은 여덟째 폭인 '강천모설'의 비교를 통해서도 거듭 확인된다(도 288과 248 비교). 근경의 경치만 다를 뿐 전체적인 구도와 구성은 대단히 유사하다. 그러나 재일교포 구장의 이 '강천모설'과 가장 친연성이 짙은 작품은 역시 국립중앙박물관 소장의 그림이다(도27과 비교). 근경의 경치를 위시하여 서로 너무나 비슷하여 같은 시기의 작품으로 생각된다.

이상 살펴본 바와 같이 재일교포 구장의 작품은 정선의 소상팔경도의 연원과 변천을 밝히는 데 있어서 매우 소중한 학술 정보를 제공해 주는 중요한 자료라 할 수 있다. 정선은 자신의 소상팔경도를 그림에 있어서 중국의 화보와 전대의 회화 전통을 함께 참고하여 자신의 것을 창출했음이 분명하다고 하겠다. 또한 정선의 소상팔경도들 중에서 묵법과 자연의 분위기 묘사에 가장 유념한 작품이라 할 수 있다.

이 재일교포 구장의 〈소상팔경도〉 이외에도 정선이 중국 판화의 영향을 다소간 받았던 흔적은 앞서 잠깐 언급한 국립중앙박물관 소

18 「洞庭遇龍女而得仙(동정호에서 용녀를 만나 신선이 되다)」이라는 제하의 글에 그 같은 내용이 보인다. 한편 「仙傳拾遺」라는 글에서는 유의가 오지방의 사람[吳邑人]으로 당나라 의봉(儀鳳)연간(676-678)에 용녀를 만났던 것으로 적혀 있다. 諸橋轍次, 『大漢和辭典』 卷6(東京: 大修館書店, 1968), pp. 1099-1100 참조.

19 안휘준, 앞의 책(1988), p. 221(도. 77d) 참조.

장의 '강천모설'에서도 엿보인다(도 27). 근경의 우산을 쓴 노인의 모습, 넓은 강과 배, 원경의 나지막한 산들은 『해내기관』에 실린 같은 주제의 판화에서도 간취된다(참고도판 15c와 비교). 정선은 이 중국 판화를 참조하였으면서도 자기 나름대로 능숙하게 재구성하고 자기화했음이 다시 확인된다.

4. 간송미술관 소장의 〈소상팔경도〉

정선의 소상팔경도들 중에서 제작연대나 화풍의 변화와 관련하여, 앞서 살펴본 개인 소장(1) 및 재일교포 구장과 뒤에 소개할 개인 소장(2)의 중간에 위치한다고 믿어지는 것은 간송미술관 소장의 작품이다(도 32a~32h).[20]

이 작품의 여덟 폭도 분리되어 있으나 좌우대칭의 배치 원칙과 계절 등을 염두에 두고 본래의 순서를 복원해보면 앞서 소개한 개인 소장(1)의 작품과 마찬가지로 ① 연사모종, ② 산시청람, ③ 어촌낙조, ④ 원포귀범, ⑤ 소상야우, ⑥ 평사낙안, ⑦ 동정추월, ⑧ 강천모설의 순이었다고 판단된다(표 참조).

전반적으로 그림이 차분하고 다듬어진 느낌이 드나 강한 개성의 표출은 다소 부족해 보인다. 마치 잘 보이기 위해서 얌전하게 그린 모범생의 그림을 보는 듯한 느낌을 준다. 미법을 위주로 한 단조로운 산수표현과 도상적 특징 등 모든 면에서 앞서 살펴본 개인 소장의 〈소상팔경도〉(1)에서 좀 더 진전된, 그리고 제작연대가 더 뒤지는 작품으로 판단된다. 뒤에 소개할 개인 소장(2)보다는 제작연대가 앞설 것

으로 믿어진다.

첫째 폭인 '연사모종'은 근경에 벙거지를 쓰고 석장을 짚은 채 원경의 절을 향하고 있는 스님과 동자승을 표현하였다(도32a). 전체적인 구성, 스님의 모습과 차림새, 절의 위치와 건물들의 배치 등 모든 면에서 개인 소장(1) 및 재일교포 구장의 '연사만종'과 유사하다(도24a와 28a 비교). 특히 근경의 다리와 여행객들의 모습은 재일교포 구장의 '연사만종'과 유사하다. 다른 점이 있다면 산들의 형태가 좀 더 작고 동글동글하게 생긴 것이라 할 수 있다. 이는 간송미술관 소장의 〈소상팔경도〉가 개인 소장(1)의 작품으로부터 재일교포 구장의 작품을 거쳐 좀 더 다듬어지고 변모된 것임을 밝혀준다.

이러한 사실은 두 번째인 '산시청람'의 경우에서도 거듭 밝혀진다(도32b). 즉 이 '산시청람'을 개인 소장(1)의 '산사청람'과 비교해 보면 구성이 좀 더 짜임새 있고 근경에 짐을 지고 산시를 향하는 인물 하나를 그려 넣고 그림의 주제를 '산사(山寺)청람'이 아니라 '산시(山市)청람'으로 바꾸어 적은 것 정도의 차이가 눈에 띈다(도24b와 비교). 왼편의 시장과 그것을 둘러싼 산들의 형태와 구성은 재일교포 구장의 '산시청람'과 더욱 비슷하여 상호 연관성과 변천 양상을 이해하는 데 도움이 된다(도28b와 비교).

세 번째의 '어촌낙조'도 개인 소장(1) 및 재일교포 구장의 같은 주제의 그림과 대동소이하다(도32c,24c,28c 비교). 크게 달라진 점은 개인 소장(1)과 재일교포 구장의 작품들에서 근경이 사선적(斜線的) 구

20 韓國民族美術研究所 編, 앞의 책(2004, 5), pp. 82(도. 78)~85(도. 81) 참조. 도판을 제공해준 젊은 학자들의 호의에 감사한다.

성을 보여주는 데 비하여 이 작품에서는 수평화되었다는 사실이다.

　네 번째의 '원포귀범'도 세 작품에서 유사하다(도 32d, 24d, 28d 비교). 개인 소장(1)의 작품에서 시야를 가려 다소 답답하게 느껴지던 주산을 간송미술관 소장 작품에서는 후경으로 옮겨 시야를 틔운 구성이 괄목할 만한 변화라 하겠다. 이러한 변화는 재일교포 구장의 '원포귀범'을 거친 것이 분명하다(도 28d). 특히 넓은 수면이 공통된다.

　다섯 번째인 '소상야우'는 근경에 누각과 대숲을, 후경에 둥근 쌍봉을 배치하고 강 건너편에도 대숲을 추가하여 균형을 잡은 비교적 단순한 구성을 보여준다(도 32e). 넘치는 강물과 원경의 연운이 촉촉한 모습의 쌍봉과 함께 밤비의 분위기를 자아낸다. 기본적으로 재일교포 구장의 작품과 매우 유사하다(도 28e와 비교). 그러나 그 연원은 개인 소장(1)의 '소상야우'에 있음을 부인하기 어렵다(도 24e와 비교). 또한 같은 간송미술관 화첩의 제1폭인 '연사모종'과도 유사하여 비슷한 구도와 필법을 반복한 감이 있다(도 32a와 비교).

　여섯 번째인 '평사낙안'은 정선의 이전 작품과 현저한 차이를 드러낸다(도 32f). 왼편에 치우친 근경에 긴 지팡이를 짚고 서서 넓은 강변에 내려앉는 기러기떼를 바라보고 있는 고사를 그려 넣었는데 이는 새로운 발상이다. 연대가 올라가는 개인 소장(1)과 재일교포 구장의 '평사낙안'에서는 인물은 배제되고 기러기들의 형상만이 크고 사실적인 모습으로 그려져 있어서 큰 대조를 보인다(도 24f, 28g). 정선은 나이를 먹으면서 한동안 인간이 중심이고 자연 현상은 관조의 대상으로 여기게 되었던 듯하다. 그러기에 이 간송미술관 소장의 '평사낙안'에서는 인간이 강조되고 기러기떼의 모습은 상징적으로만 표현된 것으로 생각된다. 단풍이 든 나무들 사이에 지팡이를 짚은 채 서 있

는 인물은 바로 자연을 관조하는 정선 자신의 모습일 가능성이 높다고 믿어진다. 기러기떼를 소략적이고도 상징적으로만 표현하는 경향은 이후 정선의 만년작으로 판단되는 개인 소장(2)의 작품에서도 그대로 이어져 표현되었다(도33f와 비교).

일곱 번째 폭인 '동정추월'은 개인 소장(1)의 작품과 전체적인 구도는 물론 악양루와 배의 모습 등 세부적인 것에 이르기까지 거의 동일하여 상호 불가분의 관계를 엿보게 한다(도32g와 24g 비교). 굳이 부연 설명이 필요하지 않을 정도로 유사하다.

마지막 여덟 번째의 '강천모설'은 근경에 나귀를 탄 고사와 동자를 등장시키고 강에 배를 띄운 것 이외에는 개인 소장(1)의 작품과 별로 관계가 없다(도32h와 24h 비교). 일곱 번째 작품들이 서로 너무나 유사한 것과는 크나큰 대조를 보인다. 이 간송미술관 소장의 '강천모설'의 전체적인 구도와 산의 형태는 오히려 조선 중기의 대표적 화가로 안견파화풍과 절파계화풍을 함께 구사했던 문인화가 김시 혹은 김제(金禔, 1524~1593)가 1584년에 그린 〈한림제설도(寒林霽雪圖)〉(참고도판 12)와 놀라울 정도로 유사하여 주목된다.[21] 아마도 정선이 그 이전의 조선 초기와 중기의 그림들을 꿰고 있었던 것은 아닐까 생각된다. 또한 이 '강천모설'은 눈 덮인 산과 나무의 모습, 나귀를 타고 귀가하는 선비와 그 앞에서 나귀를 끌고 가는 동자의 모습 등에서 정선의 〈건려방매(蹇驢訪梅)〉와 대단히 유사함도 주목된다.[22]

이제까지 살펴본 바와 같이 정선은 간송미술관 소장의 〈소상팔

21 安輝濬, 『韓國繪畫史』(一志社, 1980), p. 162(도. 58); 『韓國 I, 東洋의 명화 1』(三省出版社, 1985), 도. 71 참조.

22 韓國民族美術硏究所 編, 앞의 책(2004, 5), p. 91(도. 87) 참조.

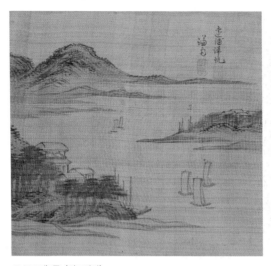

도 32d 제4폭, '원포귀범'

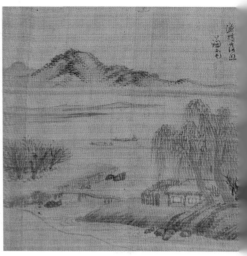

도 32c 제3폭, '어촌낙조'

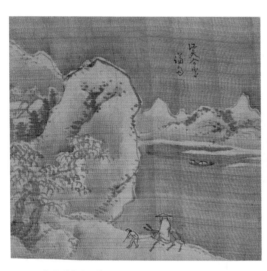

도 32h 제8폭, '강천모설'

도 32g 제7폭, '동정추월'

도 32a~32h 정선, 〈소상팔경도〉 화첩, 18세기, 견본담채, 23.4×22cm, 간송미술관 소장, 간송미술문화재단 제공

도2b 제2폭, '산시청람'

도 32a 제1폭, '연사모종'

32f 제6폭, '평사낙안'

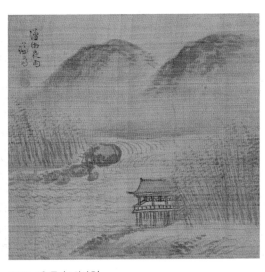

도 32e 제5폭, '소상야우'

경도)에서 대부분의 경우에는 개인 소장(1)과 재일교포 구장의 작품들을 거치면서 약간씩 변형시키기도 하고 '평사낙안'이나 '강천모설'의 예에서 전형적으로 볼 수 있듯이 종래와 달리 파격적인 새로운 장면을 창출하기도 하였음을 알 수 있다.

5. 개인 소장의 〈소상팔경도〉(2)

정선의 소상팔경도가 앞서 살펴본 작품들의 단계를 거친 후 어떻게 변모되었는지는 또 다른 개인 소장의 〈소상팔경도〉(도 33a~33h)를 통하여 엿볼 수 있다. 앞서 살펴본 개인 소장의 〈소상팔경도〉(1)의 작품들(도 24a~24h)과 재일교포의 구장품(도 28a~28h)이 초기 양상을 보여주는 데 비하여 간송미술관 소장과 개인 소장(2)의 작품들은 훨씬 변모된 후기의 특징들을 보여준다고 하겠다.

이곳에서 살펴볼 개인 소장(2)의 작품들은 앞서 소개한 작품들에 비하여 인물의 비중이 현저하게 줄어들고 그 대신 산수화가 지배적인 경향을 띠고 있다(도 33a~33h).[23] 산수화도 다양해지고 진경산수화를 연상시키는 작품들도 눈에 띄어 원숙한 단계의 정선의 화풍을 엿보게 된다.

먼저 순서는 다음과 같다.

① 연사모종
② 산시청람
③ 어촌낙조

④ 원포귀범
⑤ 소상야우
⑥ 평사낙안
⑦ 동정추월
⑧ 강천모설

　이 순서는 앞서 소개한 개인 소장(1) 및 간송미술관 소장 작품들의 경우와 마찬가지임을 알 수 있다(표 참조). 앞의 작품에서와 달리 다양한 화풍을 구사하고 변화를 추구하면서도 순서만은 앞의 작품들에서와 마찬가지로 동일하게 유지하였다. 조선 초기나 중기의 순서와 달리 앞의 작품에서처럼 ①과 ②, ③과 ④, ⑥과 ⑦이 서로 맞바뀌었음이 다시 한번 주목된다.

　첫째 폭인 '연사모종'은 정선의 소상팔경도가 전에 비하여 얼마나 크게 변했는지를 잘 보여준다(도 33a). 우선 사람의 모습이 전혀 보이지 않고 산수는 전에 비하여 훨씬 적극적이고도 능숙한 면모를 드러낸다. 통상적으로는 여행에서 돌아오는 고사와 동자, 혹은 절을 향하는 승려의 모습을 근경의 다리 위에 표현하는 것이 상례였으나 이 그림에는 어디에서도 그런 사람의 자취를 찾아볼 수 없다. 이는 지극히 예외적인 일이다. 그만치 산수가 강조된 것이다. '연사모종'임을 나타내는 도상적 특징은 오직 원경의 산골짜기에 살며시 모습을 드러낸 사찰의 건물들과 탑뿐이다.

23　中央日報 編, 앞의 책, 도. 37(연사모종), 39(산시청람), 104(원포귀범), 50(소상야우), 105(평사낙안), 103(동정추월) 참조.

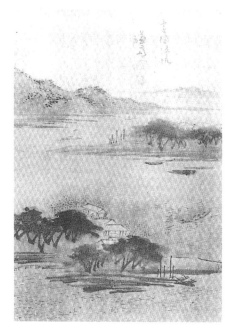

도 33d 제4폭, '원포귀범'

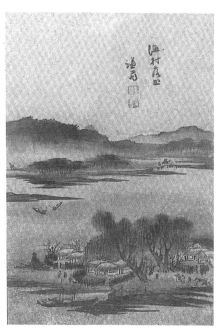

도 33c 제3폭, '어촌낙조'

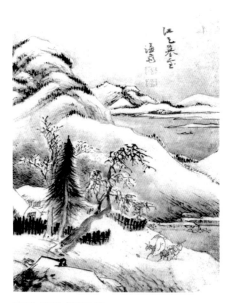

도 33h 제8폭, '강천모설'

도 33g 제7폭, '동정추월'

도 33a~33h 정선, 〈소상팔경도〉 화첩, 18세기, 지본담채, 29×17.5cm, 개인 소장(2)

도 33b 제2폭, '산시청람'

도 33a 제1폭, '연사모종'

도 33f 제6폭, '평사낙안'

도 33e 제5폭, '소상야우'

바위와 산들이 근경으로부터 중경과 후경으로 겹치듯 쌓이듯 높이를 더하며 멀어지고 이것들을 꿰듯 산길이 구불대며 원경의 절까지 이어져 있다. 중거(中距)의 안개와 왼편 계곡의 냇물이 심산유곡(深山幽谷)의 분위기를 더욱 고조시킨다. 이처럼 이 '연사모종'에는 정선의 능숙한 산수화 솜씨가 농익어 있음을 알 수 있다. 이는 이 작품이 정선의 60대 이후 만년에 제작되었을 가능성이 높음을 말해준다. 정선의 〈수성동(水聲洞)〉이나 〈창의문(彰義門)〉과 같은 진경산수화와 구성, 바위와 소나무의 형태 등 여러 가지로 유사한 측면이 엿보여서,[24] 정선이 진경산수화로 독보적 경지를 이룬 시기에 진경화법을 원용하여 제작하였을 것으로 생각된다.

첫째 폭인 '연사모종'과는 달리 그 대(對)가 되는 둘째 폭 '산시청람'에서는 중경에 시장의 모습과 그곳을 향하여 모여드는 인마의 정경을 세경(細景)으로나마 표현하였다(도33b). 시장의 건물들만 표현하고 그곳으로 모여드는 인마의 모습을 전혀 보여주지 않던 개인 소장(1)과 재일교포 구장의 '산시청람'이나 소극적이고 형식적으로만 사람의 모습을 묘사한 간송미술관 소장의 동일 주제의 작품과는 현저한 차이를 나타낸다(도24b,28b,32b와 비교). 아마도 인마가 몰려드는 시장이라는 장소의 특수성과 평생 진경산수화를 제작하면서 익힌 정선의 사실주의적 성향이 결국은 종래 서민들의 생활과 풍속을 적극적으로 담아내기를 꺼려하던 남종화가로서의 고집을 누그러뜨리고 타협하게 한 것은 아닐까 여겨진다.

산시는 근경의 산들이 가리키는 건너편 대지에 펼쳐져 있고 그 뒤편에는 가파른 산들이 좌우에서 높이를 겨루는데 그 틈새로 성문이 엿보인다. 오른편 강가의 가파른 절벽이 시장을 에워싼 삼각형의

산들이 더욱 고준해 보인다. 이러한 느낌은 산의 표면에 가해진 정선 특유의 직선화된 피마준법에 의해 한층 고조된다. 앞서 본 간송미술관 소장의 첫째 폭인 '연사모종'의 동글동글한 산들과는 전혀 대조적인 모습이다(도 32a와 비교). 산수화의 대가로서의 정선의 솜씨가 대를 이루는 이 두폭의 대조에서도 쉽게 드러난다. 그런데 이 '산시청람'에 담겨진 산들의 형태와 직선화된 피마준법은 독일 성(聖)오틸리엔수도원 소장의 〈만폭동(萬瀑洞)〉을 비롯한 진경산수화에서도 엿보여 흥미롭다.[25] 만년의 정선의 소상팔경도는 이미 앞의 첫째 폭 '연사모종'(도 33a)에서도 보았듯이 진경산수화풍과 무관하지 않았음이 재확인된다. 다만 사의화인 소상팔경도에서는 실경의 굴레와 제약을 벗어나 좀더 자유롭게 그렸다는 점이 차이일 뿐이다.

셋째 폭인 '어촌낙조'는 전체적인 구도와 구성, 근경의 버드나무와 초가집마을, 원경의 산 능선에 걸려 있는 붉은 해 등 모든 면에서 개인 소장(1), 재일교포 구장, 간송미술관 소장의 같은 주제의 그림들과 대동소이하다(도 33c와 도 24c, 28c, 32c와 비교). 다만 개인 소장(2)의 이 '어촌낙조'는 축축하게 젖은 진한 먹을 사용한 점과 마을 등에 인물들을 많이 등장시켜 마치 시장을 연상시키는 점이 큰 차이라 할 수 있다. 같은 주제의 다른 그림들에 보이는 피마준법이나 미법이 이 작품에서는 자취를 감추었다.

습윤하고 짙은 묵법은 넷째 폭인 '원포귀범'에서도 엿보인다(도 33d). 전반적으로 구성과 표현이 지극히 자유롭다. 앞의 두 폭이 산경

24 〈수성동〉은 韓國民族美術硏究所 編, 앞의 책(2004, 5), p. 17(도. 13); 〈창의문〉은 國立中央博物館, 앞의 책, p. 47 참조.

25 中央日報 編, 위의 책, 도. 26 참조.

(山景)을 담아낸 데 비하여 이 '원포귀범'은 강변산수를 다룬 때문이기도 하지만 습윤한 먹과 붓으로 거침없이 휘둘러 빚어낸 표현에는 어떤 제약도 엿보이지 않는다. 넓은 수면에 평행을 이루며 떠 있는 듯한 근경과 중경의 토파와 마을, 그리고 원경의 산이 잘 조화를 이루고 있다. 모든 것이 나지막하여 고준한 모습의 산경과는 현저한 대조를 보인다. 토파와 나무를 그림에 있어서는 가까운 것은 진하게, 먼 것은 연하게 표현하여 근농원담(近濃遠淡)의 효과를 한껏 발휘하고 있는 점도 주목된다. V자 모양의 나무 동체는 이미 앞서도 지적하였듯이 개인 소장(1)의 '어촌낙조'에 보이는 근경의 버드나무 표현과 간송미술관 소장 〈피금정〉에서도 엿보인다(도24c와 비교).[26] 그리고 물결은 잔잔하고 돌아오는 배들도 한적하여 어촌의 평화로움이 더욱 돋보인다.

그런데 이 '원포귀범'과 비슷한 묵법으로 그려진 정선의 〈우중기려(雨中騎驢)〉가 만 76세 때인 1752년 작품임을 고려하면, 역시 이 개인 소장(2)의 〈소상팔경도〉는 앞서도 언급한 바와 같이 만년작으로 보아야 할 것 같다.[27]

정선의 자유로운 표현은 '소상야우'에서도 잘 드러난다(도33e). 근경의 대나무숲, 초가집을 향하여 큰 우산을 쓰고 다가서는 인물, 초가집 속의 촛불, 비에 촉촉이 젖은 산들과 그 주변을 감싼 연운이 어우러져 소상에 내리는 밤비의 분위기를 잘 묘사하였다. 정선이 그의 소상팔경 그림들에서 이처럼 적극적으로 분위기 묘사에 성의를 보인 것은 예외적이라 할 수 있다. 대각선을 이루며 먼곳으로 물러나듯 이어지는 경물들의 짜임새, 산의 표현에 보이는 미법과 화면 전체에 구사된 능숙한 필묵법이 두드러져 보인다. 앞서 본 같은 주제의 다른 그림들과는 달리 울타리가 둘러쳐진 초가집들을 근경에 그려 넣어 한

국적 정경을 표출해낸 점이 한결 돋보인다. 정선의 새로운 '소상야우'
임이 분명하다.

　　소상팔경에 대한 정선의 독보적인 해석은 '평사낙안'에서도 분명
하게 드러난다(도33f). 근경의 산자락과 중경의 절벽을 다리가 이어주
고 그 뒤편으로는 넓은 강변이 펼쳐져 있으며 이를 원경의 수평을 이
룬 나지막한 산이 가로막고 있다. 넓은 강변의 허전함을 근경의 희미
한 자태의 소나무가 가지를 뻗어 채우려 한다. 느슨한 듯 짜임새 있는
구성, 넓은 공간의 추구, 절제된 필묵법, 산길을 따라 이어지는 연속
성의 시사 등등이 괄목할 만하다.

　　그런데 이 '평사낙안'의 주인공인 기러기들의 모습은 불규칙한
점과 짧은 선들로 지극히 작고 미미하게 상징적으로만 표현되어 있
다. 이러한 경향은 이미 간송미술관 소장의 '평사낙안'에서 확인되었
다(도32f). 개인 소장(1)의 동일 주제의 그림에서 보았던 크고 사실적
인 기러기들의 모습은 이제 찾아볼 수 없다(도24f와 비교). 마치 강변의
광활함을 강조하기 위하여 기러기들의 크기와 비중을 점묘(點描)처럼
극소화시킨 듯하다. 이러한 기러기들의 미미함과는 대조적으로 나
귀를 타고 다리를 건너는 인물의 모습은 새롭고 커서 주목된다. 다른
'평사낙안'에서는 볼 수 없었던 모습이다. 마치 대자연과 인간만이 중
요하다고 여긴 듯하다.

　　소상팔경에 대한 정선의 새로운 해석과 표현은 '동정추월'에서
더욱 뚜렷한 모습으로 드러난다(도33g). 나지막한 산과 넘치는 물, 즉

26　韓國民族美術硏究所 編, 앞의 책(2004, 5) p. 56(도. 52) 및 국립중앙박물관, 앞의 책, p.
　　51(도. 26) 참조.
27　中央日報 編, 앞의 책, 도. 109 참조.

잔산잉수(殘山剩水)의 표현을 작심한 듯, 오른편 중거(中距)에 산자락과 악양루를 그려 넣은 것 이외에는 온통 파도가 넘실대는 수면으로 화면을 채웠다. 수면이 너무도 넓고 파도가 커서 마치 호수가 아닌 바다로 착각된다. 이를 강조하기 위해서인지 '동정추월'의 상징인 악양루조차도 근경이 아닌 뒤편으로 내몰았고 달도 보일 듯 말 듯 희미한 원산의 자락에 걸쳐 있게 하였다. 군산도 멀리멀리 그림자처럼 희미한 자태만 보인다. 이처럼 전체적인 구성이나 파도가 넘칠 듯 출렁이는 바다의 모습은 정선의 〈망양정(望洋亭)〉과 〈낙산사(洛山寺)〉 등의 진경산수화에서 엿볼 수 있는 특징이다.[28] 진경산수화와의 친연성이 다시 확인된다.

마지막 여덟째 폭인 '강천모설'(도33h)의 근경에 나귀를 탄 고사와 동자를 그려 넣은 것은 간송미술관 소장의 '강천모설'과 상통하나 (도32h와비교), 전체적인 구도와 구성은 좀더 복잡한 느낌을 준다.[29] 구도는 오히려 개인 소장(1)의 '원포귀범'과 대단히 유사하다(도24d와비교). 이는 정선이 젊은 시절에 구사했던 구도와 기타 도상적 특징들을 늦은 시기에도 필요한 때마다 적절히 재활용했음을 보여주는 사례라 하겠다.

이제까지 살펴본 바와 같이 이 〈소상팔경도〉는 동일 주제의 정선 작품들 중에서 제작연대가 가장 뒤지는 만년의 것으로 보이며 내용, 화풍, 구성, 기타 모든 면에서 제일 다양하고 독자성이 두드러진다. 산수화의 비중이 가장 크고 진경산수화풍과의 친연성도 제일 농후한 점도 주목된다.

6. 맺음말

이제까지 몇 작품들을 통해 정선의 소상팔경도들이 지닌 여러 가지 특징과 특성들을 짚어보았다. 이 예들로만 보아도 정선이 제법 많은 소상팔경도들을 그렸을 것으로 짐작된다.[30] 이는 정선이 고려시대 이 래의 전통에 따라 소상8경을 자연미가 가장 뛰어난 승경(勝景)이자 대표적 사의산수화의 전형적인 주제로 간주했음을 말해 준다. 또한 아직까지도 밝혀지지 않은 채 사장되어 있는 작품들이 꽤 있을지도 모른다는 생각이 든다. 앞으로 이러한 숨겨진 작품들이 출세(出世)되어 보다 치밀한 연구가 이루어질 수 있게 되기를 바라는 마음 간절하다.

그러나 우선은 이곳에 소개된 작품들만으로도 여러 가지 중요한 사실들이 확인되는 것은 여간 다행한 일이 아니라 여겨진다. 특히 개인 소장(1), 재일교포 구장(서울 개인 소장), 간송미술관 소장, 개인 소장(2)도 8경이 모두 갖추어져 있어서 종합적인 검토에 큰 도움이 된다. 특히 재일교포 소장품은 『해내기관』 등 중국 화보와의 연관성을 밝히는 데 결정적인 단서를 제공해주고 있어서 연구에 큰 보탬이 되며 그 의의가 지대하다고 보지 않을 수 없다. 따라서 이 작품들에 대한 고찰을 통해서 얻어진 성과와 의미를 대충 정리해 볼 필요가 있겠다.

첫째, 무엇보다도 주목할 일은 정선이 조선 초기나 중기의 소상팔경도와는 현저하게 다른 새로운 소상팔경도를 창출했다는 점을 꼽

28 韓國民族美術硏究所 編, 앞의 책(2004, 5), p. 46(도. 42) 및 p. 67(도. 63) 참조.

29 中央日報 編, 앞의 책, 도. 62 참조.

30 일례로 선면(扇面)에 '漁村落照'만을 그린 경우도 알려져 있다. 兪俊英, 「奇世祿氏所藏 扇譜考」, 『美術資料』 第23號(1978, 12), pp. 33-34(그림 5) 참조.

지 않을 수 없다. 이 점은 그의 소상팔경도들이 보여주는 이전과 다른 화풍과 새로운 도상적 특징 등 모든 면에서 확인된다.

둘째, 정선은 소상팔경도를 그림에 있어서 조선 초기의 안견파 화풍이나 중기의 절파계화풍과는 달리 철저하게 남종화풍만을 구사했다는 점이 눈에 띈다. 당연하고 상식적인 이야기이기는 하지만 정선 화풍의 기본은 진경산수화이든 소상팔경도를 위시한 사의산수화이든 한결같이 남종화풍을 위주로 한 것임이 거듭 확인된다. 비단 외면적인 화풍만이 아니라 그림의 내용에 있어서도 철저하게 남종화의 세계를 유지하였다. 미법과 피마준을 시종해서 기본으로 하여 작품을 제작한 점, 시장의 모습을 그림에 있어서도 저잣거리의 붐비는 장면이나 상행위를 하는 인물들의 묘사를 되도록 외면한 점 등은 그 단적인 예들이라 하겠다.

셋째, 정선의 소상팔경도들은 대체로 그의 진경산수화들에 비하여 전반적으로 자유로움을 보여주면서도 좀더 느슨하고 덜 다듬어진 느낌을 주기도 한다. 이는 정선이 눈앞에 있는 승경을 관찰하고 화폭에 담는 사실적 표현에 보다 익숙하였던 반면에 상상해서 그리는 사의적 경향의 그림에는 상대적으로 약했었다는 사실을 말해주는 것으로 볼 수 있다.

넷째, 소상8경의 순서가 정선 이전의 조선 초기나 중기의 경우와 달리 변한 점도 주목된다. 조선 초기와 중기에는 제1폭이 '산시청람', 제2폭이 '연사모종'이었으나 정선의 소상팔경도에서는 서로 맞바뀌어 '연사모종'이 첫째 폭이 되고 '산시청람'이 둘째 폭이 되었다. 이러한 맞바뀜은 종래에 제3폭이던 '원포귀범'과 제4폭이던 '어촌석조'가 정선의 작품들에서는 반대로 된 점에서도 확인된다. 이처럼 네 폭

의 장면들이 둘씩둘씩 서로 맞바뀐 것은 정선의 그림들에서 처음 나타난 것은 아니다. 정선 이전에 이미 17세기의 화가 전충효의 〈소상팔경도〉에서 이루어진 것임이 확인된다. 아직까지는 정선 이전의 화가들 중에서 전충효 이외에는 다른 선례를 찾아볼 수 없다. 따라서 현재로서는 전충효가 네 폭의 순서를 둘씩 서로 맞바꾸기 시작한 인물로 여겨지고, 정선은 전충효의 선례를 따랐던 것으로 믿어진다. 비단 순서만이 아니라 소상팔경의 일부 표현에 있어서도 정선과 전충효의 친연성이 엿보여 두 화가의 관계에 관하여 앞으로 규명이 요구된다.

소상8경의 순서와 관련하여 정선의 작품들에서 또 한 가지 주목되는 것은 재일교포 구장품을 제외하고는 종래에 제6폭이던 '동정추월'과 제7폭이던 '평사낙안'을 정선이 서로 맞바꾸었다는 점이다. 그래서 '동정추월'이 제7폭, 즉 끝에서 두 번째 폭이 되게 하였다. '동정추월'이 이처럼 '평사낙안'보다 뒤에 오도록 한 예는 정선의 소상팔경도 작품들 이외에는 어느 곳에서도 찾아볼 수 없는 일이다. 즉 정선이 시작한 일이라 하겠다. 전충효나 중국의 화보나 어느 화가와도 무관한 것이다.

다섯째, 정선도 그 이전의 소상팔경도나 사시팔경도들의 경우와 마찬가지로 첫째와 둘째, 셋째와 넷째, 다섯째와 여섯째, 일곱째와 여덟째가 두 폭씩 짝을 이루어 좌우 균형을 이루도록 구성하였다. 그래서 홀수의 작품은 오른쪽 종반부에, 짝수의 작품들은 왼쪽 종반부에 무게가 쏠리도록 하였다. 그러므로 한 폭의 그림은 좌우 어느 한쪽에 무게가 주어지는 이른바 편파구도를 지니고 있게 마련이고 두 폭이 함께 어우러질 때만 비로소 좌우의 균형이 잡히게 되는 것이다. 이는 조선 초기와 중기의 팔경도들에서 일관되게 이어져온 것인데 이를

정선도 자신의 소상팔경도들에서 충실하게 계승하였던 것이다. 다만 정선은 이러한 편파구도의 단조로움과 경직성을 피하기 위하여 변화를 준 경우가 적지 않다. 이 때문에 무게나 비중이 좌우 어느 쪽에 주어진 것인지 애매하게 느껴지는 경우도 종종 눈에 띈다. 그런 경우 대개 근경을 어느 쪽에 배정하여 그렸는가가 판단의 기준이 된다. 이처럼 정선은 전통적인 편파구도를 존중하면서도 구도나 구성 면에서 적극적으로 변화를 추구하였음이 엿보인다.

여섯째, 정선은 구도나 구성, 8경의 순서 등에서 그 이전의 전통을 계승하면서 또한 『해내기관』 등 중국 화보를 참조하여 자신의 독자적인 소상팔경도를 창출하였음이 분명하다. 그러나 어느 한쪽에도 전적으로 의존하는 일이 없었다. 오직 소극적인 수준에서 필요한 만큼만 활용하는 지혜를 발휘하였고 그나마 곧 그의 독창적 세계에 묻혀버리곤 하였다. 특히 중국 화보의 영향이 제일 연대가 앞서는 개인소장(1)의 예보다는 그 다음 단계에 속하는 재일교포 구장의 작품에서 좀더 적극적으로 엿보이는 것은 정선이 중국 화보를 실험적, 탐구적 입장에서 참고하였음을 말해준다고 볼 수 있다.

일곱째, 정선은 그의 소상팔경도들에서 끊임없이 새로운 표현과 도상(圖像)의 창출을 시도하였음을 엿볼 수 있다. 비슷한 장면을 되풀이해서 그리기보다는 변화를 시도한 경우가 훨씬 많은 사실은 그 좋은 증거이다. 같은 주제의 장면들을 작품별로 함께 대조해보면 이를 쉽게 확인할 수 있다. 오직 '동정추월' 정도가 재일교포 구장의 작품을 제외하고는 큰 변화없이 그려진 대표적 예일 것이다. 이는 아마도 깃발이 날리는 근경의 악양루와 그것을 향해 다가오는 배, 넘실대는 넓은 동정호와 멀리 보이는 군산과 그 위에 뜬 둥근 달을 특징으로

하는 '동정추월'이 자신의 창안이었기 때문일 가능성이 높다.

여덟째, 정선의 소상팔경도들을 제작 연도에 따라서 살펴보면 만년으로 갈수록 산수화의 비중이 훨씬 커졌음이 엿보인다. 설명적 기능을 발휘하던 인물과 기러기 등의 비중은 상대적으로 약화되고 상징성을 표출하는 수준을 벗어나지 않는 경향을 띠게 되었다. 진정한 산수화가로서의 면모가 그의 소상팔경도들에서도 거듭 확인된다. 또한 만년으로 갈수록 사의화인 소상팔경도에는 진경산수화적 요소가 구도나 산과 나무의 표현 등에서도 엿보이는 것 역시 흥미로운 일이다. 진경산수화와 사의화인 소상팔경도가 전혀 별개의 것이 아님을 말해주는 사례라 하겠다. 이 밖에도 정선의 소상팔경도에 보이는 산들은 조선 초기 안견파 소상팔경도들의 높고 험준해 보이는 거비파(巨碑派)적 산들과는 달리 항상 나지막한 야산의 모습을 하고 있는 점도 괄목할 만하다. 진경산수화가로서 우리 주변의 산들을 둘러보면서 체득한 산경(山景)을 상상하거나 과장함이 없이 담담하게 표현한 결과라고 생각된다.

아홉째, 정선은 소상팔경도를 그림에 있어서 대체로 조선 초기나 중기의 화가들처럼 계절의 변화나 조석의 차이를 적극적이고도 섬세하게 표현하려고 특별히 노력한 것 같지 않다. 오직 '강천모설'의 경우에만 겨울이라는 계절이 분명하게 드러나도록 표현하였다. 산시에 안개가 끼었다가 걷히는 모습의 '산시청람', 연운이 깃든 저녁 무렵의 절의 모습을 담은 '연사모종', 땅거미 지는 어촌의 모습을 그린 '어촌낙조', 소상강에 세차게 몰아치는 어두컴컴한 밤비의 경치를 표현한 '소상야우'에도 적극적인 분위기 묘사는 별로 뚜렷하게 엿보이지 않는다. 안개가 자욱한 모습이나 밤의 어두움을 적극적으로 표현하고

자 노력한 흔적이 재일교포 구장의 '연사만종'(도 28a)과 만년작인 개인 소장(2)의 '소상야우'를 제외하면(도 33e) 일관된 모습으로는 드러나지 않는다. 그가 참고하였다고 믿어지는 전충효의 〈소상팔경도〉와 비교해 보아도 그 차이는 너무도 뚜렷하다. 전충효의 '소상야우'와 정선의 '소상야우' 그림들만 비교해 보아도 그 두드러진 차이를 한눈에 알아볼 수 있다(도 25e와 도 24e, 28e, 30, 32e 비교). 정선은 대부분의 경치를 밝고 뚜렷하게 드러나도록 표현했던 경향을 보인다. 이것이 그의 성격 탓인지, 아니면 그가 단순히 남종화풍을 따랐었기 때문인지는 현재로서는 단정하기 어렵다.

열째, 정선의 소상팔경도들은 한결같이 펴보기에 편한 화첩에 그려져 있다. 아직 축(軸)이나 병풍에 그려진 작품들은 밝혀져 있지 않다. 이 점만 보아도 정선의 소상팔경도들은 철저하게 감상을 목적으로 그려졌음을 알 수 있다.

마지막으로, 정선이 창출한 새로운 소상팔경도는 심사정, 최북, 김득신 등등 후대의 화가들에게 영향을 미쳤고 심지어 청화백자(靑華白磁)의 문양에까지도 참고되었다. 이처럼 정선의 소상팔경도는 진경산수화와 함께, 또는 그에 못지않게 후대에 심대한 영향을 미치며 한국 산수화의 발달에 기여하였던 것이다. 따라서 앞으로 정선의 소상팔경도를 위시한 사의산수화에 대하여 보다 많은 관심을 가지고 연구할 필요가 있다고 하겠다.

안견 전칭의 〈사시팔경도〉

1.

안견(安堅, 생몰년 미상)은 주지하듯이 세종조를 주로 하여 15세기 중엽경에 활동하였던 조선왕조 초기 산수화의 최대 거장이었다. 그는 안평대군(安平大君, 1418~1453)과 여러 사대부들의 아낌을 받으며 많은 작품들을 생전에 남겼고, 또 당대는 물론 후대의 화가들에게까지도 지대한 영향을 미쳤던 인물이다. 그러나 그의 대부분의 작품들은 신숙주(申叔舟, 1417~1475)의 『보한재집(保閑齋集)』의 「화기(畵記)」를 비롯한 단편적인 기록들에 그 자취를 남기고 있을 뿐, 모두 산실되어 전하지 않고 있다. 오직 일본 나라(奈良)의 덴리대학(天理大學)에 소장되어 있는 〈몽유도원도(夢遊桃源圖)〉(참고도판9b)만이 그의 유일한 진작(眞作)으로 확인되어 있다. 그밖에 그의 작품으로 전해지고 있는 것들이 여러 점 있으나, 대부분이 그의 작품으로 믿기 어렵거나 그의 활동 연대보다 후대의 것으로 인정되고 있다.

지금까지 알려진 안견의 전칭 작품으로는 국립중앙박물관 소장의 〈사시팔경도(四時八景圖)〉(8폭 산수화첩, 도23a~23h), 〈소상팔경도

〈瀟湘八景圖〉〉(8폭 산수화첩, 도 3a~3h), 〈적벽도(赤壁圖)〉, 〈설천도(雪天圖)〉, 간송미술관 소장의 소폭 잔결(小幅殘缺)인 〈설강어인도(雪江漁人圖)〉, 서울대학교박물관 소장의 《근역화휘(槿域畫彙)》에 들어 있는 산수도 잔편(殘片), 일본 나라의 야마토분카칸(大和文華館) 소장인 〈연사모종도(煙寺暮鐘圖)〉(도 7) 등이 있다. 이들 전칭 작품들 중에서도 특히 중요시되는 것은 이제부터 살펴보고자 하는 〈사시팔경도〉라 하겠다.

안견의 생애와 그의 진작인 〈몽유도원도〉에 관해서는 이미 자세히 논한 바 있고, 그밖에 그의 전칭 작품들 중에서 〈적벽도〉, 〈설강어인도〉, 〈연사모종도〉 등에 관해서도 간단히 살펴본 바 있다.[1] 따라서 이곳에서는 조선 초기 및 중기의 회화와 관련하여 가장 중요하게 여겨지는 〈사시팔경도〉만을 중점적으로 고찰하여 보고자 한다. 안견의 작품으로 전칭되고 있는 것 중에서 아직까지 살펴보지 못한 〈소상팔경도〉와 〈설천도〉는 전반적인 구도 면에서 〈사시팔경도〉와 대체로 유사하지만 공간개념이나 준법 등은 16세기 전반기의 특색을 지니고 있다.[2] 이 〈소상팔경도〉에 관해서는 후일에 구체적으로 논할 기회를 따로 갖고자 한다.

2.

〈사시팔경도〉(도 23a~23h)는 모두 여덟 폭으로 이루어진 견본담채(絹本淡彩)의 화첩으로서 종래에 '산수도첩(山水圖帖)'이라고 불리던 것이다. 그러나 이 그림들을 자세히 조사해 보면 이른 봄, 늦은 봄, 이른 여름, 늦은 여름 등 사계의 변화를 묘사하고 있음을 알 수 있다. 따라서 이

화첩은 그저 막연하게 '산수도첩'이라고 부르기보다는 〈사시팔경도〉 또는 〈사계팔경도(四季八景圖)〉라 부르는 것이 마땅하다고 본다.

사시팔경을 화제(畫題)로 삼아 그리는 일은 안견이 활동하던 15세기의 우리나라에도 이미 있었다. 예를 들면 신숙주는 초춘, 만춘, 초하, 만하, 초추, 만추, 초동, 만동, 잠초(蠶初), 잠만(蠶晩)을 그린 10첩 병풍에 제시(題詩)를 쓴 일이 있다. 처음의 여덟 면은 사시팔경을, 그리고 마지막 두 면은 양잠(養蠶)을 다룬 것이 흥미롭다.[3]

또 미수(眉叟) 허목(許穆, 1595~1682)은 권지부(權地部)라는 사람이 자기에게 보여준 안견의 작품으로 전칭되는 〈사시팔경도〉에 관한 기록을 남기고 있다.[4] 허목이 보았던 〈사시팔경도〉는 박락이 매우 심하여 알아보기 힘들었다고 하니 현재 국립중앙박물관에 전하고 있는 〈사시팔경도〉와는 별개의 것으로 믿어진다. 어쨌든 이러한 기록들로만 미루어 보아도 사시팔경을 소재로 한 그림들이 조선 초기에 종종 그려졌음을 알 수 있다.

1 안휘준, 「안견과 그의 화풍-〈몽유도원도〉를 중심으로」 및 「속전 안견 필 〈적벽도〉」, 『한국 회화사 연구』(시공사, 2000); 「日本 奈良 大和文華館 所藏 煙寺暮鐘圖 解說」, 『季刊美術』 3(1977. 여름), pp. 40~41 참조.
2 〈소상팔경도〉의 '漁村夕照'와 '江天暮雪'은 국립중앙박물관, 『한국회화: 한국명화근오백년전도록』(1972), 도 4~5 참조. 그런데 이 두 폭 그림은 표구 시의 잘못으로 〈소상팔경도〉에서 떨어져 〈사시팔경도〉의 말미에 붙어 있었다. 이 때문에 〈소상팔경도〉 화첩은 여섯 폭, 〈사시팔경도〉 화첩은 열 폭으로 되어 있었으며, 이것은 물론 본래부터 그렇게 되었던 것은 아니고 후대의 잘못에 의한 것이었다. 현재는 이를 바로잡아 〈소상팔경도〉의 나머지 여섯 폭에 합쳐져 있다. 그리고 〈설천도〉는 劉復烈 『韓國繪畫大觀』(文敎院, 1969), 도 13 참조.
3 신숙주, 『보한재집』 권3, 「題屛風」, 12~14 참조.
4 許穆, 『記言』別集 권8, 「安堅山水圖 貼序」에 "數十年前 權地部示我古畫山水八貼 絹剝裂多不可見 愈奇古稱 名畫……一日與我論東方名畫 仍示京絹水墨山水四時八景曰 此畫傳家已舊出於安堅云…古絹剝裂舊蹟…"의 기록이 보인다.

국립중앙박물관 소장의 〈사시팔경도〉의 순서와 그 확인 근거를 우선 간단히 적어 보면 아래와 같다.

① 초춘(初春): 나무에 잎이 돋아나고 여기저기 새싹이 움트는 모습을보여 준다. 날씨는 따뜻하여 사람들은 바깥 공기를 즐긴다. 필치는 매우 부드럽고 유연하다(도23a).

② 만춘(晩春): 나뭇잎들이 이른 봄에 비하여 좀더 우거진 모습이다. 정자나 누각 등의 문은 활짝 열려 있고 공기는 봄날 특유의 뿌연 모습이다(도23b).

③ 초하(初夏): 나무나 풀잎이 무성해지고 폭포의 물은 불어나 있다(도23c).

④ 만하(晩夏): 늦여름에 자주 있는 비바람이 몰아치고 있고, 무성한 나뭇가지들은 폭풍우에 휘말려 있다. 또 여울물은 불어나 여러 갈래를 이루고 있다(도23d).

⑤ 초추(初秋): 나무들은 윤기를 잃고 모든 경관은 쓸쓸한 모습이다. 또한 인물들은 두터운 옷을 입고 있다(도23e).

⑥ 만추(晩秋): 싸늘해진 날씨 때문에 정자의 문은 굳게 닫혀 있고 대기는 더욱 스산한 분위기를 띠고 있다(도23f).

⑦ 초동(初冬): 첫눈이 온 천지를 덮고 있다(도23g).

⑧ 만동(晩冬): 빙설이 온 누리를 뒤덮고 있고, 추운 날씨 때문에 어부 이외에는 모두 집안에 들어앉아 있다(도23h).

이 그림들 하나 하나에 관해 구체적으로 살펴보기에 앞서 우선 전체적으로 살펴보면, 〈사시팔경도〉는 전반적으로 곽희파(郭熙派)화풍에

바탕을 두고 발전한 전형적인 조선 초기의 한국적 화풍을 보여준다.

여덟 폭 모두가 대개 비슷비슷한 구도를 지니고 있다. 각 폭은 세로로 반을 나누어 볼 때 한쪽에 다른 한쪽보다 큰 무게와 역점이 주어져 있다. 이것은 자연스레 고원(高遠), 평원(平遠)의 대조가 나타나게 해 준다. 따라서 한 폭씩 떼어서 보면 균형이 잘 맞지 않는 느낌이 든다. 그러나 두 폭씩 맞붙여 놓고 보면 완전한 대칭을 이루게 된다. 예를 들어 '초춘'과 '만춘', '초하'와 '만하' 등 두 폭씩이 마주 놓여야 완전히 균형을 찾게 된다.

또한 한 폭의 그림은 따로따로 떨어져 흩어져 있으면서도 하나의 통일된 조화를 이루는 몇 개의 경물들로 구성되어 있다. 그리고 이 경물들 사이는 수면이나 안개로 채워져 있어 넓은 공간을 시사하고 있다.

이 밖에도 근경에는 거의 예외없이 비스듬히 솟아오른 언덕이 나타나 있어 주목된다. 이러한 모든 구도상의 특색은 우리나라 조선 초기의 안견파 회화를 특징 지어 준다. 또한 이와 같은 구도상의 특색이나 공간개념 등은 우리나라 회화의 영향을 강하게 받은 것으로 믿어지는 일본 무로마치(室町) 시대의 그림에서도 종종 엿보이고 있어서 주목된다.[5]

〈사시팔경도〉를 그린 화가는 계절의 변화에 따른 자연의 상이한 모습을 표현함에 있어서 필묵법의 중요성을 깊이 터득하고 있었던 듯하다. 일례로 '초춘'과 '만동'을 비교해 보면 그 차이가 역력함을 알 수 있다(도 23a와 도 23h 비교).

5 안휘준, 「조선 초기의 회화와 일본 무로마치 시대의 수묵화」, 『한국 회화사 연구』(시공사, 2000), pp. 483~485; 松下隆章, 「周文と朝鮮繪畫アカシム形成の過程—」, 『如拙, 周文, 三阿彌』, 『水墨美術大系』6(東京: 講談社, 1974), p. 42 참조.

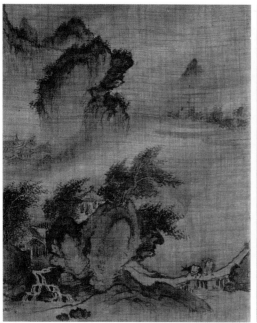

도 23d 만하

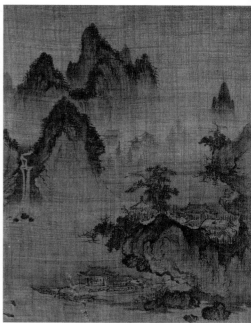

도 23c 초하

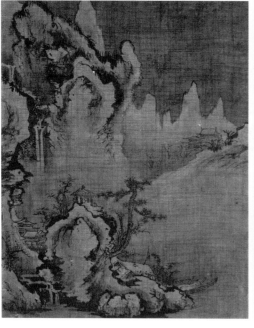

도 23h 만동

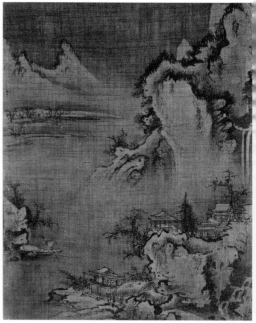

도 23g 초동

도 23a~23h 전 안견, 〈사시팔경도〉, 견본수묵, 각 35.2×28.5cm, 국립중앙박물관 소장

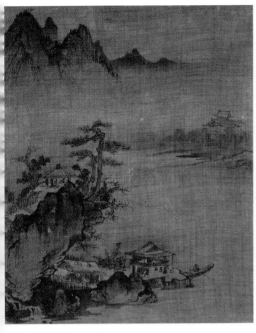

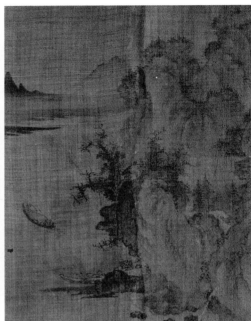

도 23b 만춘

도 23a 초춘

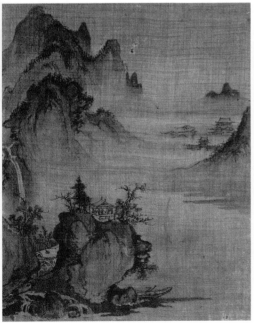

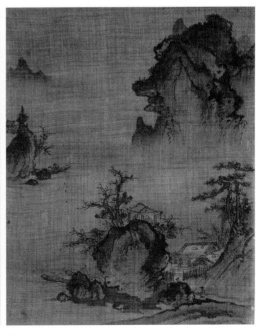

도 23f 만추

도 23e 초추

‘초춘’에서는 필치가 온화하고 부드러우며 곡선적이다. 윤곽선들
조차도 매우 가늘고 섬세하여 때로는 눈에 띄지 않는다. 이렇듯 부드
럽고 섬세한 필법에 의해 따뜻하고 온화한 봄 경치가 잘 묘사되어 있
다. 이와는 대조적으로 ‘만동’에서는 필치가 힘차고 거칠며 각이 심하
다. 묵법도 훨씬 대담하게 구사되어 있다. 또 윤곽선도 몹시 굵고 변
화가 심하다. 이렇게 강렬한 필묵법을 구사하여 혹한의 겨울 경치를
성공적으로 그려냈다. ‘초춘’과 ‘만동’이 나타내는 계절적인 차이와
그에 따른 표현상의 차이가 이처럼 현격함을 알 수 있다. 이러한 차이
는 많든 적든 간에 〈사시팔경도〉의 각 폭에서 모두 간취된다.

이 점은 〈사시팔경도〉의 화가가 그가 토대로 하고 있던 중국의
곽희파 화풍은 물론, 곽희가 주창한 화론도 잘 터득하고 있었음을 말
해 준다. 11세기 후반에 화명을 날렸던 북송의 화원 곽희는 그의 『임
천고치(林泉高致)』에서 산은 가까이서 볼 때와 먼 곳에서 볼 때 각기
다르고, 또 정면, 측면, 배면에서 볼 때 매번 다르며, 사계절의 변화와
아침저녁의 변화에 따라 늘 변모하여 항상 같을 수 없음을 역설하고
그 차이를 설명하였다.[6] 즉 자연은 거리와 시간의 변화에 따라 늘 다
른 모습을 보여 준다는 것인데, 〈사시팔경도〉는 그러한 차이를 잘 나
타내고 있는 것이다.

그러면 이제부터 〈사시팔경도〉의 각 폭이 보여주는 여러 가지 양
식적인 특색과 의의를 좀더 구체적으로 살펴볼까 한다.

‘초춘’(도23a)에서는 앞서도 언급하였듯이 오른쪽 종반부에 무게
와 역점이 주어져 있다. 왼쪽 종반부는 수면과 짐을 실은 배, 그리고
선염(渲染)을 써서 시사적으로만 표현된 원산(遠山)이 차지하고 있을
뿐이다. 근경에는 산허리의 일부가 돋아져 나와 있고, 그 바로 옆에는

비스듬히 솟아오른 큰 언덕이, 이 언덕의 정상에는 정자와 그것을 둘러싼 나무들이 서 있다. 그런데 이 언덕은 이웃하는 산허리와 'V'자형을 이루고 연운을 격하여 주산과 평행을 이룬다. 또한 짐을 싣고 돌아오는 배와 함께 강한 대각선 운동을 형성하고 있다. 이러한 일련의 특색은 16세기 전반으로 이어져 일본 다이간지(大願寺) 소장의 우리나라 〈소상팔경도〉(도 5a~5i) 중 '어촌석조(漁村夕照)'(도 5e)에도 나타나고 있다.[7]

'만춘'(도 23b)에서는 '초춘'에서와는 반대로 좌측 종반부에 무게가 주어져 있다. 누각과 초옥들이 들어선 근경의 지반은 강 건너편의 마을 및 주산과 평행을 이루고 있다. 또 근경과 주산의 사이는 넓은 수면과 짙은 연운으로 구분되어 있다. 이들을 이어서 화면에 조화와 통일감을 부여해 주는 것은 좌측 하단부에서 45도 각도로 솟아오른 언덕일 것이다. 이 언덕의 정상부에도 정자와 한 쌍의 소나무들을 비롯한 나무들이 서 있다. 이 언덕과 소나무들은 흩어진 경물들을 서로 연결하여 조화를 이루도록 해 주고 있다. 이렇듯 비스듬히 솟아오른 언덕은 〈사시팔경도〉에서 매우 중요한 역할을 하는데 이 점은 안견의 화풍을 따랐다고 전해지는 16세기 전반의 양팽손(梁彭孫)의 〈산수도〉(참고도판 5) 등에서도 엿보인다.[8] 또한 언덕의 표면에 보이는 눈알처럼 점이 박힌 울퉁불퉁한 혹들과 윤곽선 밖으로 돋아난 치형돌기(齒形突起) 등은 안견의 진작 〈몽유도원도〉에서도 간취되는 특색이다. 이 밖에

6 郭熙, 『林泉高致』의 「山水訓」 참조.

7 Hwi-Joon Ahn, "Two Korean Landscape Paintings of the First Half of the 16th Century", *Korea Journal*, vol. 15, no. 2(February, 1975), p. 37, fig. 6-d.

8 위의 논문, fig. 1.

도 춤을 추는 듯한 소나무의 자태와 잎이 크고 줄기가 가는 근경의 대나무, 그리고 소라 껍질 같은 바위의 모습도 한국적 특색의 하나이다.

'초하'(도23c)에서도 근경의 비스듬한 언덕의 역할은 '만춘'의 그것에 못지 않게 중요하다. 그 꼭대기에는 역시 정자가 세워져 있고 그 둘레에는 해조묘(蟹爪描)의 소나무와 잡목들이 서 있다. 이 언덕을 중심으로 하여 근경은 전개되고 있다. 그러나 '초하'에서 가장 주목되는 것은 산으로 둘러싸인 '공간주머니'라 하겠다. 안개가 짙게 덮인 이 공간주머니에는 마을이 들어서 있는데 고옥(高屋)의 지붕과 전나무들이 희미한 자태를 드러내고 있다. 갈라진 폭포와 그 밑의 작은 바위들도 조선 초기와 중기의 회화에서 가끔 볼 수 있는 특색 있는 것이다.

'만하'(도23d)는 세찬 폭풍우를 소재로 다루고 있다. 모든 수목들은 물론, 산허리조차도 풍향을 따라 굽어져 있다. 화면 전체에는 하나의 큰 소용돌이가 느껴진다. 굽어진 산허리에서 시작되는 이 소용돌이는 근경의 반원을 긋는 길목을 거쳐 건너편의 강안으로 치닫는 듯하다. 이와 비슷한 구도는 중국의 〈설경산수도(雪景山水圖)〉(참고도판17)에서도 엿보인다. '만하'와 〈설경산수도〉의 구도는 대체적으로 매우 유사하지만, 전반적인 효과는 크게 다르다. 한국의 '만하'가 세찬 소용돌이의 운동감을 표현하는 데 주력하고 있음에 반하여 중국의 〈설경산수도〉는 흩어진 경물들의 유기적 결합에 치중하고 있다. 이 점은 〈사시팔경도〉의 화가가 중국화를 토대로 자기 나름의 개성 있는 세계를 달성하였음과 양국 회화의 차이를 보여주는 좋은 증거라 할 수 있다.

'초추'(도23e)의 대체적인 구성은 중국 명대 절파(浙派)의 개조인 대진(戴進)의 작품으로 전칭되고 있는 〈춘유만귀도(春遊晚歸圖)〉와 어느 정도 흡사하다.[9] 그러나 마하파(馬夏派)화풍을 기조로 한 〈춘유만

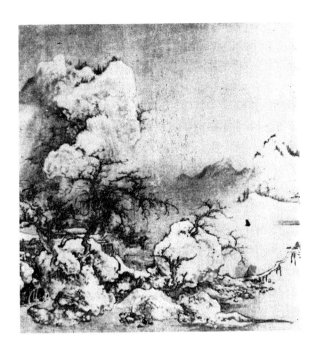

참고도판 17
필자미상,
〈설경산수도〉, 중국,
화첩, 견본담채,
25.7×26.8cm,
대북 국립고궁박물원 소장

귀도〉는 경물들이 비록 흩어져 있기는 하지만 '초추'보다는 좀더 유기적인 결합을 시사해 주고 있다. '초추'는 이렇듯 서너 무리의 동떨어진 경물들과 넓은 수면으로 구성되어 있다. 그 밖에도 점 박힌 혹들이 나 있는 근경의 둥그런 언덕과 춤추는 듯한 두 그루의 소나무, 그리고 주산의 허리와 계곡에 돋아난 점 박힌 돌기들과 꼬불꼬불한 선묘(線描)가 특히 주목을 끈다. 점 박힌 혹과 돌기들은 앞서도 지적하였듯이 안견의 〈몽유도원도〉에도 나타나 있다. 이것은 본래 중국 원

9 James Cahill, *Chinese Painting*(Geneva: Editions d'Art Albert Skira S.A., 1995), pl. on p. 122 및 許英桓, 『中國繪畫小史』(瑞文堂, 1974), 그림 84 참조.

대의 이곽파(李郭派)화풍에서 현저히 보이는 것인데, 〈사시팔경도〉에서는 그것이 좀더 대담하게 묘사되어 있다.

'만추'(도23f)는 '초추'에 비해 좀더 논리적이고도 무리 없는 구성을 보여준다. 근경에는 낯익은 언덕과 초가집들이 보이고 그 뒤로는 안개에 싸인 공간을 격하여 주산이 뒤로 물러나면서 높아지고 있다. 이 주산의 왼편 골짜기에서는 작은 폭포가 흘러내리고 바른편의 산줄기들은 건너편의 산줄기와 은근히 이어져, 옴폭하게 들어앉은 마을을 감싸고 있다. 늦가을의 독특한 분위기가 매우 시적으로 표현되어 있다. 누각을 이고 있는 성벽과 고대광실의 건물들이 또한 이채롭다. 그리고 산줄기들이 나타내는 'U' 자형의 굴곡도 눈길을 끄는데, 이것도 16세기 전반기의 그림들에서 변모된 양태로 가끔 엿보인다.

'초동'(도23g)은 〈사시팔경도〉 중에서 가장 성공적인 구성의 묘를 보여주는 작품으로 생각된다. 근경의 언덕이 주산의 계곡에서 흘러내리는 폭포 쪽을 향하여 뻗어 있고, 반대로 험준한 주산의 정면은 앞으로 숙여져 안개로 덮인 공간의 거리를 좁혀 주고 있다. 또한 어부가 배를 대고 있는 산언덕은 근경의 지반과 주산의 왼쪽 줄기가 이루는 초점에 놓여 있어 화면 전체에 더욱 큰 박진감을 주고 있다. 그리고 원산과 그 주변의 토파들은 화면에 균형을 부여해 주고 있다. 이 산재하는 경물들 사이로 강이 굽이쳐 어디론가 사라진다. 이렇듯 '초동'은 경물들이 흩어져 있으면서도 완벽하게 조화된 통일감을 불러 일으키고, 또 동시에 넓은 공간을 시사해 주는 성공적인 구성의 묘를 보여준다. 또한 '초동'에서는 강한 필벽(筆僻)이 더욱 현저하게 나타나 있다. 이런 점들은 〈사시팔경도〉의 화가가 상당히 개성이 강하고 구성에 남다른 재능을 지니고 있던 인물임을 암시하는 것이라 하겠다. '초동'의

구도는 16세기 전반기로 전해져, 국립광주박물관 소장의 〈연방동년일시조사계회도(蓮榜同年一時曹司契會圖)〉의 경우처럼 좀더 확산된 구성으로 변모하게 되었던 것이다.[10]

　'만동'(도 23h)은 '초동'과는 달리 보다 밀집된 구성을 보여준다. 이곳에서는 '흩어진 요소들의 조화된 결합체'를 보기보다는 '서로 긴밀하게 밀착되고 연계된 구성'을 보게 된다. 강변의 마을을 보호하듯 서 있는 근경의 언덕과 산허리 뒤쪽에는 폭포를 수반한 험준한 주산이 버티고 서 있다. 이 주산과 근경 사이의 안개 낀 공간을 향하여 오른쪽의 나지막한 산줄기가 뻗어 있다. 이 산줄기의 뒤쪽에는 두어 채의 고옥들이 서 있는데 이들을 감싸듯 윤곽만의 원산들이 병풍처럼 늘어서 있다. 병풍처럼 늘어선 이 원산들은 주변의 공간을 완전히 차단하고 있다. 이와 같은 구성과 공간개념은 늦겨울 장면을 나타내는 조선 초기와 중기의 설경도 등에서 자주 채택되었던 것이다. 그러나 16세기부터는 윤곽만의 원산들이 '만동'에서처럼 펼쳐 놓은 병풍같이 수평선상에 일렬로 늘어선 모습이 아니고, 앞뒤로 서 있으면서 뒤로 물러나는 형식으로 변하게 되었던 것이다.

3.

〈사시팔경도〉는 필묵법에 있어서 조선왕조 초기의 어느 작품보다도 곽희파 화풍에 가깝다. 말하자면 안견의 작품으로 전칭되는 것들 중

10　안휘준, 「필자 미상의 〈연방동년일시조사계회도〉」, 『한국 회화사 연구』(시공사, 2000) 참조.

에서 가장 고식에 속하는 것이다.

그 밖에도 부분적으로 중국 회화에서 영향을 받은 요소들이 눈에 띄지만, 전체적인 구도나 공간개념 그리고 대부분의 구성요소들은 완전히 한국적인 것이다.

앞서도 여기저기에서 논급하였듯이 〈사시팔경도〉의 화풍은 양팽손의 〈산수도〉, 일본 다이간지 소장의 〈소상팔경도〉, 국립중앙박물관 소장의 화첩인 〈소상팔경도〉, 필자미상의 〈연방동년일시조사계회도〉 등을 비롯한 16세기의 여러 작품들로 그 맥락이 이어지고 있다.

개성이 강하고 고식인 필묵법, 능숙한 구성 능력 그리고 후대의 회화에 미친 지대한 영향 등으로 미루어 볼 때 〈사시팔경도〉는 안견으로 전칭될 만한 작품이라고 생각된다.

여기에서, 필치가 좀더 섬세한 안견의 유일한 진작 〈몽유도원도〉와 관련하여 생각해 보지 않을 수 없다. 〈몽유도원도〉는 주지되어 있듯이 안평대군이 몽유한 도원을 대군의 명에 따라 안견이 그린 것이다. 이 때문에 〈몽유도원도〉는 환상적이고도 섬세할 수밖에 없었으리라는 점이 추측된다. 사실상, 아무런 구애도 받지 않은 상태하에서의 안견의 자유로운 화풍을 우리는 확실히 알지 못하고 있다. 〈사시팔경도〉의 필묵법이 거칠기는 하지만 대체적으로 〈몽유도원도〉의 그것과 비슷한 고식이며, 또 분리된 경물들이 조화를 이루는 구도상의 특색도 두 작품에서 모두 간취된다.

〈사시팔경도〉는 비록 현재로서는 안견의 진필이라고 확단할 수 없지만, 후대의 회화에 미친 강한 영향과 〈몽유도원도〉와의 유사점을 고려하면, 별다른 제약을 받지 않은 자유로운 상태에서 제작된 그의 화풍의 일면을 짐작케 하는 좋은 일례가 아닐까 추측한다.

도판 목록

참고문헌

I장

『高麗史』.

『東文選』.

『麗季名賢集』, 성균관대학교 대동문화연구원, 1959.

權近, 『陽村集』卷8.

柳義孫, 「和匪懈堂安平大君瀟湘八景詩」, 『檜軒先生逸稿』.

申叔舟, 『保閑齋集』.

吳世昌, 『槿域書畫徵』.

李齊賢, 『益齋亂藁』.

李夏坤, 「題李德益山水帖」, 『頭陀草』卷12.

陳澤, 『梅湖先生遺稿』.

「明宗實錄」卷9, 4年己酉(1549) 9月 庚辰條, 『朝鮮王朝實錄』Vol. 19.

「世宗實錄」卷148, 地理志, 京畿 舊都開城留後司, 『朝鮮王朝實錄』, Vol. 5, 國史編纂委
 員會, 1973.

『澗松文華』第25號, 1983.

『朝鮮名寶展覽會目錄』, 朝鮮美術館, 1938

『韓中古書畫名品選』第2輯, 東方畫廊, 1979.

『韓中古書畫名品選』第3輯, 東方畫廊, 1987.

國立中央博物館, 『韓國繪畫: 國立中央博物館所藏未公開繪畫特別展』, 1977.

權德周, 『中國美術思想에 對한 硏究』, 숙명여자대학교 출판부, 1982.

金哲淳, 『韓國民畫』, 韓國의 美 ⑧, 中央日報·季刊美術, 1978.

安輝濬, 「〈蓮榜同年一時曹司契會圖〉小考」, 『歷史學報』제65집, 1975.

安輝濬, 「朝鮮王朝 初期의 繪畫와 日本室町時代의 水墨畫」, 『韓國學報』第3輯, 1976.

安輝濬, 「朝鮮王朝 後期 繪畫의 新動向」, 『考古美術』第134號, 1977.

安輝濬,「韓國浙派畫風의 研究」,『美術資料』제20호, 1977.

安輝濬,「國立中央博物館所藏〈瀟湘八景圖〉」,『考古美術』第138號, 1978.

安輝濬,「傳安堅筆〈四時八景圖〉」,『考古美術』第136·137號, 1978.

安輝濬,「16世紀 朝鮮王朝의 繪畫와 短線點皴」,『震檀學報』第46·47號, 1979.

安輝濬,『韓國繪畫史』, 一志社, 1980.

安輝濬,『山水畫(上)』, 韓國의 美⑪, 中央日報·季刊美術, 1980.

安輝濬,『山水畫(下)』, 中央日報·季刊美術, 1982.

安輝濬,「韓國民畫散考」,『民畫傑作展』, 호암미술관, 1983.

安輝濬,「『觀我齋稿』의 繪畫史的 意義」,『觀我齋稿』, 韓國精神文化研究院, 1984.

安輝濬,『東洋의 名畫 1: 韓國 I』, 三省出版社, 1985.

安輝濬,「朝鮮王朝 末期(약 1850~1910)의 繪畫」, 國立中央博物館編,『韓國近代繪畫
 百年』, 三和書籍株式會社, 1987.

安輝濬,「韓國 南宗山水畫風의 變遷」,『三佛金元龍教授停年退任紀念論叢 II』, 1987.

安輝濬·李炳漢,『夢遊桃源圖』, 예경산업사, 1987.

李東洲,「相國寺의 墨山水」,『日本 속의 韓畫』, 瑞文堂, 1974.

李東洲,『우리나라의 옛 그림』, 博英社, 1975.

李仙玉,「澹軒 李夏坤의 繪畫觀」, 서울대학교 고고미술사학과 석사논문, 1987.

이영숙 번역,「尹斗緖의『記拙』'畫評'」,『미술사연구』창간호, 홍익미술사연구회,
 1987.

李英淑,「尹斗緖의 繪畫世界」,『미술사연구』창간호, 1987.

李源福,「李楨의 두 傳稱畫帖에 대한 試考(下)—關西名區帖과 許文正公記李楨畫
 帖—」,『美術資料』제35호, 1984.

李泰浩,「恭齋 尹斗緖—그의 繪畫論에 대한 研究—」,『全南(湖南)地方人物史研究』, 全
 南地域開發協議會研究諮問委員會, 1983.

鄭良謨,「李朝 前期의 畫論」,『韓國思想大系 I』, 성균관대학교 대동문화연구원,
 1973.

智順任,「郭熙의 山水畫論研究」, 홍익대학교 미학·미술사학과 박사논문, 1985.

호암미술관,『朝鮮白磁展 III-18세기 青華白磁』.

洪善杓,「17·18世紀의 韓日間 繪畫交涉」,『考古美術』제143·144호, 1979.

『山水: 思想と美術』, 京都國立博物館, 1983.

『特別展 李朝の繪畫: 坤月軒コレクション』, 富山美術館, 1985.

顧炳, 『顧氏歷代名人畫譜』, 日本 圖本叢刊會本.

關野貞, 『朝鮮美術史』, 1932.

吉田宏志, 「李朝の畫員金明國について」, 『日本のなかの朝鮮文化』第35號, 1977.

金貞敎, 「大和文華館藏〈煙寺暮鐘圖〉について」, 『大和文華』第19號, 1988.

渡辺明義, 「瀟湘八景圖」, 『日本の美術』No. 124, 東京: 至文堂, 1976.

島田修二郎, 「宋迪と瀟湘八景圖」, 『南畫鑑賞』第104號, 1941.

武田恒夫, 「大願寺藏尊海渡海日記屛風」, 『佛敎藝術』第52號, 1963.

諸橋轍次, 『大漢和辭典』卷7, 東京: 大修館書店, 1968.

中村榮孝, 「尊海渡海日記について」, 『田山方南華甲記念論文集』, 1963.

Cahill, James, *Chinese Painting*, Skira, 1960.

Ford, Barbara B. "The Eight Views of Hsiao and Hsiang in Muromachi Painting", M. A. thesis, Columbia University, 1973.

Hwi-joon, Ahn, "Two Korean Landscape Paintings of the First Half of the 16th Century," *Korea Journal*, Vol. 15, No. 2, 1975.

Ministry of Foreign Affairs, Republic of Korea, *Korean Arts* Vol. I, Painting and Sculpture, 1956.

Murck, Alfreda, "Eight Views of the Hsiao and Hsiang Rivers by Wang Hung," Wen Fong et al., *Images of the Mind*, Princeton, New Jersey: The Art Museum, Princeton University, 1974.

Sirén, Osvald, *Chinese Painting: Leading Masters and Principles*, New York: The Ronald Press Co., 1956.

Stanley-Baker, Richard, "Mid-Muromachi Paintings of the Eight Views of Hsiao and Hsiang", Ph.D. dissertation, Princeton University, 1979.

II장

『高麗史』

권덕주, 「소동파의 화론」, 『중국 미술사상에 대한 연구』, 숙명여자대학교 출판부, 1982, pp. 109~138.

문화재청, 『비해당소상팔경시첩』, 문화재청, 2007.

안장리, 『한국의 팔경문학』, 집문당, 2002.

안휘준, 「한국의 소상팔경도」, 『한국회화의 전통』, 문예출판사, 1988, pp. 162~249.

_____, 『한국 회화사 연구』, 시공사, 2003.

_____, 「겸재 정선(1676~1759)의 〈소상팔경도〉」, 『미술사논단』 제20호, 2005 상반기, pp. 7~48.

안휘준·이병한, 『안견과 〈몽유도원도〉』, 도서출판 예경, 1993.

임재완, 「비해당 〈소상팔경시첩〉 번역」, 『호암미술관연구논집』 제2집, 1994, pp. 234~258.

임창순, 「비해당 소상팔경 시첩 해설」, 『태동고전연구』 제5호, 1989, pp. 257~277, 114~121.

전경원, 『소상팔경: 동아시아의 시와 그림』, 건국대학교 출판부, 2007.

최승희, 「집현전 연구」, 『역사학보』 제32호, 1966, pp. 1~58.

_____, 「세종조의 문화와 정치」, 『세종조 문화의 재인식』, 한국정신문화연구원, 1982, pp. 24~34.

『中國古代版畫叢刊』 2編 第8輯, 上海：上海古籍出版社, 1994.

III-IV장

安輝濬, 「韓國의 瀟湘八景圖」, 『韓國繪畫의 傳統』, 文藝出版社, 1988.

Hwi-Joon, Ahn, "Two Korean Landscape Paintings of the First Half of the 16th

Centuiy", *Korea Journal*, Vol. 15, No. 2, 1975.

안휘준, 『한국회화사 연구』, 시공사, 2000.

安輝濬, 「『觀我齋稿』의 繪畫史的 意義」, 『觀我齋稿』, 韓國精神文化硏究院, 1984.

崔完秀, 『謙齋 鄭敾 眞景山水畫』, 汎友社, 1993.

安輝濬, 「韓國의 瀟湘八景圖」, 『韓國繪畫의 傳統』, 文藝出版社, 1988.

조규희, 「소유지(所有地) 그림의 시각언어와 기능-〈석정처사유거도(石亭處士幽居
圖)〉를 중심으로-」, 『미술사와 시각문화』 제3호, 2004.

楊爾曾, 『海內奇觀』

『中國古代版畫叢刊 二編』 第8輯, 上海古籍出版社, 1994.

韓國民族美術硏究所 編, 『澗松文華』 제66호, 韓國民族美術硏究所, 2004.

中央日報 編, 『謙齋 鄭敾(初版) 韓國의 美 1』, 中央日報, 1977.

韓國民族美術硏究所 編, 『澗松文華』 제54호, 韓國民族美術硏究所, 1998.

湖巖美術館 編, 『湖巖美術館名品圖錄』 I, 三星文化財團, 1996.

湖林博物館學藝硏究所 編, 『湖林博物館名品選集』 I, 成保文化財團, 1999.

國立中央博物館 編, 『謙齋 鄭敾』, 도서출판 學古齋, 1992.

韓國民族美術硏究所 編, 『澗松文華』 제67호, 韓國民族美術硏究所, 2004.

諸橋轍次, 『大漢和辭典』 卷6, 東京: 大修館書店, 1968.

安輝濬, 『韓國繪畫史』, 一志社, 1980.

『韓國 I, 東洋의 명화 1』, 三省出版社, 1985.

兪俊英, 「奇世祿氏所藏 扇譜考」, 『美術資料』 第23號, 1978.

부록

안휘준, 「안견과 그의 화풍-〈몽유도원도〉를 중심으로」, 『한국 회화사 연구』, 시공
사, 2000.

안휘준, 「속전 안견 필 〈적벽도〉」, 『한국 회화사 연구』, 시공사, 2000

安輝濬, 「日本 奈良 大和文華館 所藏 煙寺暮鐘圖 解説」, 『季刊美術』 3, 1977.

劉復烈, 『韓國繪畫大觀』, 文敎院, 1969.

許穆,『記言』別集 권8.

안휘준,「조선 초기의 회화와 일본 무로마치 시대의 수묵화」,『한국 회화사 연구』, 시공사, 2000.

松下隆章,「周文と朝鮮繪畫アカシム形成の過程―」,『如拙, 周文, 三阿彌』,『水墨美術大系』6, 東京: 講談社, 1974.

郭熙,『林泉高致』.

Ahn, Hwi-Joon, "Two Korean Landscape Paintings of the First Half of the 16th Century", *Korea Journal*, vol. 15, no. 2, 1975.

Cahill, James, *Chinese Painting*, Geneva: Editions d'Art Albert Skira S.A., 1995.

許英桓,『中國繪畫小史』, 瑞文堂, 1974.

안휘준,「필자 미상의 〈연방동년일시조사계회도〉」,『한국 회화사 연구』, 시공사, 2000.

찾아보기